ина良美智
YOSHITOMO NARA

主编
洛杉矶郡立艺术博物馆 | 上海余德耀美术馆

NARA

EDITED BY MIKA YOSHITAKE • TEXTS BY MICHAEL GOVAN, YOSHITOMO NARA, AND MIKA YOSHITAKE

洛杉矶郡立艺术博物馆 ｜ 上海余德耀美术馆
LOS ANGELES COUNTY MUSEUM OF ART ｜ YUZ MUSEUM SHANGHAI

奈良美智
YOSHITOMO NARA

前言 迈克尔·高文 MICHAEL GOVAN	3
世界士兵 吉竹美香 MIKA YOSHITAKE	5
II–VII (插图)	17
青少年时代，唱片封面就是我的艺术启蒙 奈良美智 YOSHITOMO NARA	113
IX–XIV (插图)	129
附录	235
致谢	248

前言

奈良美智的艺术作品闻名于世,而美国西海岸的博物馆却未曾举办一场以其为主题的大型展览。于是乎,一场涵盖了绘画、雕塑、纸上作品和装置的大型个展"奈良美智"(*Yoshitomo Nara*)横空出世,旨在传达奈良三十余载的作品广度。

2017年,在萨莉·塔维女士与拉尔夫·塔维先生(Sally and Ralph Tawil)的支持下,美国洛杉矶郡立艺术博物馆(Los Angeles County Museum of Art, LACMA)添得巨幅佳作《来自北方的女孩》(*Girl from North Country*)。在向博物馆董事会展示这幅巨大的女孩肖像画的会议上,我注意到其中一位资深的董事会成员正目不转睛地盯着这幅画作。他曾担任董事会主席,对19世纪和20世纪早期的欧美绘画很有研究,但对当代艺术并非全然接受。我有点担心他的反应,就站到他身旁,听听他会说些什么。"瞧,这才称得上画!"他喊道,接着便开始点评那色彩微妙的层次和直接分明的构图。

奈良的画作能够吸引如此品位高雅的人士,其实不足为奇。越是深入研究奈良的作品,我越能发现他对艺术史的兴趣十分广博,从12世纪的日本佛教雕塑和手卷、西班牙罗马式宗教人物雕塑和壁画、乔托(Giotto)等意大利文艺复兴早期画家,到英国画家斯坦利·斯宾塞(Stanley Spencer)以及巴黎画派等现代艺术,都对他产生了影响。而LACMA作为百科全书式的博物馆,囊括如此悠久的艺术史,恰是举办奈良回顾展的理想地点。

后来,我拜访了位于日本栃木县的N's YARD,一个由奈良美智全新打造的艺术空间项目(他不愿称之为美术馆),正是在那时,我开始感受到所有那些艺术史是如何同奈良与当下的图像和音乐的联系产生碰撞的。恰如N's YARD,来到我们博物馆参观奈良回顾展的观众,首先会看到一整面墙,布满艺术家收集的音乐唱片封面。奈良曾说,他最早获得的视觉艺术教育就来源于唱片封面。其重要性在于它们不仅是图像的构成,也在于它们所代表的音乐本身,都是文化的传播载体。

当奈良前往欧洲高雅文化的中心杜塞尔多夫并进入当地艺术学院学习时,对摇滚乐的热爱以及在日本的成长经历依旧伴随着他。他游历欧洲,汲取了深厚的艺术史传统的养分,包括早期绘画大师的作品(每当看到奈良的画作,我时常会想起这些作品)。因此,在我看来,奈良的作品融合了他早期对流行音乐视觉意象的兴趣和对欧洲艺术的迷恋,创造出介于东方与西方、流行文化与高雅文化之间的新事物。他的作品将音乐及唱片封面艺术的直接与通俗,和文艺复兴绘画的微妙与复杂相结合,内容丰富且令人浮想联翩。这种能力正是他的特别之处。

您手中的这本出版物并不是博物馆通常会制作的那类传统画册。鉴于已有大量以奈良之名命名的学术出版书目,我们借此机会做了不一样的尝试,介绍艺术家以音乐为基础的创作实践。编撰一本大型回顾作品集显然已不是必要的,于是,在早期画册筹备的某次会议上,我随口提议,不如制作一张限量版的黑胶唱片。奈良立刻接受了这个想法,并从他个人最爱的六七十年代金曲歌单中挑选了几首,组成一张专辑。其中一首原创歌曲由他的朋友优拉糖果乐队(Yo La Tengo)创作和演唱。幸运的是,优拉糖果给予了热情的回应,除一首原创曲目外,他们还同意录制几首翻唱歌曲。

唱片A面的歌曲由优拉糖果乐队演唱,曲目包括《忧郁离我远一点》(*Blues Stay Away from Me*),德尔莫尔兄弟(The Delmore Brothers);《不为追从而生》(*Wasn't Born to Follow*),飞鸟乐队(The Byrds);《宝贝继续向前》(*Roll On Babe*),罗尼·莱恩和机会渺茫乐队(Ronnie

Lane & Slim Chance)、《笑起来很费劲,哭起来很费力》(It Takes a Lot to Laugh, It Takes a Train to Cry),鲍勃·迪伦(Bob Dylan);《流血》(Bleeding),优拉糖果乐队;以及《为我笑一笑吧》(Smile a Little Smile for Me),飞行器乐队(The Flying Machine)。B面包含《试炼,麻烦,苦难》(Trials, Troubles, Tribulations),马尔道尔夫妻组合(Geoff & Maria Muldaur);《圣巴塞洛缪》(Saint Bartholomew),安德韦拉乐队(Andwella);《流浪者》(Street People),博比·查尔斯(Bobby Charles);《心中有事》(Something on Your Mind),凯伦·多尔顿(Karen Dalton);《密西西比河之水》(Mississippi Water),拉里·麦克尼利(Larry McNeely)以及《世界士兵》(Universal Soldier),多诺万(Donovan)。

与唱片配套出版的这本印刷物同时也是一本独立书籍,收录了由策展人吉竹美香(Mika Yoshitake)撰写的一篇极富洞见的随笔,以及奈良撰写的一系列专栏文章,介绍了诸多出自20世纪六七十年代的重要金曲,此前未曾以中文或英文出版。唱片与画册共同佐证了这一时期的音乐对本次展出作品的重要影响。(该唱片未在中国地区发行,我们建议您前往喜欢的数字音乐平台收听以上歌曲。)

促成本次展览的重要原因之一,也源自我在洛杉矶和上海两地与著名艺术收藏家余德耀先生(Budi Tek)的几次谈话,他酷爱奈良的作品,积极推动开发这个国际巡回展的项目。余德耀先生以及他在上海的余德耀美术馆与LACMA不断加深合作,并开始共同策划展览项目。我们欣喜万分,本次展览还将在余德耀美术馆巡回展出。

我要感谢博伦坡画廊(Blum & Poe)的蒂姆·布卢姆(Tim Blum),他从1989年到1994年在东京居住,期间与许多日本当代艺术家有过合作。1995年,在与杰夫·坡(Jeff Poe)合作成立画廊后不久,布卢姆遇到了奈良,同年为他举办了在洛杉矶的首场个展,并继续担任他的经纪人。奈良在洛杉矶的活动和知名度得益于布卢姆,而无论从个人角度还是专业角度而言,他都为此次展览提供了大量支持。我还要感谢佩斯画廊(Pace Gallery)的格利姆彻父子(Arne and Marc Glimcher),他们从一开始就对本次展览抱有极大的热情,并予以慷慨的支持。

我想正式感谢策展人吉竹美香,她将关于战后日本艺术的渊博知识运用到展览的组织工作中,在她认真细致的指导下,此次展览取得了圆满成功。当LACMA初次探讨举办这次巡回展的可能性时,我们有幸恰逢吉竹从生活多年的东海岸刚刚搬回洛杉矶,尽管展览事务繁杂,她却能优雅而从容地驾驭。吉竹的努力也得到了艺术家的支持,对于奈良的助理滨田智子(Satoko Hamada)不知疲倦的付出,我们满怀感激。

我还要感谢LACMA优秀的出版人莉萨·加布里埃尔·马克(Lisa Gabrielle Mark),她不仅负责出版事宜,还涉足新的领域,与优拉糖果乐队携手制作了这张专辑。优拉糖果乐队的艾拉·卡普兰(Ira Kaplan)、乔治娅·赫布利(Georgia Hubley)和詹姆斯·麦克纽(James McNew)除了录制多首优美的翻唱歌曲,并为唱片A面创作了一首新歌,还为B面歌曲的母带处理提供了建议,而斯特林声音工作室(Sterling Sound)的工程师格雷格·卡尔比(Greg Calbi)则负责整张专辑的母带制作。

2006年,我初到LACMA时,恰逢其成立四十周年。当时,博物馆收到的其中一件来自彼得·诺顿(Peter Norton)和艾琳·哈里斯·诺顿(Eileen Harris Norton)的馈赠,便是奈良美智的《黑狗》(Black Dog),令我印象深刻。2019年,这件作品曾在华盛顿特区国家美术馆(National Gallery of Art)的展览"日本艺术中的动物生活"(The Life of Animals in Japanese Art)中展出,该展览由LACMA的罗伯特·辛格(Robert Singer)策划。《黑狗》给我留下了难忘的印象,为后来收藏《来自北方的女孩》做了准备,而我也感谢此次展览,使我有机会进一步了解这位重要的艺术家,以及他对全球当代艺术作出的独特贡献。

迈克尔·高文
LACMA首席执行官兼WALLIS ANNENBERG馆长

世界士兵 吉竹美香

> 我在音乐和视觉艺术之间建立起属于自己的心理联系……我会从歌曲和（唱片）封套开启一段旅程，进入想象的世界。当我用一种与英语语言无关的方式翻译歌词时，也会在脑海里变换封套上的图像，仿佛在想象一部音乐短片。
>
> ——奈良美智[1]

奈良美智的人物肖像极具辨识度，他们瞪大着双眼、隐约不怀好意的形象风靡全球艺术界，而他也成为当代最受欢迎的日本艺术家之一。从20世纪70年代开始听朋克音乐，80年代后期成为一名年轻的艺术家，奈良一直被朋克音乐的反叛精神所吸引：雷蒙斯（Ramones）、性手枪（Sex Pistols）、冲撞（The Clash）等乐队的歌词会出现在他的作品中，他也常常为其笔下的人物赋予一种迫切而不羁之感。之后，奈良创作于90年代中期的作品成为日本"新波普"运动的代表之一，引起了国际艺术界的关注，该运动被许多人视为对各种亚文化的戏谑挪用和模仿。这一代艺术家的创作涵盖街头文化、漫画、动漫和地下音乐，颠覆了现代主义高雅与低俗的等级体系，被艺术家村上隆（Takashi Murakami）称为"超扁平（Superflat）"艺术。[2]

时至今日，奈良在新波普艺术圈的巨大人气，以及其涂鸦式手稿和绘画与反叛的朋克文化之间的联系，仍然主导着全球批评界对其创作的认知。然而，在德国度过身为年轻艺术家的成长期之后，奈良开始认识到，他的创作能够在雷蒙德·帕提伯恩（Raymond Pettibon）等艺术家以及美国和欧洲亚文化中获得更多交流。在2010年纽约亚洲协会（Asia Society）举办的个展中，奈良的作品主要通过朋克和摇滚音乐的视角展出，其中设置了"音乐"和"反叛"两大版块。[3] 2013年的展览"破坏控制：1950年以来的艺术与破坏"（Damage Control: Art and Destruction Since 1950）展出了奈良恶搞日本木刻版画的系列作品《漂浮的世界》（In the Floating World，1999年），一同展出的还有查普曼兄弟（Chapman Brothers）的作品《雪上加霜》（Insult to Injury，2003年），他们直接在弗朗西斯科·德·戈雅（Francisco de Goya）的铜

[1] 奈良美智：《青少年时代，唱片封面就是我的艺术启蒙》（10代の頃、僕はレコードジャケットで美術を学んだ），《美术手帖》（BT），2015年6月，第167页。见本书第114-115页。

[2] 村上隆组织的展览以大量篇幅展示了奈良的作品。参见村上隆：《超扁平》（Superflat, Tokyo: Madra Publishing, 2000）和《小男孩：日本爆发式增长的亚文化之艺术》（Little Boy: The Arts of Japan's Exploding Subculture, New York: Japan Society, 2005）。值得注意的是，一位日本评论家的观察结论认为，超扁平的本质是建立在"日本人作为'欧美他者'的身份这一基础之上的。它演变成一种意识形态，控制着社会不平衡的现实。'战后日本=超扁平'的意识形态是欧美东方主义的产物。"清水穰（Minoru Shimizu）：《再见电脑，再见天真：追述"奈良时代"的故事》（さよならPC、さよならイノセント——奈良时代の言说をめぐって），《美术手帖》，2001年12月，第95页。

[3] 音乐是亚洲协会2010年奈良个展的核心元素，但该展览侧重朋克和摇滚乐对其艺术实践的影响。参见手冢美和子（Miwako Tezuka）：《音乐在我心中：奈良美智之艺术与现象》（Music on My Mind: The Art and Phenomenon of Yoshitomo Nara），载招颖思（Melissa Chiu）、手冢美和子编：《奈良美智：无人愚笨》（Yoshitomo Nara: Nobody's Fool, New York: Asia Society, 2010）。

版画《战争的灾难》（*Disasters of War*, 1810–1820年）上涂画了一系列怪诞的人物形象。[4] 美国的策展人和评论家指出，奈良的创作与朋克对正统文化的无政府主义攻击不乏相似之处，但仔细观察其作品，则会发现民谣音乐的影响。在发现朋克之前，他早已开始聆听并收藏民谣音乐多年。本次展览旨在扭转外界对奈良作品的某些主流看法，将焦点从他早期作品的严肃和尖锐转移到自我批评的内省与个性呈现上，这在过去十年里，尤其是自2011年日本东北大地震和海啸之后奈良所创作的那些安静、沉思的作品中更为普遍。

自九岁开始听民谣以来，奈良一直对音乐满怀热爱。他与音乐的关系体现在以下几个方面。这位艺术家的海量唱片收藏就证明了他对唱片封面艺术的喜爱，正如他所说："唱片封面是最先打动我的视觉艺术作品……作为一个在没有博物馆的农村里长大的孩子，这就是我的艺术初体验。"[5] 对音乐的热爱使奈良获得了一种非正统的艺术教育：唱片封面上的图像不仅成为音乐的象征符号，而且也引导他认识了各种各样的艺术流派，封面及其对应的音乐在他的潜意识中交汇融合。如今，奈良工作室的墙面上陈列着他在过去四十年里收集的大量唱片，包括民谣、摇滚、蓝调、灵魂乐和朋克专辑。奈良对朋克摇滚的沉迷众所周知，他最近又被一些创作歌手和民谣歌手所吸引：其工作室的近期照片中就有约翰·希亚特（John Hiatt）的《大衣》（*Overcoats*, 1975年）、克里斯·史密瑟（Chris Smither）的《不要拖下去》（*Don't It Drag On*, 1972年）、一张英国和爱尔兰民谣选集《伊甸园颂歌》（*Anthems in Eden*, 1969年），以及传奇民谣女歌手凯伦·多尔顿（Karen Dalton）的《在我自己的时间里》（*In My Own Time*, 1971年）、琳达·派尔哈奇（Linda Perhacs）的《平行四边形》（*Parallelograms*, 1970年）和瓦什蒂·班杨（Vashti Bunyan）的《又是闪亮的一天》（*Just Another Diamond Day*, 1970年）等专辑。希亚特的专辑封面上，这位歌手穿着大衣，身体半浸在水里。奈良许多作品中反复出现的主题都受到这张照片的启发，包括《在深深的水洼 II》（*In the Deepest Puddle II*, 1995年，见本书第24页）、《生命之泉》（*Fountain of Life*, 2001年，见本书第192页）以及《在乳白色的湖中/思考的人》（*In the Milky Lake/Thinking One*, 2011年，见本书第80页）。

这些唱片代表了植根于20世纪60年代反主流文化变革的个体赋权潮流。最初听到这个时代的反正统歌曲时，奈良并不理解其中的歌词，但他发现，这些唱片封面传达了一种生态意识的价值观，强调个性解放和个体道德的重要性，并且推动了一场回归DIY美学的运动。[6] 年轻的奈良在日本战后的废墟中长大，既要与日本帝国历史的残余共存，还要近距离感受永无休止的冲突迹象；这些唱片及其封面正是他逃避现实的出口，并最终发展成一种珍贵的自我增权形式，帮助他应对复杂的处境。

[4]
拉塞尔·弗格森（Russell Ferguson）：《展览结束》（The Show Is Over），载《破坏控制：1950年以来的艺术与破坏》（*Damage Control: Art and Destruction Since 1950*, New York: DelMonico Prestel; Washington, DC: Hirshhorn Museum and Sculpture Garden, 2013）。

[5]
奈良美智：《为洛杉矶郡立艺术博物馆所作之艺术家创作自述》（Artist Statement for LACMA），未发表自述，2018年。

[6]
德文德拉·班哈特（Devendra Banhart），对话作者，2019年5月29日。班哈特指向了《全球概览》（*Whole Earth Catalog*, 出版于1968年至1972年之间）所体现的时代精神。"在新左派（New Left）呼吁增强草根政治力量时，《全球概览》却避开政治，推动发展草根的直接权力，即工具和技能。当新时代运动（New Age）的嬉皮士们痛斥枯燥抽象的知识界时，《全球概览》却在推崇科学、智力工程和新旧技术。因此，当本世纪最强大的工具——个人电脑（受到新左派的抵制和新时代运动的轻视）诞生时，《全球概览》从一开始就处于迅猛发展的状态。"斯图尔特·布兰德（Stewart Brand）：《全球概览》（1968年），2019年6月25日检索，http://www.wholeearth.com/history-whole-earth-catalog.php。

音乐富有感染力，能够传达深刻的情感，奈良的艺术创作结合视觉、情感和文字，也呼应了这种力量。从最早创作于1987年的寓意画到近期的肖像画，他的作品在过去30年里发生了戏剧性的演变。奈良刻画的肖像深入人心，有眼神凌厉、隐约不怀好意的人物，他们偶尔挥舞匕首或叼着香烟，也有悬浮在梦境般景色中的头像和人像。其中最具代表性的是奈良20世纪90年代和21世纪初的画作，富有层次的笔触和缤纷炫彩的色调，与他早期纸上作品中相对粗糙的DIY美学和玻璃钢雕塑作品的光滑锃亮形成了鲜明对比。近期，奈良转向了一种更加沉思内省的创作模式，他制作陶器和铸铜雕塑，这些作品表面斑驳的肌理唤起人们对艺术家之手的联想。奈良的作品表现出如同民谣音乐般的素净质朴，他曾表示："如果观者能够看透（我的）作品表面的情感冲击，感受到一种动人的平静与深沉，那么毋庸置疑，这正是因为我受到了这种音乐的影响。"[7]

* * *

1959年，奈良出生于日本本州最北部的青森县弘前市，靠近日本帝国陆军第八师团曾占领的地区，他就读的小学和初中曾是军营。小时候的奈良是个钥匙儿童，父母忙于工作，他经常独自玩耍，一座废弃的弹药库对他来说就是最初的"游乐场"。[8]

第二次世界大战期间，盟军将部分日本陆军的地盘改造成三泽空军基地（Misawa Air Base），而后在奈良的整个童年时代里，该基地一直支持美国在越南的战争行动。这位艺术家最早、最深刻的记忆之一就是收听为基地服务的午夜远东广播网（Far East Network, FEN）的无线电广播节目，包括日语广播的越南战争新闻以及来自美国的摇滚和民谣音乐。生活中充斥着过去与当下并存的各种战争符号，奈良有一种"到处都是残骸和幽灵"的感觉。[9]

伴随越南战争，世界政治格局发生了改变，日本人民对《美日安保条约》(Treaty of Mutual Cooperation and Security between the United States and Japan) 的抗议声也日益高涨。民权运动时代的民谣和反战摇滚乐令奈良着迷，他通过追溯阿巴拉契亚（Appalachian）地区的音乐及其在非洲和英国歌谣中的各种根源，愈加深入地了解民谣。[10] 听着这些歌曲，在电视和报纸上看到的战争画面深深地印刻在奈良的脑海中，他感觉自己正实时亲历战争。[11] 除了反战情绪，通过这些愤怒青年的歌曲，奈良也建立起一种强烈的道德信念，他将始终基于自己的生活经历，追求感觉"真实"的事物。[12]

[7] 奈良美智：《为洛杉矶郡立艺术博物馆所作之艺术家创作自述》。

[8] 藏屋美香（Mika Kuraya）：《野孩子在哪里》(Where the Wild Children Are)，载陈少东 (Dominique Chan)、南条史生（Fumio Nanjo）编：《一期一会：奈良美智》(Once in a Life: Encounters with Nara, Hong Kong: Asia Society, 2016)，第124页。

[9] 转引自藏屋美香：《野孩子在哪里》，第124页。

[10] 奈良美智：《回顾过去，高中时期的我从未想过自己会走上艺术的道路》(Looking Back, When I Was in High School, I Never Thought I Would Pursue a Path in Art)，载《奈良美智：无论是好还是坏——1987年–2017年作品集》(Yoshitomo Nara: For Better or Worse, Works 1987-2017, Toyota: Toyota Municipal Museum of Art, 2017)，第6页。

[11] 奈良在20世纪70年代听过的乐队和艺术家包括鲍勃·迪伦、飞鸟乐队、乡村老乔·麦克唐纳（Ccuntry Joe McDonald）、大卫·鲍伊（David Bowie）、罗西音乐（Roxy Music）、卢·里德（Lou Reed）、绯红之王（King Crimson）、费尔波特公约（Fairport Convention）、汤斯·范·赞特（Townes van Zandt）、埃里克·安德森（Eric Anderson）、兰迪·纽曼（Randy Newman）、尼尔·扬（Neil Young）、唐·尼克斯（Don Nix）、杰克逊·布朗（Jackson Browne）、老鹰乐队（The Eagles）、纽约娃娃（The New York Dolls）、雷蒙斯、鲍勃·马利（Bob Marley）、感觉良好医生（Dr. Feelgood）、帕蒂·史密斯（Patti Smith）、性手枪、冲撞乐队、快乐结局乐队（Happy End）以及县森鱼（Morio Agata）。奈良美智：《小星星通信》(The Little Star Dweller, Tokyo: Rokkingu On, 2004)，第17页。

[12] 奈良美智：《小星星通信》，第16页。

这一启示使人联想到当时奈良最喜欢的反战歌曲之一《世界士兵》（1964年）的歌词，呼吁个人为战争负责，而不是一味指责国家、种族、宗教或意识形态："他是个世界士兵，确实该受责备/他的命令不再来自远方/而是来自这里和那里，来自你和我/弟兄们，你们难道不明白吗/这决不是我们结束战争的方式。"[13]

奈良观看的第一场美国音乐家现场演出是1976年尼尔·扬（Neil Young）在东京的表演。奈良开始在弘前市的摇滚餐厅兼职打工并担任DJ，同时他沉浸在各种书籍中，包括60年代末以非叙事形式闻名的地下实验性漫画杂志《Garo》。[14] 19岁那年，奈良开始购买艺术品，其中包括在《Garo》上刊登作品的艺术家林静一（Seiichi Hayashi）的一幅木刻版画，林静一也曾为民谣和摇滚音乐家县森鱼（Morio Agata）的专辑《少女的儚梦》（乙女の儚夢，1972年）设计了封面。[15] 在摇滚餐厅的工作经历，以及对实验性艺术家和插画家不断了解的过程，帮助奈良培养了对唱片封面艺术的敏感度；他后来曾为The Birdy Num Nums、少年刀（Shonen Knife）、明星俱乐部（The Star Club）和快转眼球（R.E.M.）等乐队设计专辑封面。[16] 通过封面艺术创作，奈良已经吸引到一群艺术界之外的观众。

1978年，奈良为了学习艺术移居东京，并于1979年进入武藏野美术大学（Musashino Art University）学习绘画。[17] 厌倦学术课程的他开始把大部分时间都花在唱片店和乐队的演唱会现场，包括摩擦（Friction）、蜥蜴（Lizard）、镜子（Mirrors）、斯大林（The Stalin）和明星俱乐部等乐队，他们是俗称"东京摇滚"（Tokyo Rockers，日本朋克和新浪潮）运动的核心先锋。[18] 大二期间，20岁的奈良中途退学，用他的学费前往欧洲背包旅行。1980年2月，他乘坐途经迪拜和开罗的中转航班前往巴黎，然后用三个月的时间搭乘火车，游历比利时、荷兰、德国、奥地利、瑞士、意大利、法国、西班牙和葡萄牙，最后经巴基斯坦飞回日本。对奈良来说，这次旅行是他第一次意识到作为一个"外国人"的感觉：他记得孩子们用直勾勾的眼神盯着他看，让他浑身不自在。[19] 不过，他也与当地的同辈人建立起密切的关系，尽管成长环境和语言不同，但在音乐、电影和文学方面却品味相投。他开始感受到一种紧迫感，促使他通过艺术创作捕捉这种人与人之间彼此连接、超越语言的珍贵时刻。

在这趟欧洲之旅中，奈良时常参观当地的博物馆，打动他的除了艺术史上的大师杰作，还有早期的宗教主题雕塑，比如巴塞罗那加泰罗尼亚国家艺术博物馆（Museu Nacional d'Art de Catalunya）所藏12世纪的《母与子》（Mother and Child），出自考维特镇圣玛利亚教堂（Church of Santa Maria

13
多诺万：《世界士兵》，巴菲·圣玛丽（Buffy Sainte-Marie）作词，纽约：Vanguard唱片公司，1964年。

14
奈良美智：《半生（草稿）》（半生[仮]），《ユリイカ》，第49卷第13号（2017年8月），第236页。

15
奈良美智：《青少年时代，唱片封面就是我的艺术启蒙》，第164页。见本书第126-127页。

16
奈良还为以下音乐专辑绘制封面图：
魅影乐团（Fantômas）的《假死状态》（Suspended Animation, 2005年）；嗜血屠夫乐队（Bloodthirsty Butchers）的《嗜血屠夫大战+/-加/减》（Bloodthirsty butchers vs +/- PLUS/MINUS, 2005年）；Tiki Tiki BAMBoooos乐队的《多云转晴》（Cloudy, Later Fine, 2005年）；苦艾酒思维乐队（Absynthe Minded）的《什么都没有》（There Is Nothing, 2007年）；嗜血屠夫乐队的《不要射杀那个吉他手》（Don't Shoot That Guitarist, 2007年）；吉姆·布莱克之阿拉斯无轴心乐队（Jim Black's AlasNoAxis）的《室内盆栽》（Houseplant, 2009年）；Momokomotion的《朋克昏迷中》（Punk in a Coma, 2009年）；玛拉与内在陌生乐队（Mara & The Inner Strangeness）的《在黑暗的地方》（In Dark Places, 2011年）；《不被任何东西打倒：荒吐音乐节致儿童的歌》（何ニモ負ケズ：Songs for Children from ARABAKI, 2011年）；以及县森鱼的《鹅莓幼年期》（ぐすぺり幼年期, 2012年），等等。

17
1978年，奈良被雕塑系录取，并搬到东京，但他决定放弃入学，因为他想要学习绘画。1979年，他被录取后开始学习绘画课程。

18
佐藤金（GinSatoh）：《地下演出：东京1978-1987》（Underground GIG: Tokyo 1978-1987, Tokyo: Slogan, 2019）。

19
奈良美智：《小星星通信》，第24页。

de Covet)。奈良被这种罗马式的雕刻风格吸引，突出的人物面部特征反映出创作者强烈的虔诚之心。他发现，这种做法与佛教雕塑颇为相似，创作者的虔诚程度与风格形变的存在与数量成正比。此类艺术传统直接影响了奈良最早的一些木制雕塑和绘画作品中的人物刻画，以不成比例、或圆形或锥形的短小四肢为特点，比如《别介意小Q》(Don't mind little Q, 1993年)和《点燃心火》(Light My Fire, 2001年)。[20] 奈良在这次旅行中并没有接触到当代艺术，但他被文森特·梵高（Vincent van Gogh）等艺术家极富表现力的独特技法所吸引。与这些艺术作品的相遇激励他开始发展自己独有的创作手法；奈良意识到，尽管日本美术学校的同学在绘画技巧上的天赋远超于他，但他可以创作出别人无法比拟的作品，不受艺术史或完美技巧的束缚。[21]

1981年，奈良转学到位于日本中部名古屋以东的爱知县立艺术大学（Aichi Prefectural University of the Arts），并于1985年获得学士学位。[22] 他租了一间预制装配式小屋，由两间相连的六叠[23]大的房间组成，面积不到20平方米。奈良在一家唱片租赁店做兼职，同时集中在家进行艺术创作，而不是花时间去上课。1983年，他再次启程，乘坐巴基斯坦国际航空公司的航班途经卡拉奇前往欧洲。这一次，奈良不带任何目的旅行，但他却得以观察到当代艺术家的"精神"，他们正在创作活跃于当下的艺术，这些作品并非艺术史的延伸，而在开启当代社会和亚文化的大门。[24]

通过对当代艺术的体验，奈良意识到他的作品需要专注在特定时刻的想法和感受上。1983年左右，奈良开始每日作画，他称之为"涂鸦"：以日记式的作品反映他每天的情绪，作为一个宣泄的出口，但这与艺术学校的课程无关。他还开始创作一系列手绘作品，将其插入塑料袋密封起来并写上文字。奈良的毕业创作是一幅拼贴画：他从街上捡来一块胶合板，贴上日本和纸，用彩色铅笔作画，足足花了一周时间制作。尽管手法十分另类，奈良仍然被爱知县立艺术大学录取攻读硕士研究生，并于1987年毕业。与此同时，他也开始给预备校的美术系学生上课。[25]

1987年，奈良开启第三次欧洲之行，前往德国看第8届卡塞尔文献展（Documenta 8），并在一个为学业移居杜塞尔多夫的大学朋友家中逗留数日。参观杜塞尔多夫艺术学院（Kunstakademie Düsseldorf）期间，他注意到这里的学生在创作技巧上并不高超，但具有极强的个体意识，这一点他在文献展上也有所目睹。为了追寻这种独具个性的艺术创作，奈良决心前往德国求学，并申请了杜塞尔多夫艺术学院。令他惊喜的是，这所全球最具影响力之一的艺术学校录取了他。1988年至1993年，奈良都在此学习。这段时期，他经常光顾拉廷格-霍夫俱乐部（Ratinger Hof），德美友谊（D.A.F.，全名

[20] 奈良美智和藤京爱里米（Erimi Fujihara）:《欢迎来到奈良档案馆！漂浮在五座岛屿上的创作起源》(Welcome to ナラ·アーカイヴ! 創造の源泉に浮かぶ5つの島),《美术手帖》, 2001年12月, 第84页。

[21] 奈良美智:《小星星通信》, 第26-27页。

[22] 奈良在1980年至1983年间听过的乐队和音乐艺术家包括：传声头像（Talking Heads）、The B-52's乐队、发电站（Kraftwerk）、流行团体乐队（The Pop Group）、Bow Wow Wow乐队、Pigbag乐队、汤姆汤姆俱乐部（Tom Tom Club）、退化乐队（Devo）、黑旗乐队（Black Flag）、尼克·洛（Nick Lowe）、Yazoo乐队、The Go-Go's乐队、汤姆·韦莱纳（Tom Verlaine）、R.E.M.乐队、软细胞乐队（Soft Cell）、格尔尼卡乐队（Guernica）、苍白喷泉（The Pale Fountains）、回声与兔人乐队（Echo & the Bunnymen）、麦当娜（Madonna）、金属乐队（Metallica）、普林斯（Prince）、伏尔泰酒馆（Cabaret Voltaire）以及公鸡（The Roosters）、斯大林、Inu、明星俱乐部等日本乐队。奈良美智:《小星星通信》, 第28页。

[23] 译者注：日本房屋面积会用"帖/叠"表示, 1叠也就是一张榻榻米的大小, 一般是1.62㎡, 六叠也就是9.72㎡。

[24] 奈良美智:《小星星通信》, 第35页。

[25] 奈良在1984年至1988年间听过的乐队和音乐家包括：XTC乐队、尼克·凯夫与坏种子（Nick Cave and the Bad Seeds）、阿兹特克照相机（Aztec Camera）、棒客乐队（The Pogues）、铁匠乐队（The Smiths）、哈辣红椒（The Red Hot Chili Peppers）、石玫瑰（The Stone Roses）、D.A.F.乐队、计划乐队（Der Plan）、眼镜蛇乐队（Cobra）、汽笛乐队（The Hooters）、感官器乐队（The Feelies）、枪支俱乐部（The Gun Club）、猫咪加洛尔（Pussy Galore）、有顶天乐队（Uchoten）、蓝心乐队（The Blue Hearts）、少年刀乐队、方糖乐队（The Sugarcubes）、烟枪牛仔（The Cowboy Junkies）、爱情与火箭（Love and Rockets）、极地双子星（Cocteau Twins）、痉挛乐队（The Cramps）、声音花园乐队（Soundgarden）、涅槃乐队（Nirvana）、绿日乐队（Green Day）、音速青年（Sonic Youth）、恐龙二世（Dinosaur Jr.），以及4AD厂牌旗下乐队。奈良美智:《小星星通信》, 第48页。

Deutsch Amerikanische Freundschaft）和发电站（Kraftwerk）等德国新浪潮（Neue Deutsche Welle）乐队都曾在此演出，这家俱乐部也因此而闻名。

杜塞尔多夫艺术学院将80名学生划分为4个工作室。第一学年结束时，学生们会参加一场考试，以决定他们能否进一步学习自己心仪的专业。虽然奈良不懂德语，很难参与讨论，但他通过了考试，成为德国画家A.R.彭克（A. R. Penck）的学生，并被授予绘画专业的大师生（Meisterschüler, 硕士课程）称号。对奈良来说，他在这段时期处于强烈的孤独之中，使他回想起在青森的青少年岁月。这两者在心理上给他的感受是一致的，正如他所回忆的那样："德国冬天的天空和青森的天空一模一样。我意外地重新发现了一种几乎被遗忘的价值。"[26] 奈良的许多朋友都是少数族裔，和不同学校的学生混住一间宿舍；其中让他印象最深刻的是越南的学生，他们会跟他讲起在越战期间死于凝固汽油弹袭击的家人。奈良也了解到潘金福（Phan Thị Kim Phúc），这个遭受凝固汽油弹轰炸而被严重灼伤的女孩，被拍到在街上裸身逃命，因这张照片而震撼了世界，她被送往德国多家医院进行康复治疗，后来学习医学，最终成为一名医生。

在奈良创作于杜塞尔多夫的部分早期作品中，善与恶的寓言互相交叠，天真与毁灭本身融为一体。[27] 在这些壁画般的作品中，构图一分为二或一分为四，以线条勾勒的人物头部细长，戴着光环，双手幻化成火焰或刀。以《无题（覆绘之后）》（Untitled [after overpainting], 1987–1997年，见本书第29页）为例，两个像驴子一样的脑袋一上一下漂浮着，各自顶着烛光的火焰，而在右侧木板上，雨水从下水井口般的光环落下，淋在一个正在祈祷的金发人物头上。"unter himmel"（天穹之下）两个词横跨画面下半部分，连接了两块木板之间的垂直缝隙，在黑暗邪恶与纯洁光明之间创造出一种象征性的张力。画作《云上之人》（People on the Cloud, 1989年，见本书第28页）更明确地探讨了这类主题。地平线将构图分割为上方的蓝色（天空）和下方的黄色（土地），动物、人物与混合生物沿着画面的外缘爬行；奈良巧妙地将这些形态置于其象征层面和物质层面之间。一位神情庄重的少女，她的头与下半身分开；云朵上的天使手持光环，在哀叹旁观；正在祈祷的女祭司嘴里叼着雪茄形状的面包。每个人物都被焦虑和悲伤所包围，眼神中的凌冽呼之欲出。奈良有意将寓言与抽象相结合，包括重新涂画后的颜料拼接部分，使观者能够将画中的多重元素解读为令人忧虑的意识形态和内在状态的象征。

评论家松井碧（Midori Matsui）借用精神分析评价奈良这一时期的创作方法，是"将异质多样的细节并置，以暗示情绪的总体状态"，并且所绘人物在不同时刻里共存，类似于"在捕捉儿童未区分的心理状态时，梦境中图像形

26
奈良美智：《小星星通信》，第54页。

27
椹木野衣（Noi Sawaragi）：《饥饿与渴望的绘歌：奈良美智与阿兄的世界》（飢餓と渇望の絵：奈良美智とあんにやの世界），《ユリイカ》，第49卷第13号（2017年8月），第236页。

成的两种方法，即凝缩（condensation）与置换（displacement）"。[28] 这种文学解读方式可以解释奈良早期作品中存在的多重能指，而艺术家将寓言与抽象相结合的能力似乎开启了一种更具情感的解读，使人联想到现代抽象艺术家麻生三郎（Saburō Asō）在心理上极富感染力的肖像画，他也是在武藏野美术大学最早指导奈良的教授之一。

此前，奈良多数情况都会将作品的背景画满，但这个时期之后，他开始专注于人物本身，尝试刻画侧向站姿的人物并将其置于稍微偏离中心的位置，来同时简化和强化人物的目光，在单色背景下使其显得更醒目、更饱满。他曾说："这些空白的背景象征着我从熟悉的领域解放出来。这些作品诞生于和我自己的对抗，而不是和他人的对抗。"[29]《手持小刀的女孩》（The Girl with the Knife in Her Hand, 1991年，见本书第22页）是这一时期的典型代表作，画面聚焦在一个瞪着双眼、略带邪气的年轻女孩身上，她漂浮于空洞的氛围中，在天真的暴力和暴力的天真之间游移。其他同时期画作中的人物挥舞着小刀或香烟，有些作品还配上了感叹的词句。这些人物向上注视的目光激起对抗的情绪，暗示着艺术家本身已经成为敌对者。

从杜塞尔多夫艺术学院毕业之前，奈良曾在阿姆斯特丹恩特画廊（Galerie d' Eendt）和科隆约嫩+肖特尔画廊（Galerie Johnen + Schöttle）展出他的作品。1994年，约嫩+肖特尔画廊的共有人约尔格·约嫩（Jorg Johnen）在科隆为奈良找到一间大型工作室。工作室被分割为三个空间，奈良的邻居是雕塑家查尔斯·沃森（Charles Worthen），曾就读于东京艺术大学，会说日语；还有丹·阿舍（Dan Asher），纽约人，从事视频、雕塑、绘画和街头摄影等多种媒介的创作，曾拍摄过多位摇滚、流行、雷鬼和朋克音乐家，比如卢·里德（Lou Reed）、帕蒂·史密斯（Patti Smith）、大卫·伯恩（David Byrne）和鲍勃·马利（Bob Marley）。2000年之前，奈良一直生活在科隆，并且非常高产，不仅在日本和德国举办展览，其作品也在洛杉矶、纽约和伦敦展出。他花费大量时间往返于日本和德国之间，在朋友和昔日学生的帮助下，专注于制作大型的玻璃钢小狗雕塑。这一系列创作俘获了许多粉丝的心，和奈良的肖像画一样极具标志性，成为代表孤独和接纳的巨型象征符号。

1995年对奈良而言尤为重要。他出版了自己的第一本画集《在深深的水洼》（In the Deepest Puddle），封面上引用了小说家吉本芭娜娜（Banana Yoshimoto）的一段话，奈良之后也为她的书作了插图。[30] 画集的封面作品描绘了一个女孩，大大的脑袋被绷带包裹着，身体半浸在波纹荡漾的水中，水波纹与她头上的绷带和令人过目难忘的豆子般的双眼相呼应。1995年，奈良还在当时规模不大的洛杉矶博伦坡画廊举办了第一次个展。[31] 在这场名

28
松井碧：《为自己和他人而创作：奈良美智的大众想象》（Art for Myself and Others: Yoshitomo Nara's Popular Imagination），载《奈良美智：无人愚笨》，第16页。

29
奈良美智：《小星星通信》，第60页。

30
奈良为吉本的小说《雏菊人生》（ひな菊の人生，2000年）和《阿根廷婆婆》（アルゼンチンババア，2002年）创作了封面插图。

31
作者曾作为客座策展人，为博伦坡画廊策划多次展览。

为"太平洋宝贝"(Pacific Babies)的展览中,有一个身穿水手服、头戴灰金色假发的人体模型,面朝下躺在一片白色和黄色的雏菊上;还有一幅描绘乡土风景的绘画作品,画中女孩有着锥形的手脚,站在通往一栋房子的长长小径边缘。当奈良的雕塑作品集天真稚嫩与奇异怪诞于一体,使人想到类似保罗·麦卡锡(Paul McCarthy)的录像或迈克·凯利(Mike Kelley)的装置作品中既滑稽又隐含潜在暴力的场景,其绘画则唤起了人们对未知事物的怀旧之情。[32] 继"太平洋宝贝"引起积极的反响后,在博伦坡画廊的后续展览中,奈良还展出了玻璃钢面具系列、《茶杯小孩》(Cup Kids,1995年)雕塑以及踩高跷的小狗雕塑,使他迅速成名,尤其获得了流行文化圈的认可。

1998年,奈良应保罗·麦卡锡之邀,与日本艺术家村上隆一同成为加州大学洛杉矶分校(UCLA)艺术硕士专业的客座教授。同年4月至6月,两人成为室友后,发现彼此的工作方式截然不同:奈良多半都在公寓里独自工作,而村上大部分时间则忙于打电话和发传真,与他在日本的工作室联系。这是奈良第一次在美国生活,在洛杉矶相对轻松自在的日子使他感到震惊,那里有日本超市和供应日本食品的快餐店,包括UCLA的自助餐厅。1998年秋,他出版作品集《用小刀划开》(Slash with a Knife),主要收录其纸上作品。当时,奈良已受邀在欧美等地的博物馆举办展览,包括1999年纽伦堡现代艺术学会(Institut für moderne Kunst Nürnberg)的展览"有人轻声低语"(Somebody Whispers),圣莫尼卡艺术博物馆(Santa Monica Museum of Art)的"超市摇篮曲"(Lullaby Supermarket)和芝加哥当代艺术博物馆(Museum of Contemporary Art, Chicago)的"继续前行"(Walk On),后两者均举办于2000年。"继续前行"展出了一件装置作品《小小朝圣者(梦游)》(The Little Pilgrims [Night Walking],1999年),由几十个迷失方向的"梦游娃娃"雕塑组成,他们穿着五颜六色的衣服,贴在墙壁上横行。

在美国期间,奈良开始尝试达达主义(Dadaism)和异轨(détournement)的创作技法,将既已存在的艺术作品乱涂损毁,以反权威的形式抨击艺术正统。奈良对日本木刻版画进行了颠覆性的挪用,他利用形式变化扭曲风景或人物的静谧感,并添加诗意的词句,通常引用民谣、摇滚或朋克歌词,来重建作品的语境。这种特点在他创作于1999年的16幅纸上作品系列《漂浮的世界》中尤为突出。在《满月之夜》(Full Moon Night,见本书第141页)中,奈良画了一张可怕的大脸来代替月亮;而在《用小刀划开》(见本书第131页)中,他将葛饰北斋(Katsushika Hokusai)的知名画作《神奈川冲浪里》(The Great Wave,约1829–1833年)转向一侧,把巨浪处理变形成女怪物的长发。

32
参见博伦坡画廊:"太平洋宝贝"新闻稿,1995年。

在游历欧美国家的旅途中，奈良确信某些特定的日本版画几乎无处不在，比如北斋的《神奈川冲浪里》，他意识到这幅画的图像已成为波普艺术的一种形式。正如亚历山德拉·芒罗（Alexandra Munroe）所说，19世纪晚期欧洲人对这些版画的熟悉程度，已经得到许多日本艺术家的回应并被他们内化，这些艺术家"在西化的自我形象之上，通过扭曲日本主义（Japonisme）来建构日本的形象，从而透过东方主义的投射来戏仿日本是如何看待自身的。"[33] 然而，尽管横尾忠则（Tadanori Yokoo）的迷幻设计或寺冈政美（Masami Teraoka）对日本木版画的大规模挪用都采用了华丽而超凡脱俗的视觉效果，但奈良作品中所传达的情感却是截然不同的：比如在作品《无核家园！》（No Nukes!，见本书第140页）中，他将葛饰北斋创作的梦幻富士山风景变成了一幅近在眼前的灾难场景。拉塞尔·弗格森（Russel Ferguson）指出："《漂浮的世界》这个系列作为一个整体，表达了对过去漫不经心的漠视，包括诞生于过去而如今备受重视的艺术……奈良的作品更接近于马塞尔·杜尚（Marcel Duchamp）在1919年的作品《L.H.O.O.Q.》中，给明信片上的蒙娜·丽莎涂上胡须的做法，其中那种漠不关心的无礼是必不可少的元素。奈良没有将浮世绘（兴起于17世纪至19世纪的版画艺术流派，推动商人阶层的崛起）视为有长远历史而受人尊敬的日本的象征，而只是一些图像，相对于他自己希望创造的图像而言，它们并没有更为重要。"[34]

2000年返回科隆后，奈良经历了一系列事件，使他感到在德国并不受欢迎：他在法兰克福机场遭保安审问，还收到工作室大楼的拆除通知，要求他在三个月内搬离。于是，奈良决定回到日本永久定居，并搬到位于东京市郊的福生市，靠近美国横田空军基地（U.S. Yokota Air Base）。在那里，他开始筹备第一场大型个展"我不介意你忘了我。"（I DON'T MIND, IF YOU FORGET ME.）。2001年，该展览在横滨美术馆（Yokohama Museum of Art）举办，之后巡展至芦屋、广岛和旭川；2002年秋，展览的最后一站在奈良的故乡弘前举办。多年来，奈良拥有了大量观众，他决定创作一件公共作品，邀请粉丝根据其作品的图案制作毛毡、针织和毛绒玩具，他将把这些玩具装在字母形状的透明亚克力盒子中，拼出展览的标题。该展览还展出了电动雕塑装置《生命之泉》，在巨大的茶杯里，几个娃娃的脑袋堆叠在一起，水流从他们紧闭的双眼里流出，划过脸庞，形成一座眼泪的喷泉。作品中的忧郁情绪显而易见，人物简约的轮廓则使人联想到日本抽象画家熊谷守一（Morikazu Kumagai）以鲜艳色彩勾勒的抽象画作。[35]

2001年，奈良应邀与摄影师川内伦子（Rinko Kawauchi）一同前往阿富汗，为日本文化杂志《FOIL》的创刊号拍摄照片。这趟旅程彻底震撼了奈良：他在阿富汗的遭遇是他以前从未经历过的，并感受到主流世界的看法与阿富

33
亚历山德拉·芒罗，《低俗小说与漂浮的世界》（Pulp Fiction and the Floating World），载《寺冈政美的绘画》（Paintings by Masami Teraoka, Washington, DC: Arthur M. Sackler Gallery, 1996），第39页。

34
拉塞尔·弗格森：《展览结束》，第113页。

35
奈良在1988年至2000年间听过的乐队和音乐艺术家包括：卡特不可阻挡的性机器（Carter the Unstoppable Sex Machine）、超级大块头（Superchunk）、NOFX和Fat Wreck Chords厂牌旗下乐队、邪教乐队（Bad Religion）、后裔乐队（The Offspring）、腐臭乐队（Rancid）、阿拉尼斯·莫里塞特（Alanis Morissette）、模糊乐队（Blur）、珍珠果酱乐队（Pearl Jam）、碎南瓜乐队（Smashing Pumpkins）、野兽男孩（The Beastie Boys）、姐妹组合（Ne-Ne-Zu）、PJ·哈维（PJ Harvey）、贝克（Beck）、吉他狼乐队（Guitar Wolf）、绿洲乐队（Oasis）、化学兄弟（The Chemical Brothers）、戈尔迪（Goldie）、帕妃二人组（Puffy）、烈焰红唇（The Flaming Lips）、神童乐队（The Prodigy）、优拉糖果乐队、电台司令（Radiohead）、乌龟乐队（Tortoise）、立体声实验室（Stereolab）、中村一义（Kazuyoshi Nakamura）、Thee Michelle Gun Elephant乐队、东方青年（Eastern Youth）、小林麻由美（Mayumi Kobayashi）以及Eels乐队。奈良美智：《小星星通信》，第92页。

汗人民的真实生活现状之间存在巨大差距。他回忆道："在一所废弃的小学里，墙壁像夜晚的星空一样布满弹孔，但我遇到的孩子们满脸微笑，甚至连河边洗衣服的人也在微笑……在坍塌的校园前，有一位正给美丽的花圃浇水的长者也在微笑。"36 这期杂志以"拒绝战争"为主题，原本邀请奈良提交画作，但他无法将自己的经历整合呈现在画布之上，于是决定改为发表自己精选的摄影作品。这趟发现之旅促使奈良在随后的旅行中开始考察其他地方的政治、殖民和人类学历史：他在日本北部社区驻地交流，追溯自己的本土根源；前往日俄两国争夺之地萨哈林岛，探寻其外祖父曾工作过的地方；近期，他还拜访了约旦的难民家庭。

2003年，奈良开始与DIY创意设计团队graf合作，创作囊括其油画、纸上作品和雕塑的可移动装置。设计师们协助奈良搭建了一系列"绘画小屋"，在其中放置他的作品和手稿，搭配音乐伴奏；小屋形式多种多样，装置作品《S.M.L.》（2003年）由三部分组成，而史诗级展览"A到Z"（*A to Z*, 2006年）则包含26件艺术装置。这类展现室内环境的装置在《我的绘画小屋》（*My Drawing Room*, 2008年，见本书第50-64页）完成后达到巅峰，这是一个粉刷过的木制建筑结构，还原了奈良的工作室空间。外墙挂着一块手绘广告牌，上面写着"Place Like Home"（像家一样的地方）；屋内地板上画纸成堆，桌子上摆放着小雕像，还有奈良策划录制的混音CD光盘、民俗绘画、纸上作品、手稿，以及艺术家多年来从美国古董商店搜集的收藏品。

2005年，奈良搬进一间环境优美的工作室，俯瞰栃木县那须盐原市的绿色牧场，后来，他在这里开设了N's YARD空间，存放他的作品和收藏。在这一时期的画作中，奈良开始运用层次丰富的色彩创造出万花筒般的效果，许多画中人物都拥有各种色彩的双眼。画作背景通常以深色颜料多层厚涂，荧光斑斓的色彩忽隐忽现，令人想起如同马克·罗斯科（Mark Rothko）柔和且饱满的绘画形式所具有的存在主义效果。这些作品描绘单个人物主体，类似于阿梅迪奥·莫迪里阿尼（Amedeo Modigliani）和藤田嗣治（Léonard Tsuguharu Foujita；事实上，《我的绘画小屋》就包含了奈良收藏的一件藤田的小型作品）等欧洲现代画家的肖像画；但这些人物的超然独立和直接却传达出一种夹杂着悲伤、愤怒和平静的复杂情绪，尤其从近作《玛格丽特小姐》（*Miss Margaret*, 2016年，见本书第75页）和《午夜真相》（*Midnight Truth*, 2017年，见本书第100页）可见，这是奈良通过多次返工和重绘人物面部实现的。在作品《行踪不明—女孩遇见男孩—》（*Missing in Action—Girl Meets Boy—*, 2005年，见本书第68页）中，人物的右眼映照出一颗原子弹爆炸的火焰，代表着对广岛的记忆，而这幅作品就收藏于广岛。

36
奈良美智：《喀布尔日记》（Kabul Diary），《小星星通信》，第109页。

2011年3月，东日本大地震引发海啸并导致福岛第一核电站核泄漏灾难，事故地点位于奈良的工作室以北，仅70公里远。此后，他的创作发生了戏剧性的转变。情感上深受灾后创伤触动，奈良创作了《在乳白色的湖中/思考的人》，描绘了一个面容严肃、闭着眼睛的少女，身穿绿色连衣裙，半浸在一汪几乎看不见的水池里，这也是他2011年唯一创作的大尺幅油画。奈良还开始徒手制作陶器，并在富山一座佛教铸造厂铸造圆形或椭圆形的大型青铜头像。人物脸部表面凹凸不平的肌理反映了出自艺术家之手的触感，紧闭的双眼和平静的表情则使人联想到死亡面具的印模，缅怀在近期悲剧中丧生的千万亡魂。于奈良而言，创作肖像画的过程是"苦行修炼，有一种面对施虐而产生的受虐的快感，仿佛苦行僧一般"。[37] 相比之下，这些头像是一种极其亲密的、来自尘世间的存在，奈良可以放任自己"在雕刻塑造的过程中尽情发挥，或用双手随意抓捏"。[38] 2012年，奈良在横滨美术馆举办个展"有点像你和我……"（*a bit like you and me...*），曾展出《在乳白色的湖中》和这些青铜头像。

面对2011年的自然灾害和核灾难，奈良还创作了《春少女》（*Miss Spring*，2012年，见本书第139页），描绘了一个大眼睛、高前额的女孩站在樱花粉色的背景前凝视观众，眼里闪烁着五光十色的泪珠。这张肖像画是希望的象征，被印在坂本龙一（Ryuichi Sakamoto）"No Nukes 2012"反核音乐会的导览手册封面上。[39] 奈良从小就知道家附近有核电站（为日本主要城市提供电力），也知道核废料会被送回青森处理。高中时期，他对日本的核开发进行研究，发现日本一直在努力将"原子弹带来的负面影响与战后使用核能重建和发展日本"区分开来。[40] 1979年，宾夕法尼亚州三里岛（Three Mile Island）发生核事故后，奈良反对核能的想法进一步加深，早在福岛第一核电站的灾难发生多年前，在20世纪90年代中期，"反核"运动主题就开始出现在他的作品中。[41]

2012年7月，奈良创作的另一个人物形象"无核女孩"，出自1998年的作品《无核家园》（见本书第138页），意外成为了强有力的反核象征；在日本爆发大规模反核抗议活动期间，他曾暂时允许抗议者下载这幅作品的高分辨率图像并可在游行中挥舞。[42] 当时，多达10万人走上街头，抗议政府重启福井县两座核反应堆的决定，许多人手里就举着这张"无核女孩"的图片。[43] 在示威游行中，《春少女》也被抗议组织者用作极具感染力的背景横幅。

奈良的创作为探索艺术与全球文化的关系提供了一种包容开阔的新模式。波普艺术和新波普运动鼓励观众思考图像的即时性、通俗性和普遍性，而奈良的作品却能同时满足快速浏览和长久凝视这两种观看需求。《无核

37
转引自《奈良美智长篇访谈：为"所画之物"而作画》（奈良美智ロング・インタビュー："絵に描かれるもののために"描く），《热风》（熱風），2017年10月，第15页。

38
转引自《奈良美智长篇访谈：为"所画之物"而作画》，第15页。

39
埃登·科基尔（Edan Corkill）：《奈良的"无核女孩"加入抗议行列》（Nara's 'No Nukes Girl' Joins the Protesters），《日本时报》（*Japan Times*），2012年7月20日。

40
奈良美智对话罗米纳·普罗文齐（Romina Provenzi）：《奈良美智的黏土课》（Yoshitomo Nara's Lessons in Clay），《大象杂志》（*Elephant Magazine*），2018年8月17日，https://elephant.art/yoshitomo-naras-lessons-in-clay。

41
奈良美智对话罗米纳·普罗文齐：《奈良美智的黏土课》。

42
埃登·科基尔：《奈良的"无核女孩"加入抗议行列》。

43
皮尔斯·威廉森（Piers Williamson）：《半个世纪以来最大的抗议日本核电站重启的示威活动》（Largest Demonstrations in Half a Century Protest the Restart of Japanese Nuclear Power Plants），《日本焦点》（*Japan Focus*），第10卷第15号，第27期（2012年7月1日）。

家园》等图像适合在抗议活动与社交媒体的背景下进行复制和传播，而他那些孤独而独特的肖像画却能与藤田嗣治、阿梅迪奥·莫迪里阿尼和亨利·马蒂斯（Henri Matisse）等众多影响深远的艺术大师占据同样的博物馆墙面。简而言之，奈良的艺术创作就如反抗歌曲一般产生持久的社会影响力，如经典摇滚乐永恒不朽，如伟大的民谣内省温柔。

II

手持小刀的女孩

腮腺炎，1996
最后一根火柴，1996
最长的夜，1995
失眠夜（坐着），1997
手持小刀的女孩，1991
继续前行 I，1993
在深深的水洼 II，1995
被遗弃的小狗，1995
送花给你，1990
跟随所造之路，1990
云上之人，1989
无题 [覆绘之后]，1987–1997
突发事件，2013
浪漫的灾难，1988

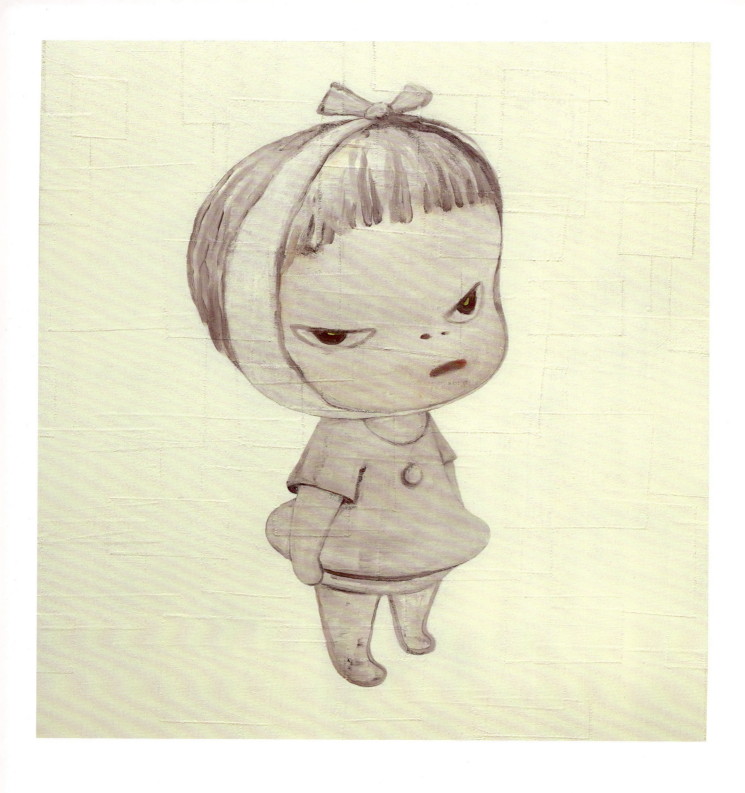

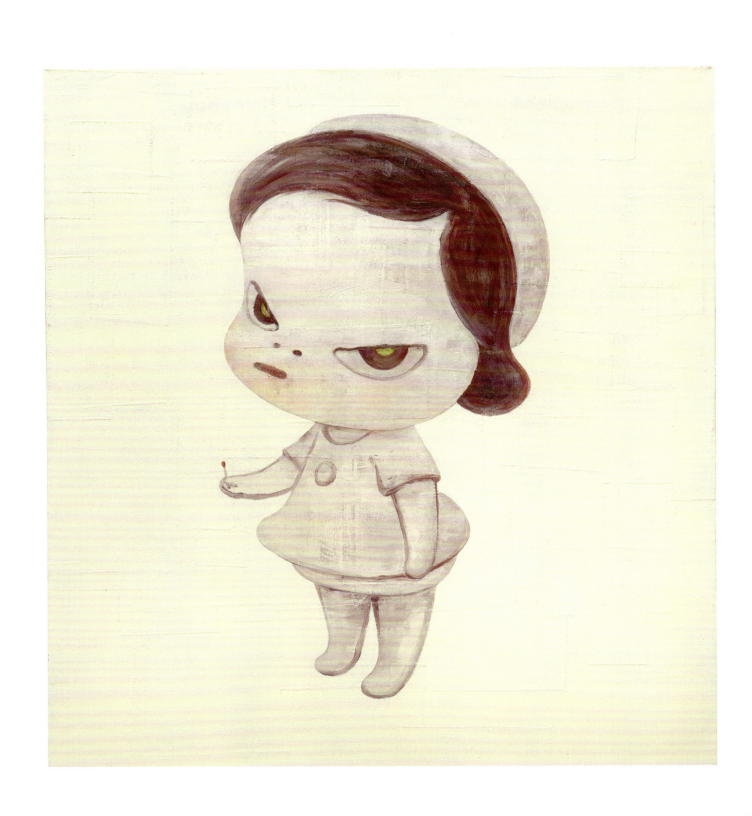

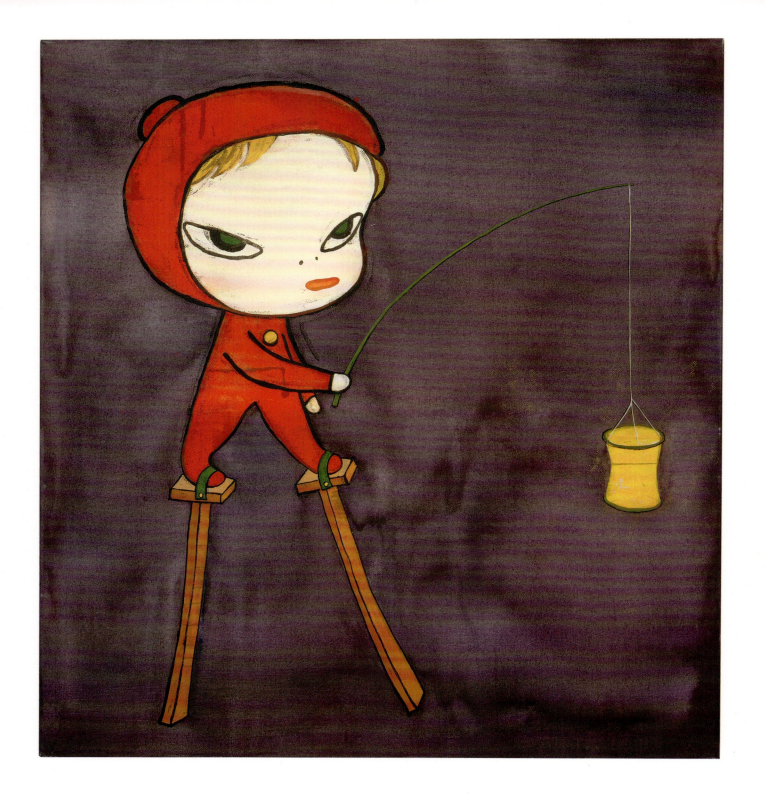

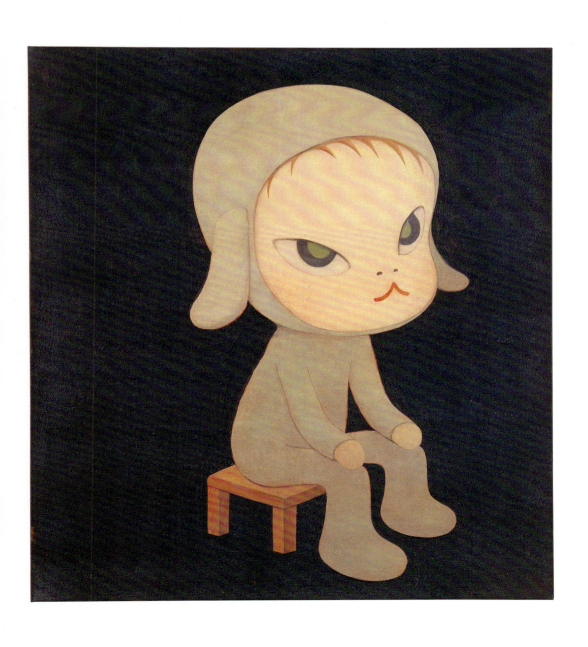

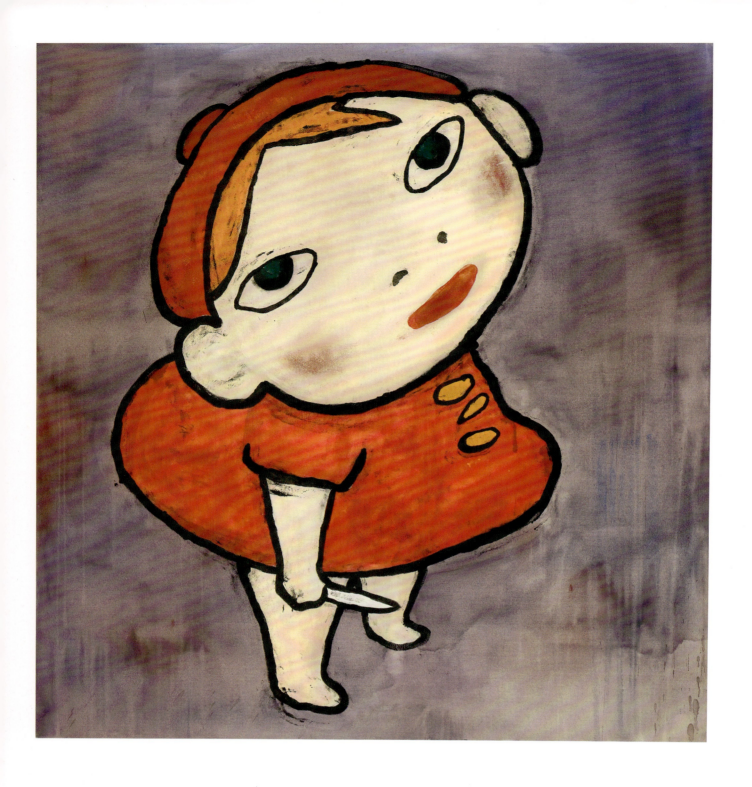

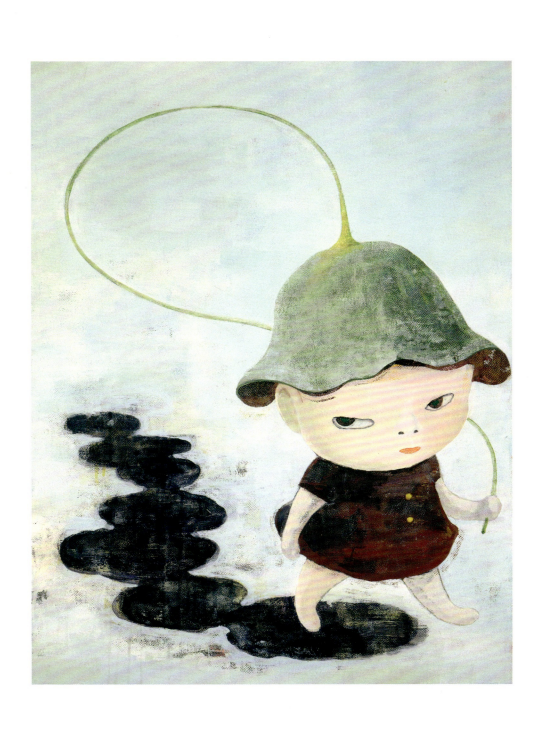

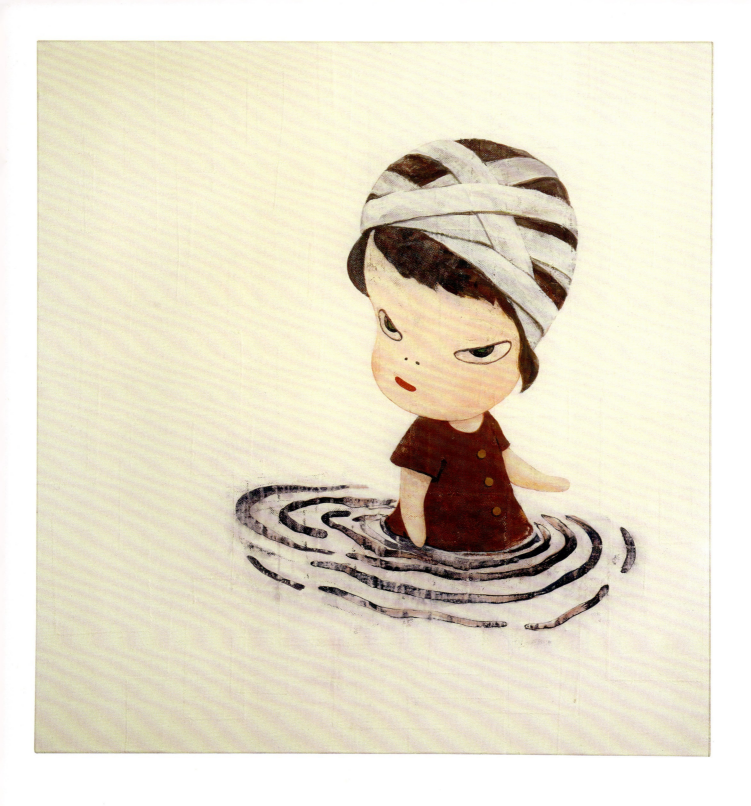

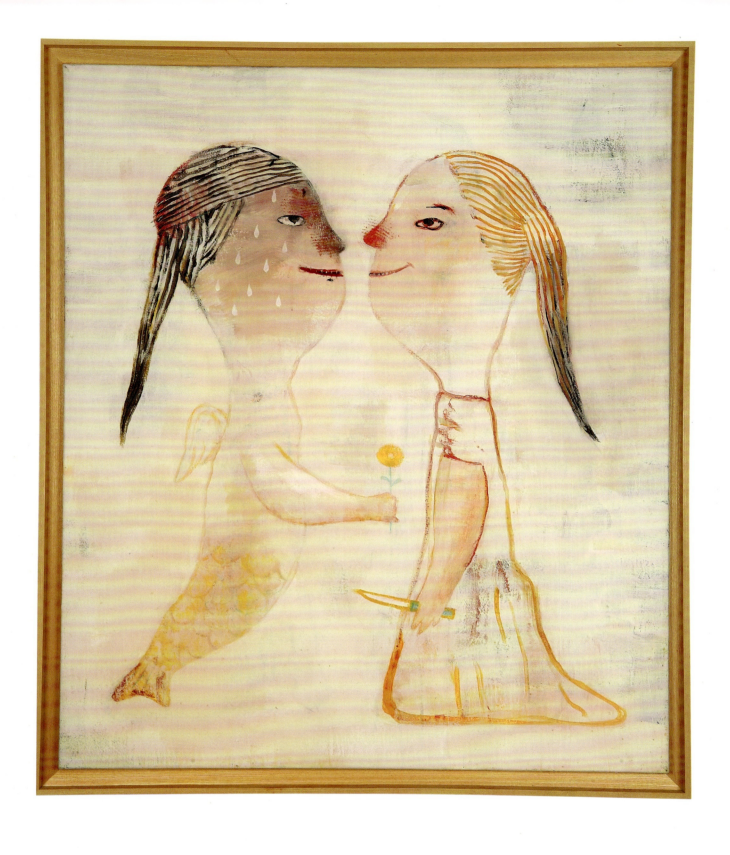

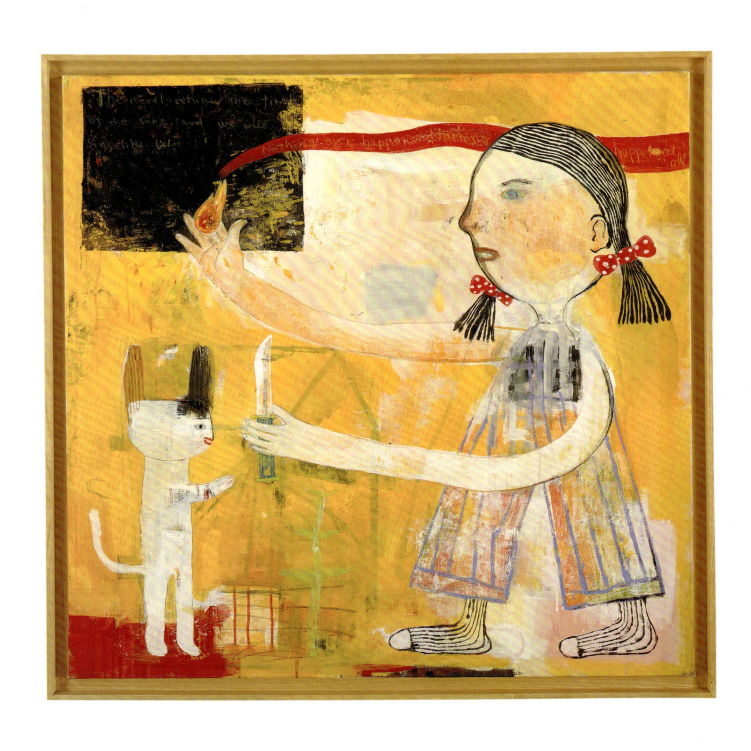

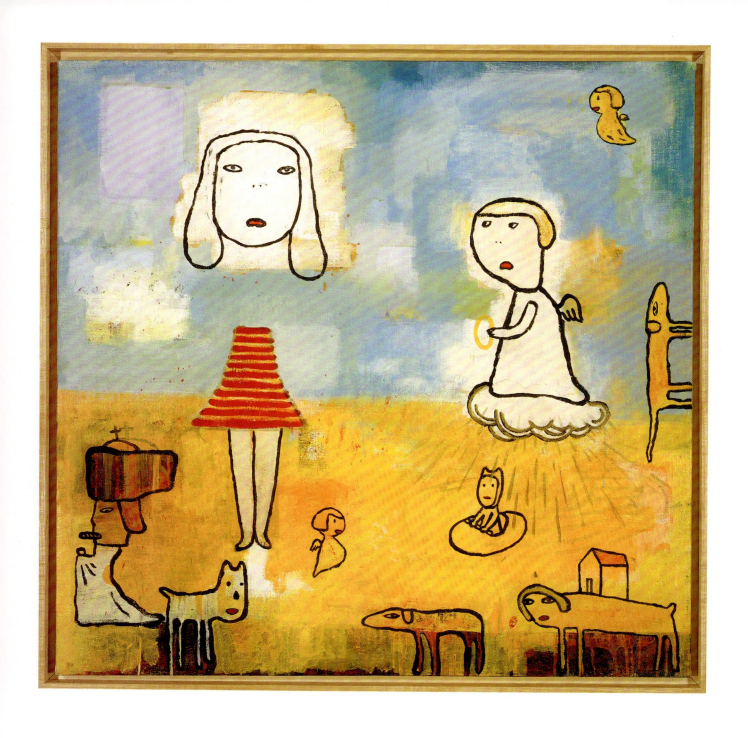

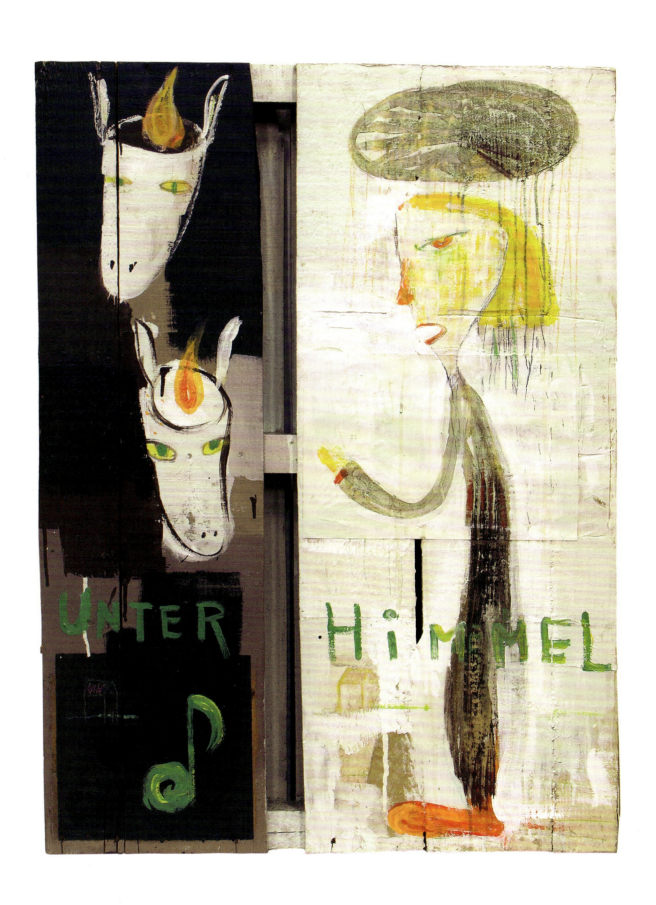

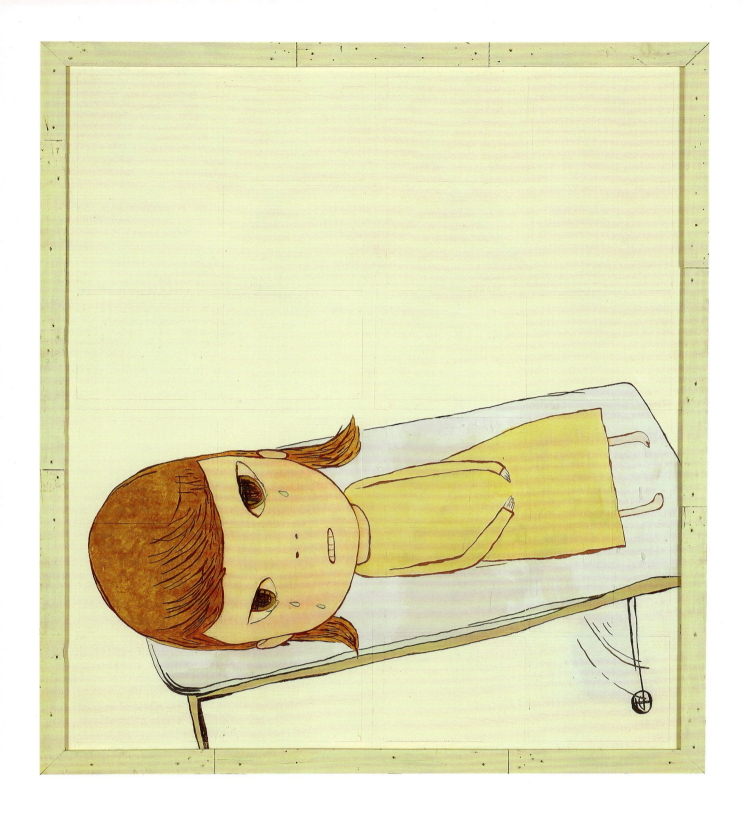

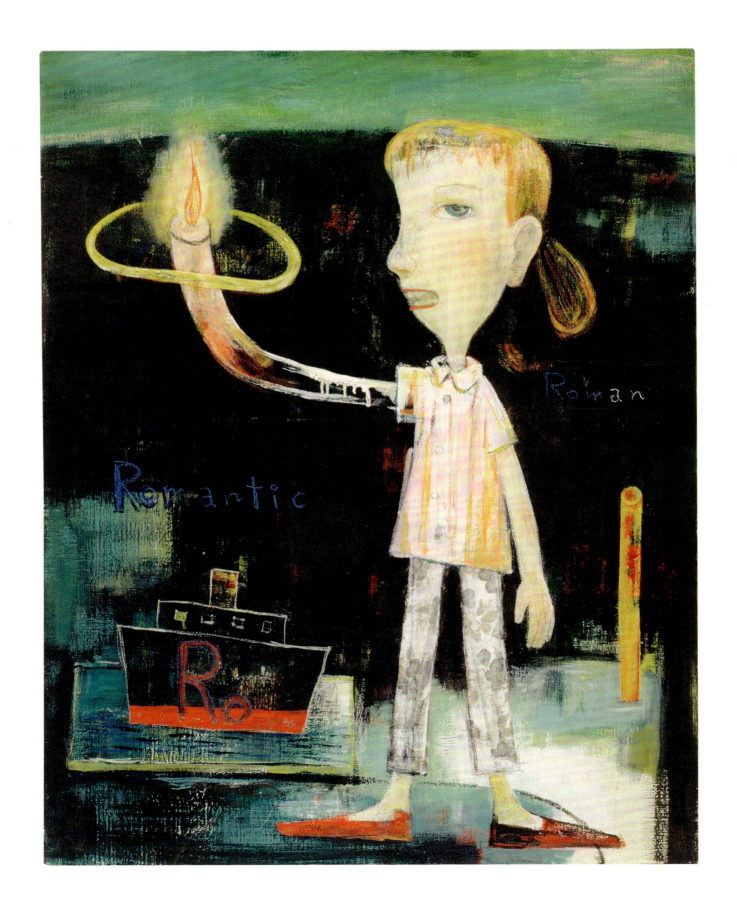

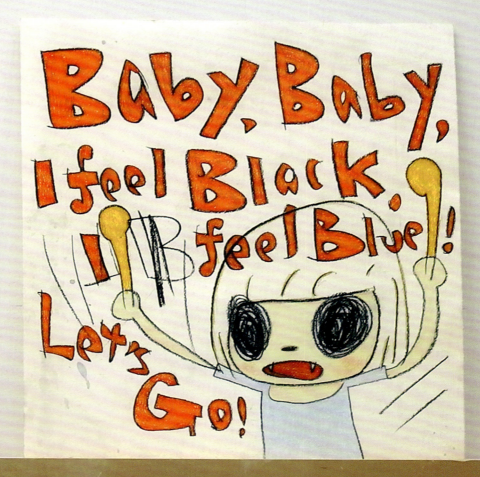

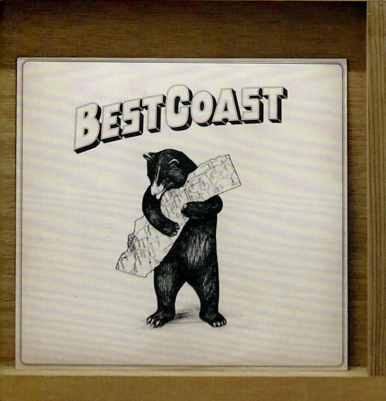

III

我不在乎任何事

无题，1985–1988
无题，1985–1988
无题，1988
女孩身上的船，1992
无题，1988
无题，1988
黑胶唱片，2012
无题，2013
关于小星星的思考，2014
无题，2013
无题，2012
无题，2013
无题，2013
无题，2013
无题，2013
无题，2011
我的头骨，2013
摇滚！，2012
扎实的拳头，2011
无题，1989

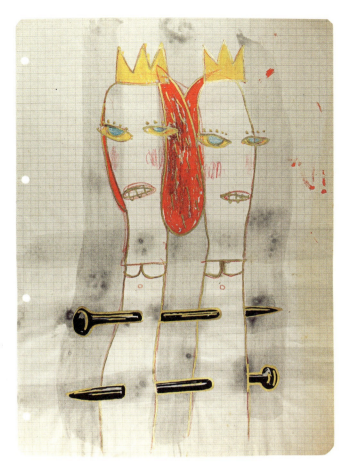
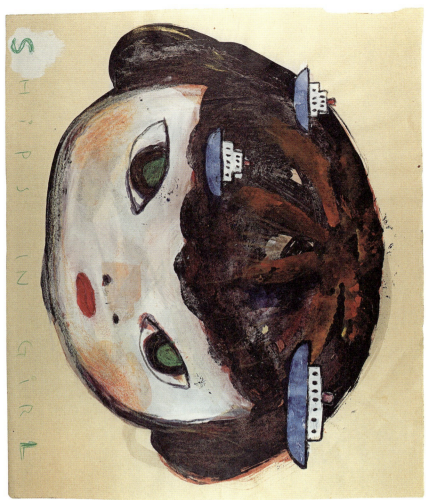

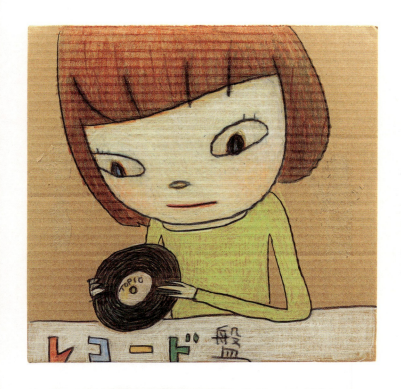

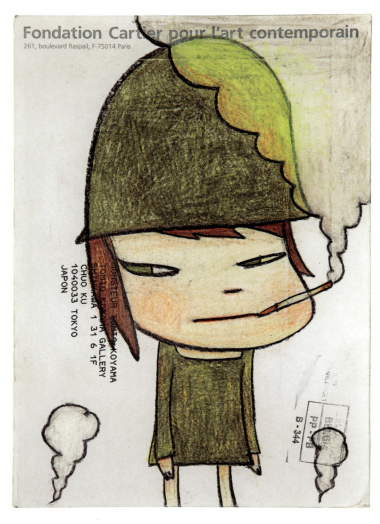

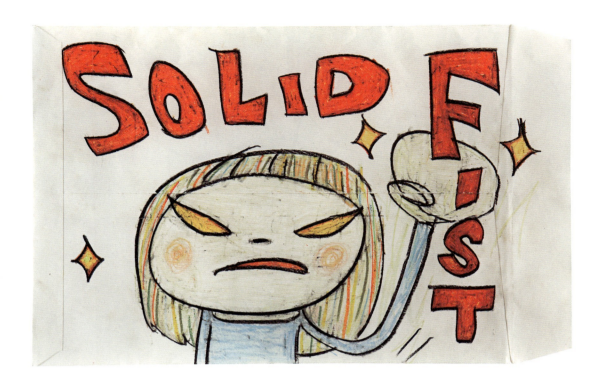

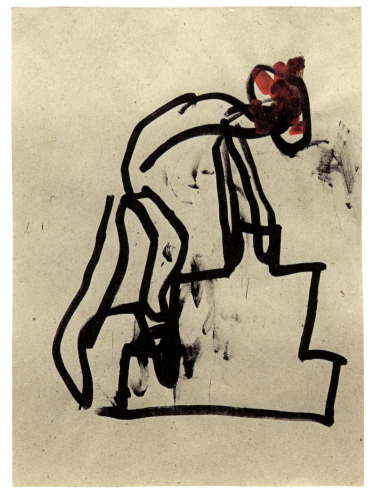

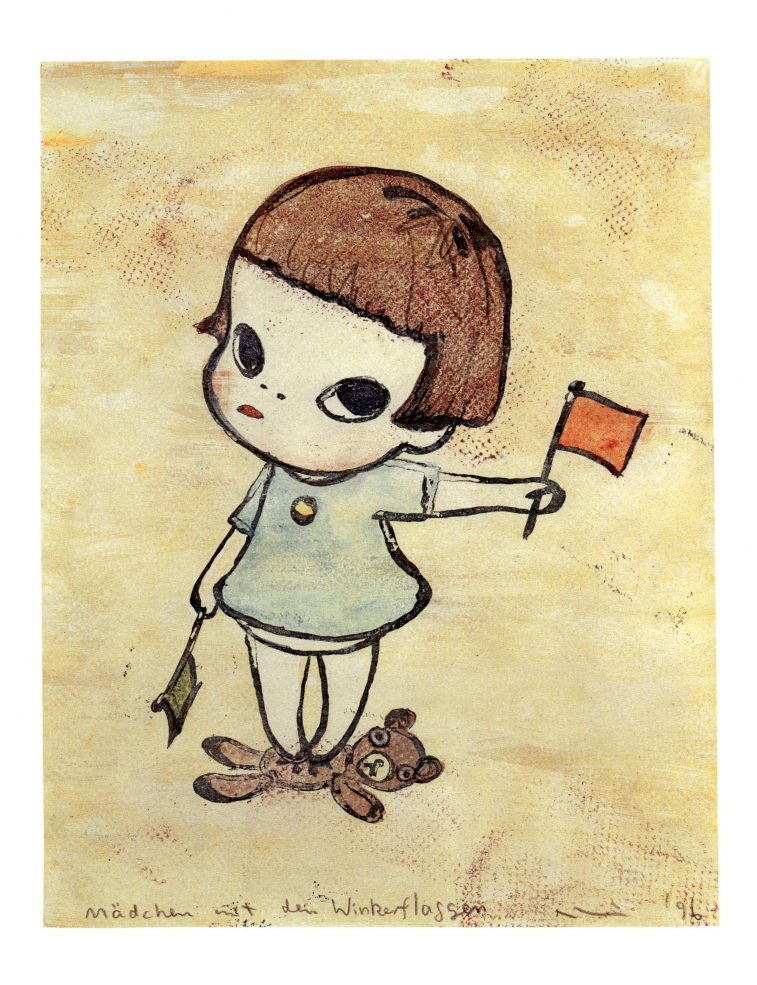

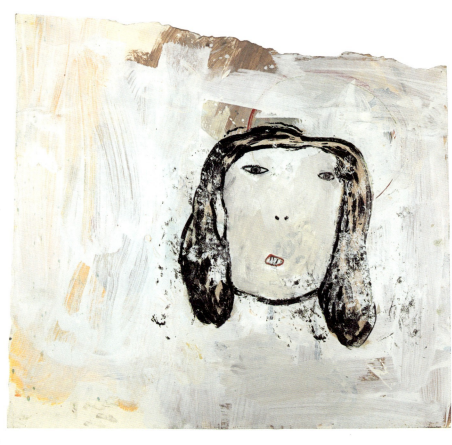

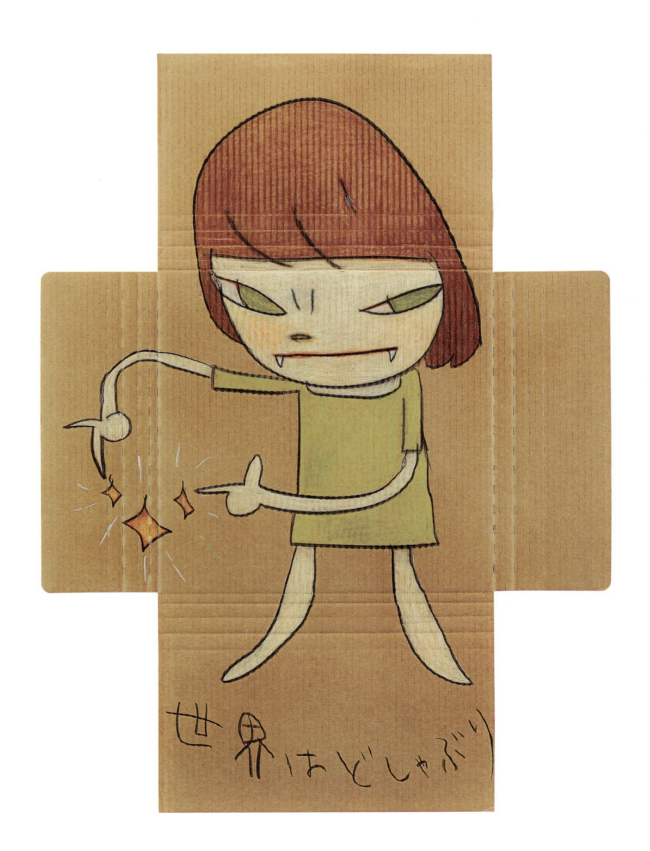

无题，2010
火，2010
无题，2010
无题，1989
无题，1989
无题，1989
无题，1989
挥舞旗帜的女孩，1996
无题，1990
无题，1991
无题，1990
无题，1991
无题，1991
无题，1993
无题，1991
无题，1991
无题，1991
无题，1993
无题，1992
无题，1991
大雨，2014

IV

我的绘画小屋

我的绘画小屋，2008

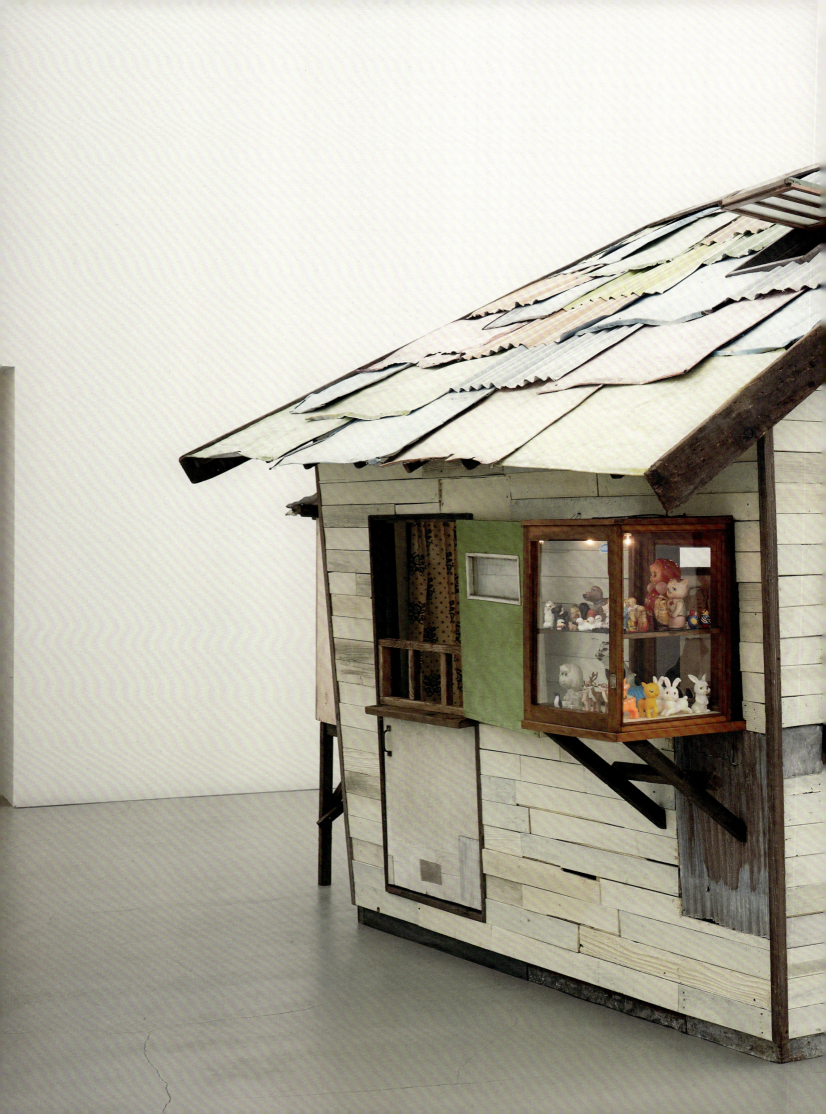

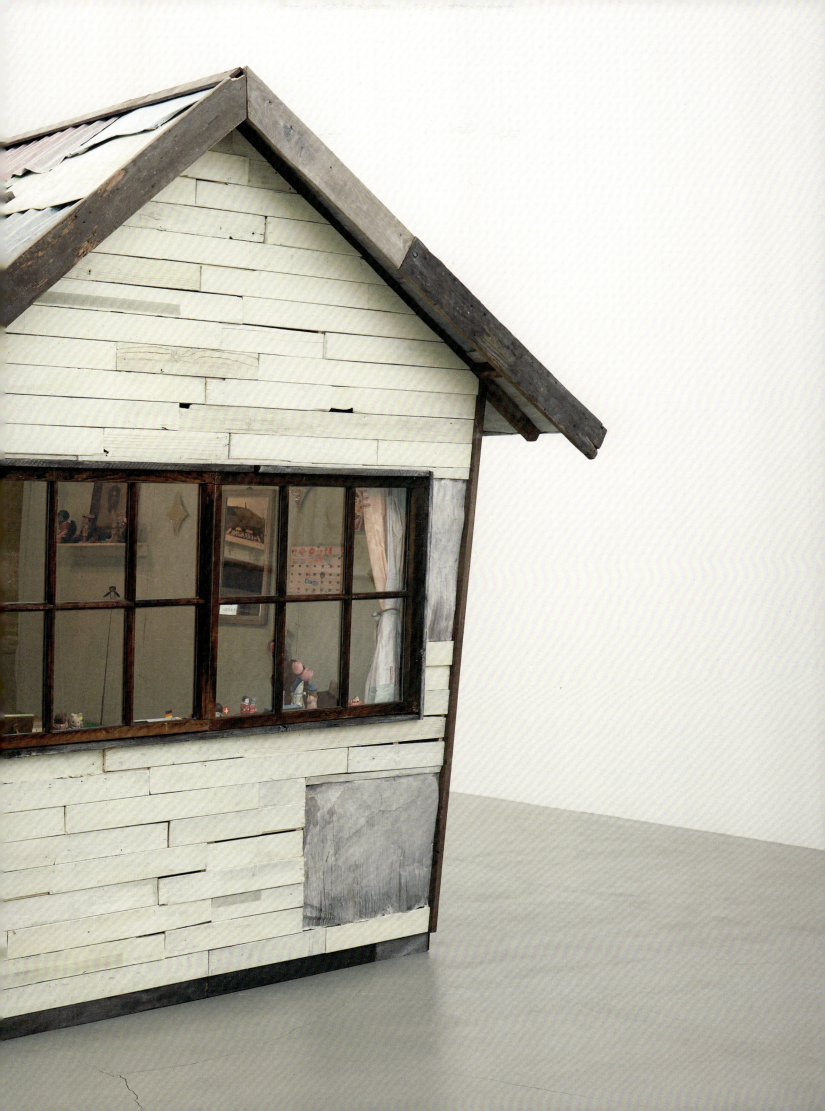

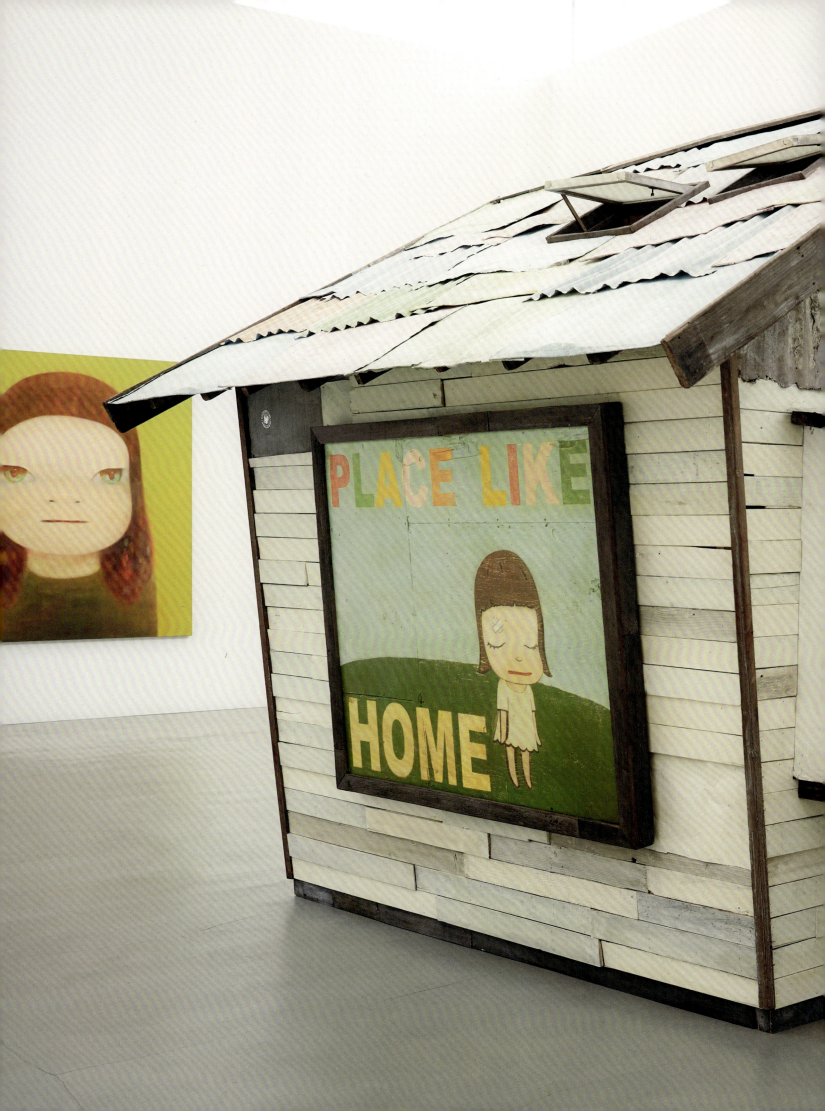

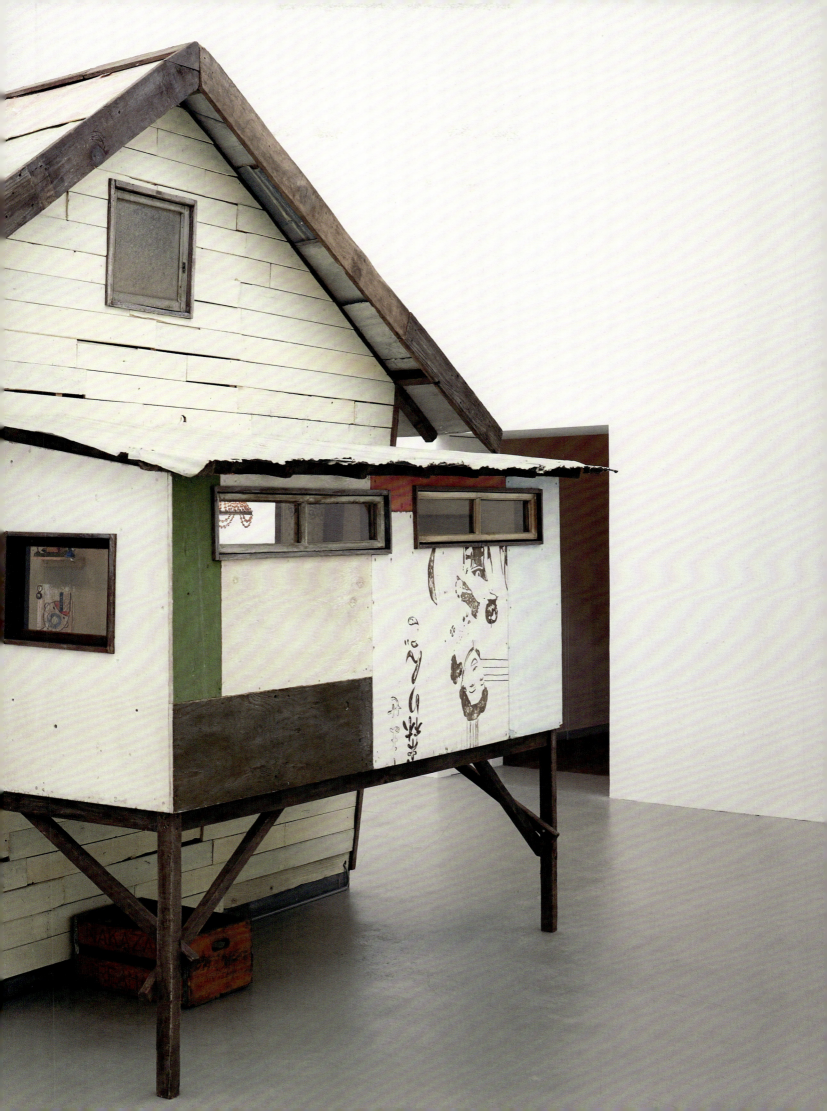

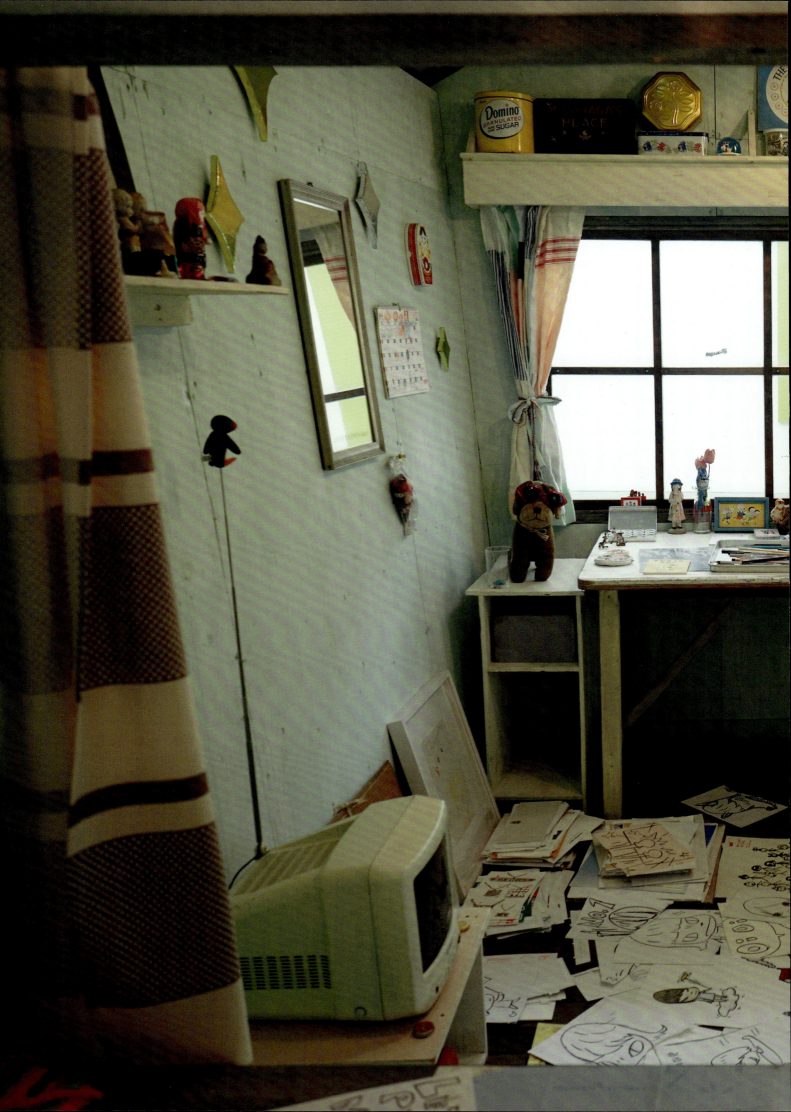

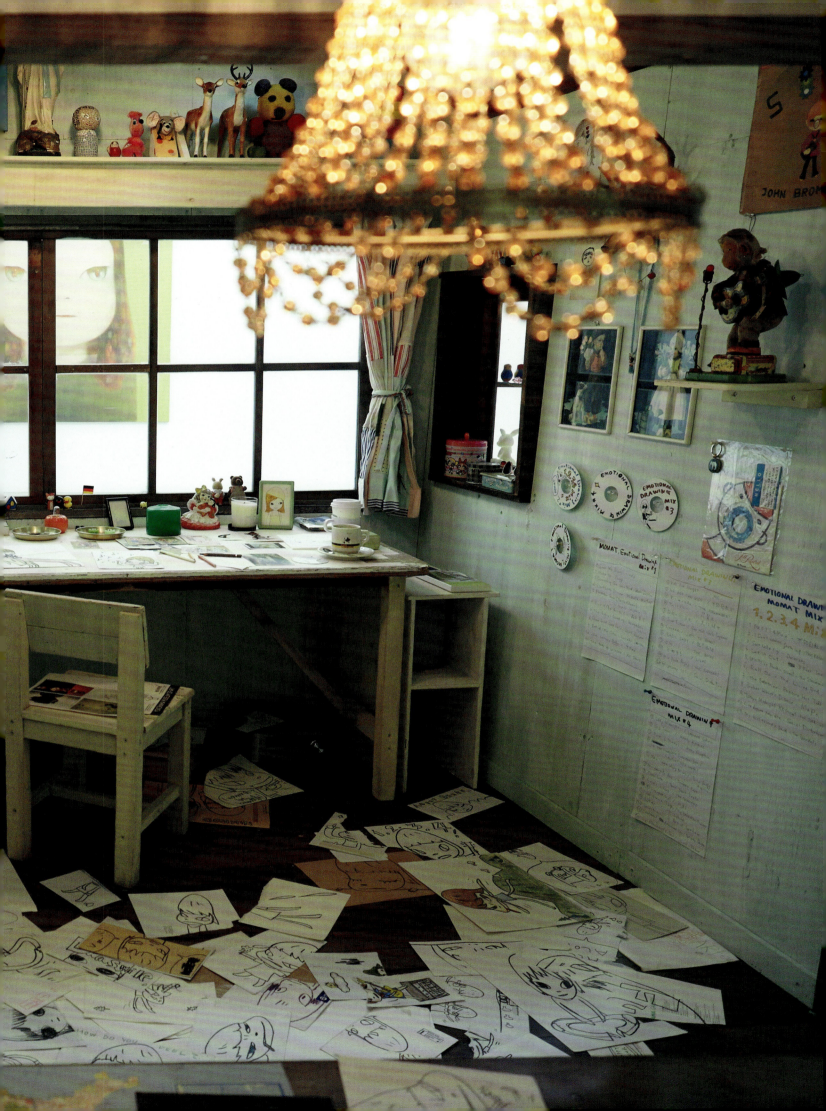

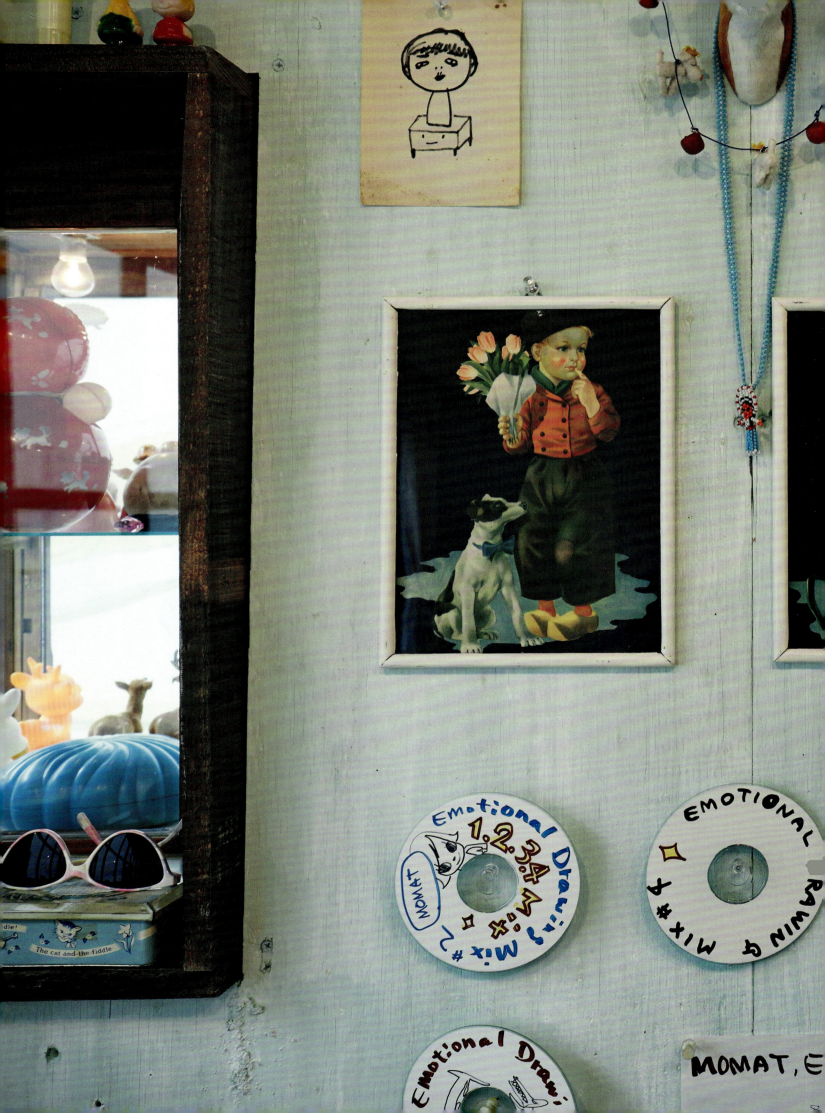

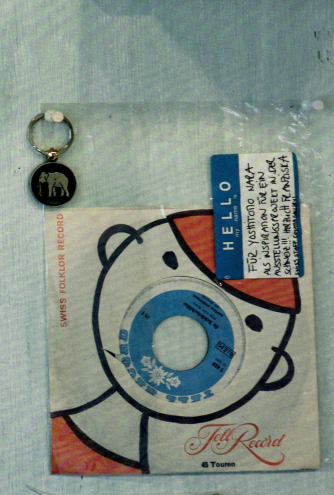

| onal Drawing Mix #1 | EMOTIONAL DRAWINGS Mix #3 | EMOTIONAL DRAWING MOMAT MIX |

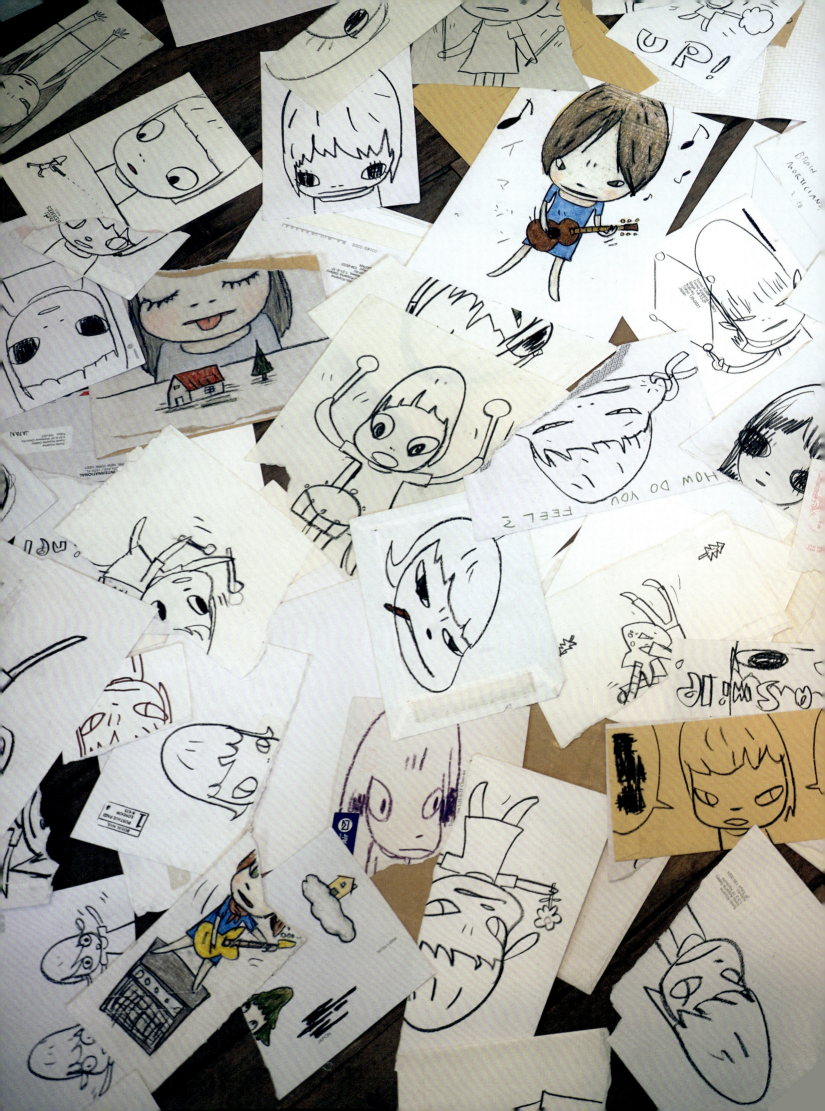

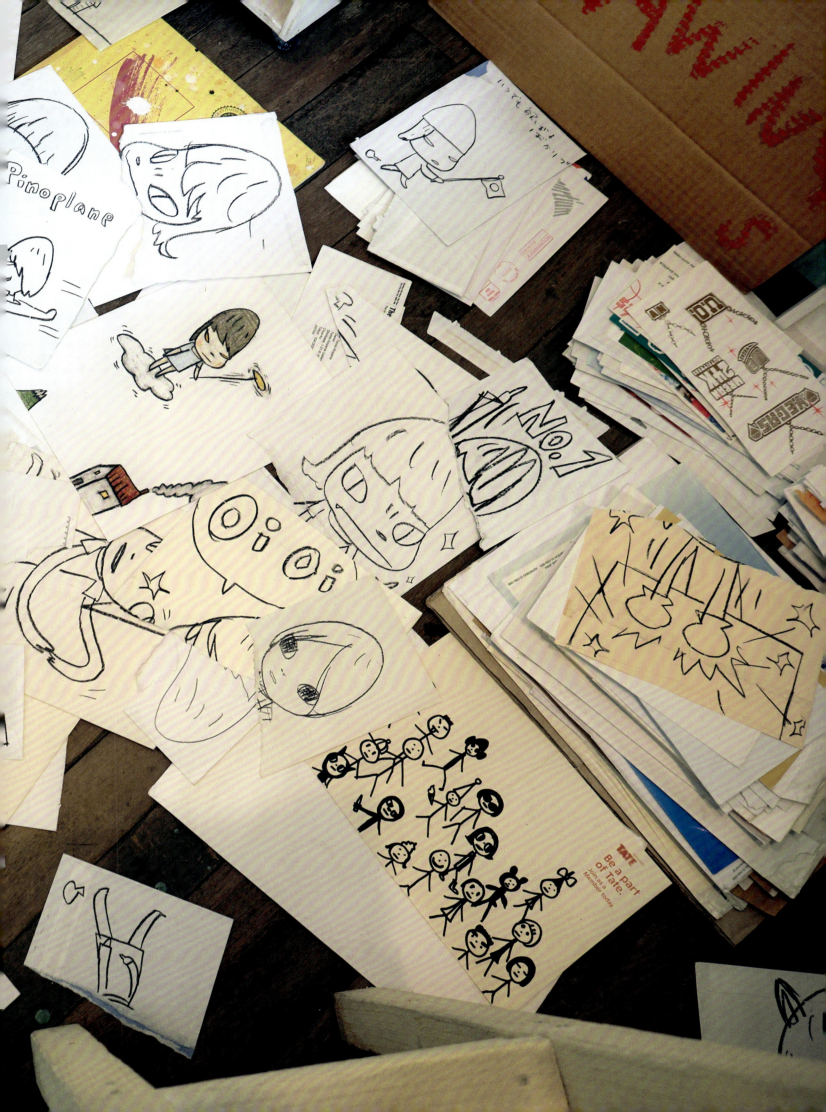

等不及夜幕降临

在白色房间里，2003
黑眼猫咪，2003
行踪不明—女孩遇见男孩—，2005
瞌睡公主，2001
萌芽大使，2001
白夜，2006
酸雨过后，2006
浅水洼，2006
伤员，2014
玛格丽特小姐，2016
夜深人静，2016
不行就是不行，2014
布兰奇，2012
等不及夜幕降临，2012
在乳白色的湖中/思考的人，2011

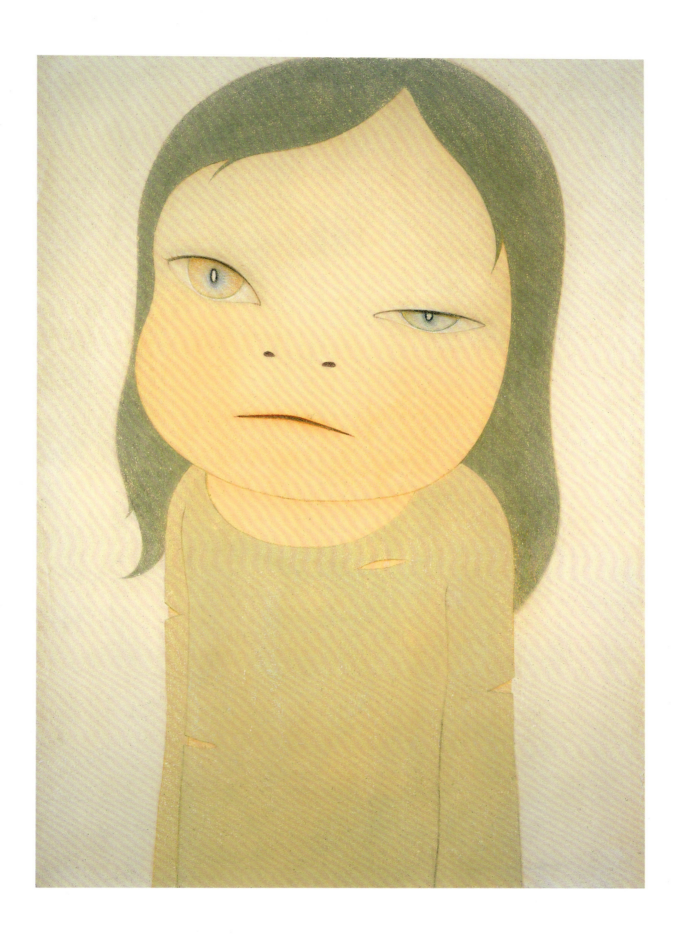

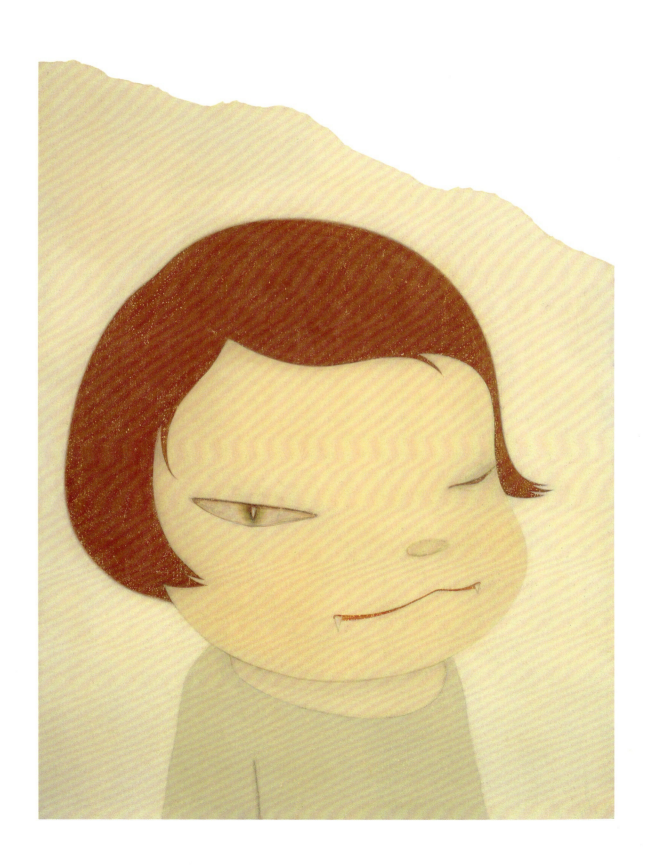

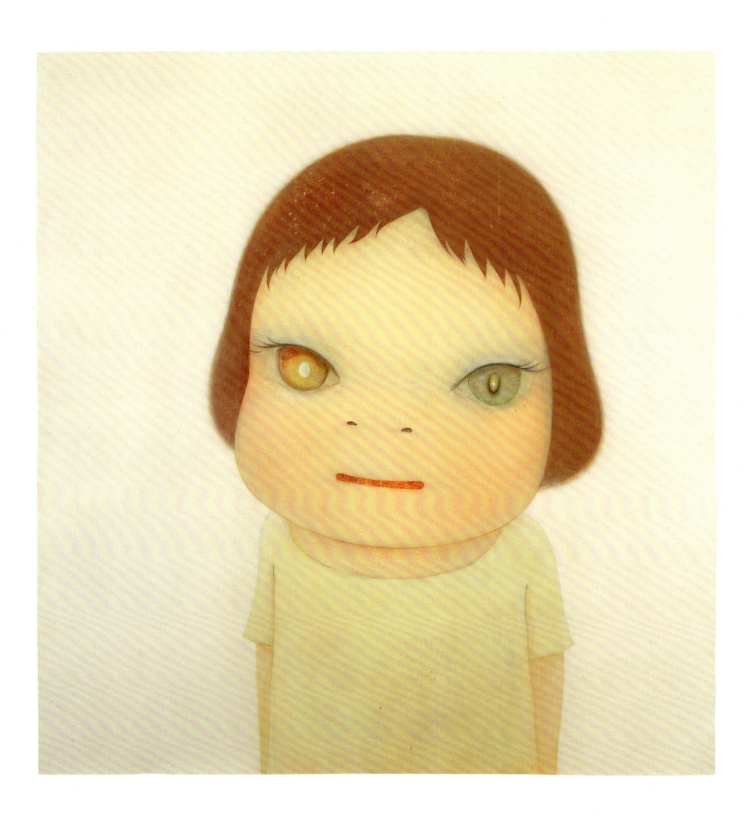

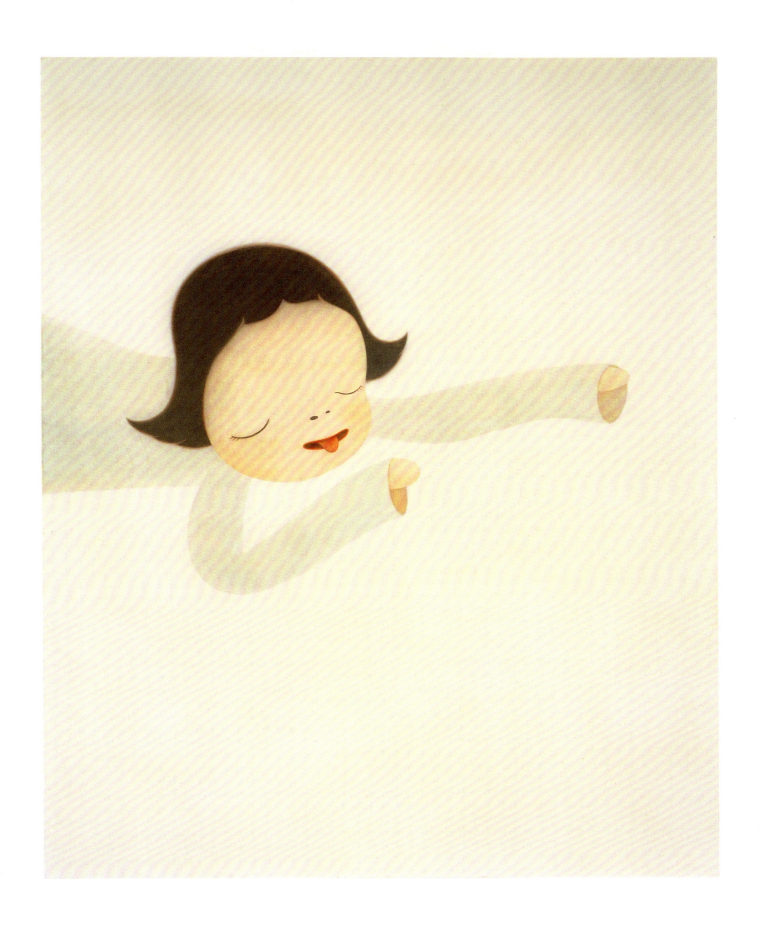

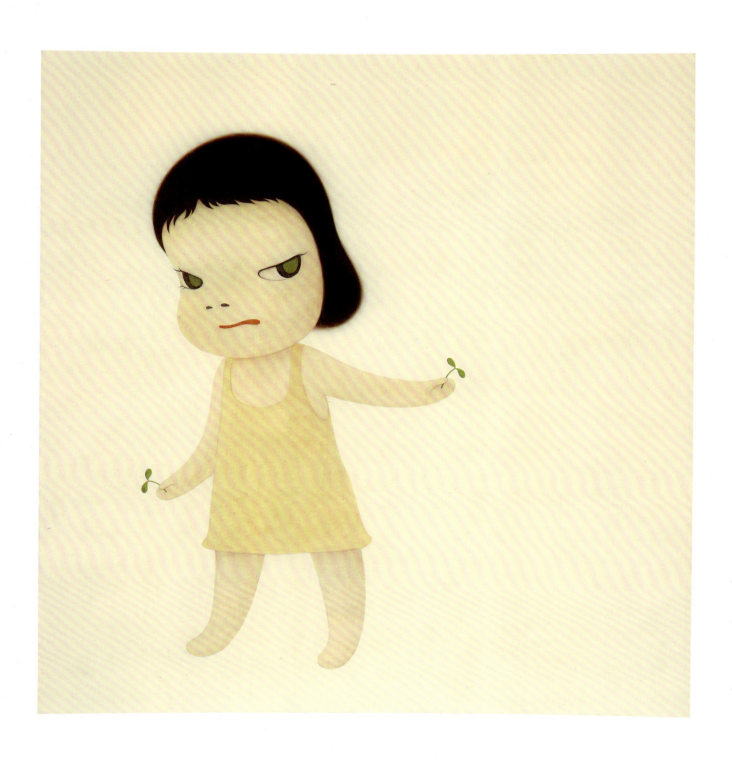

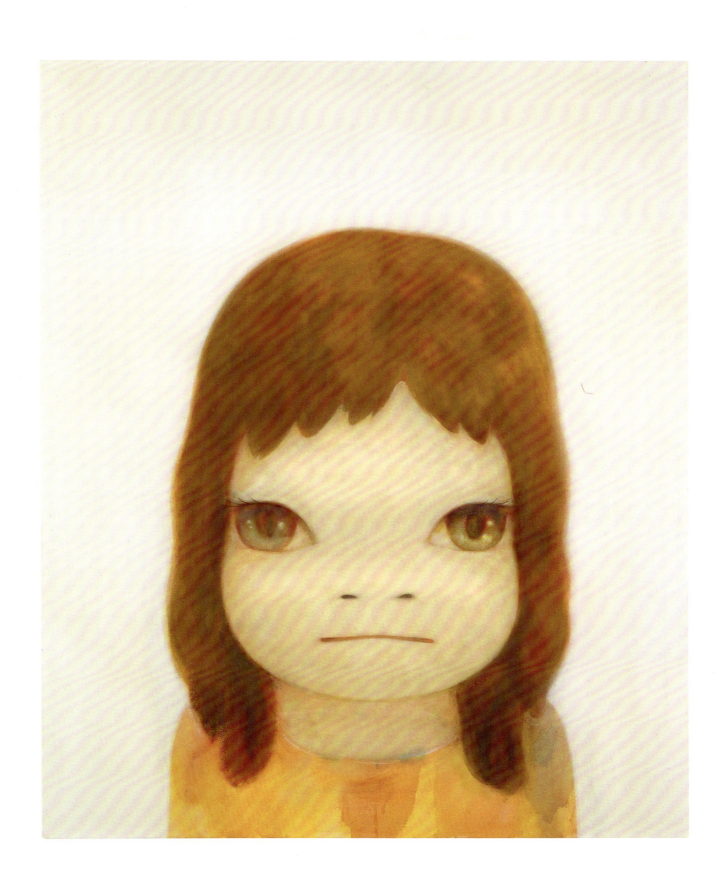

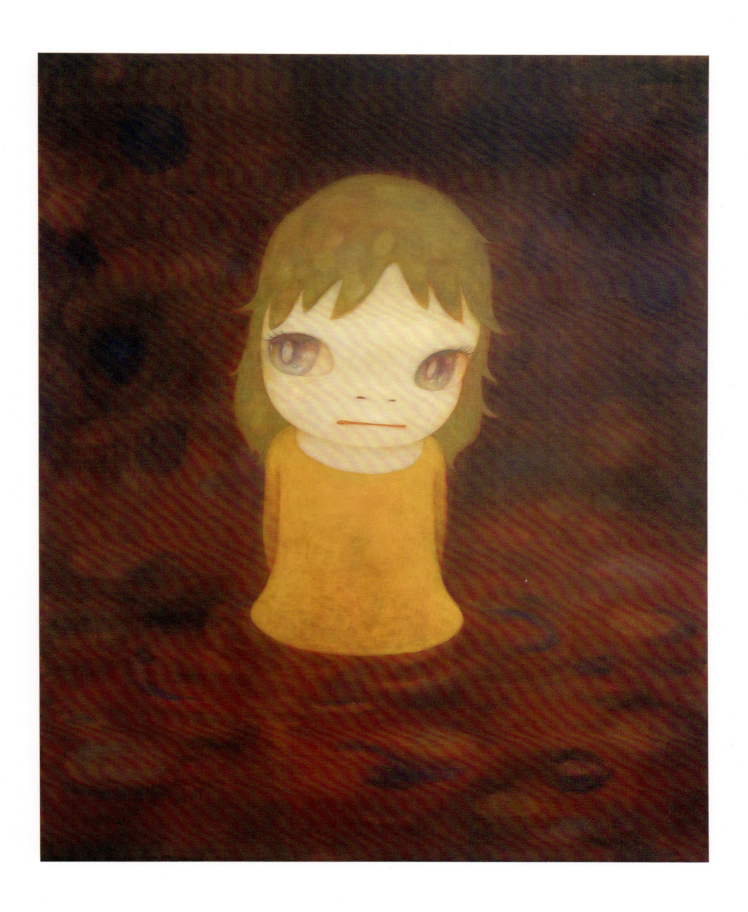

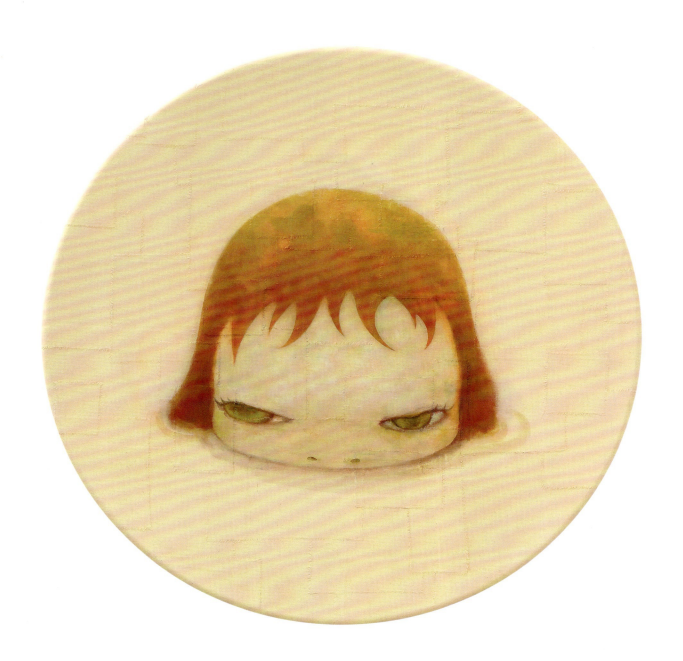

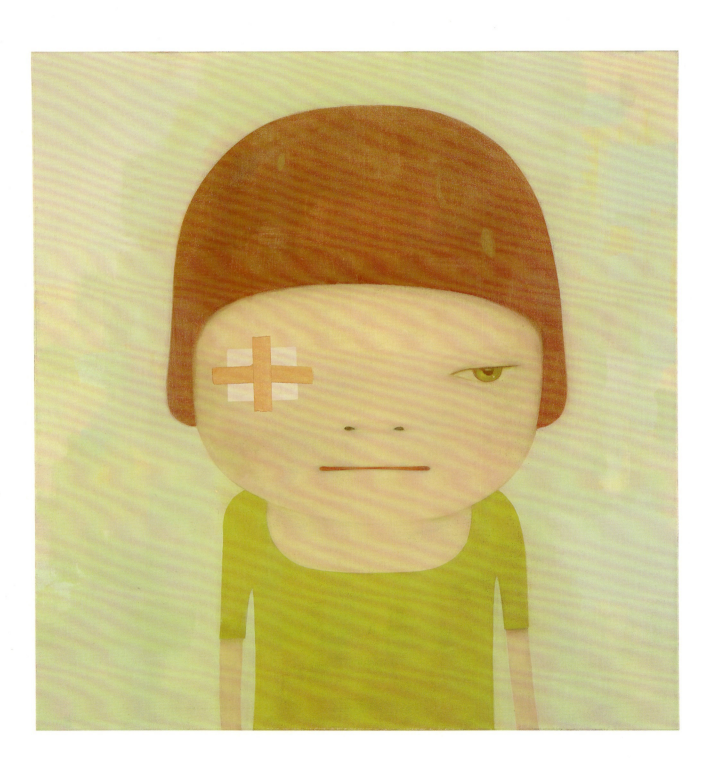

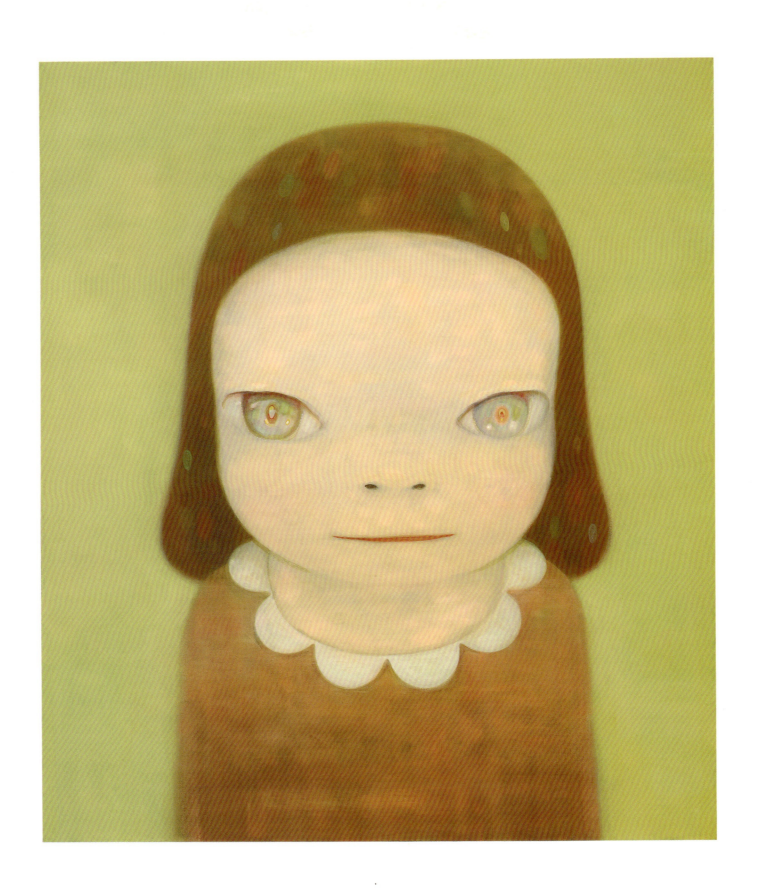

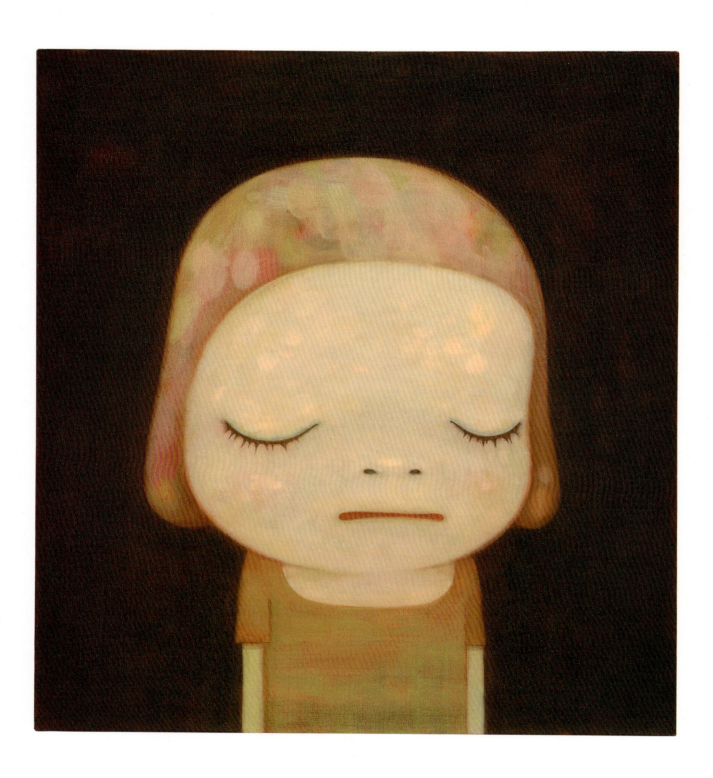

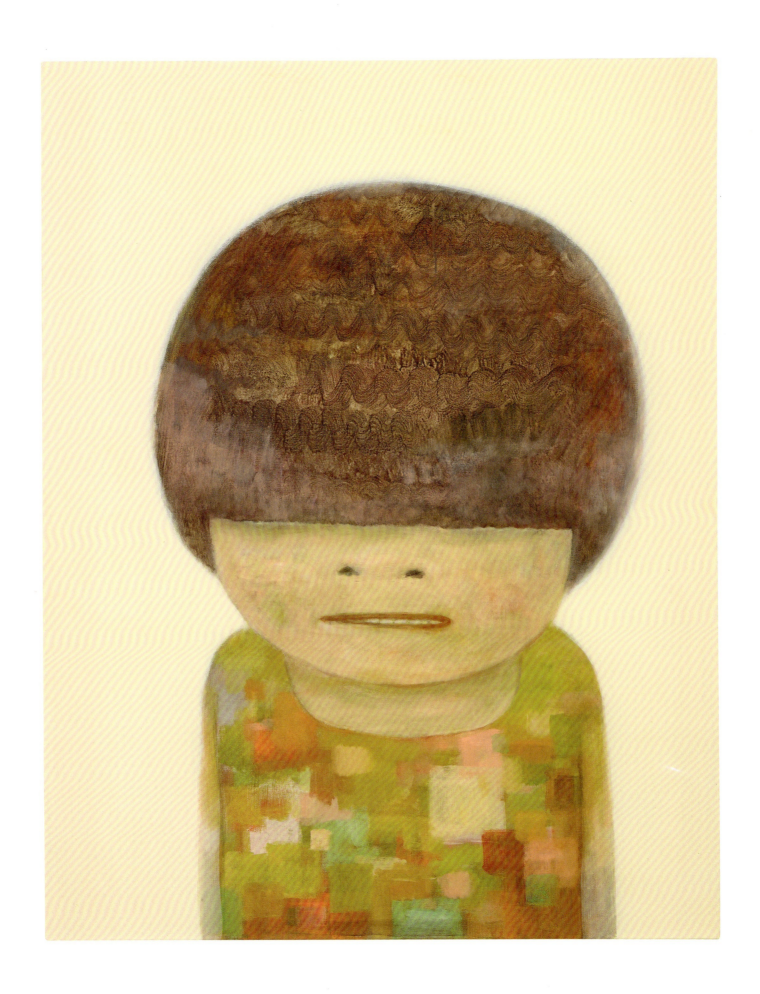

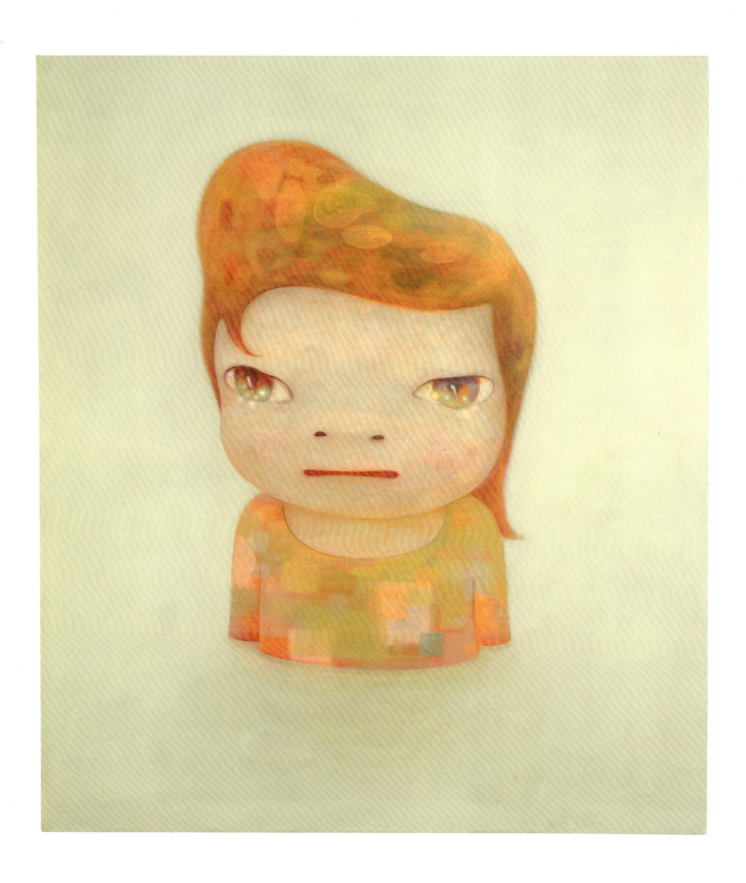

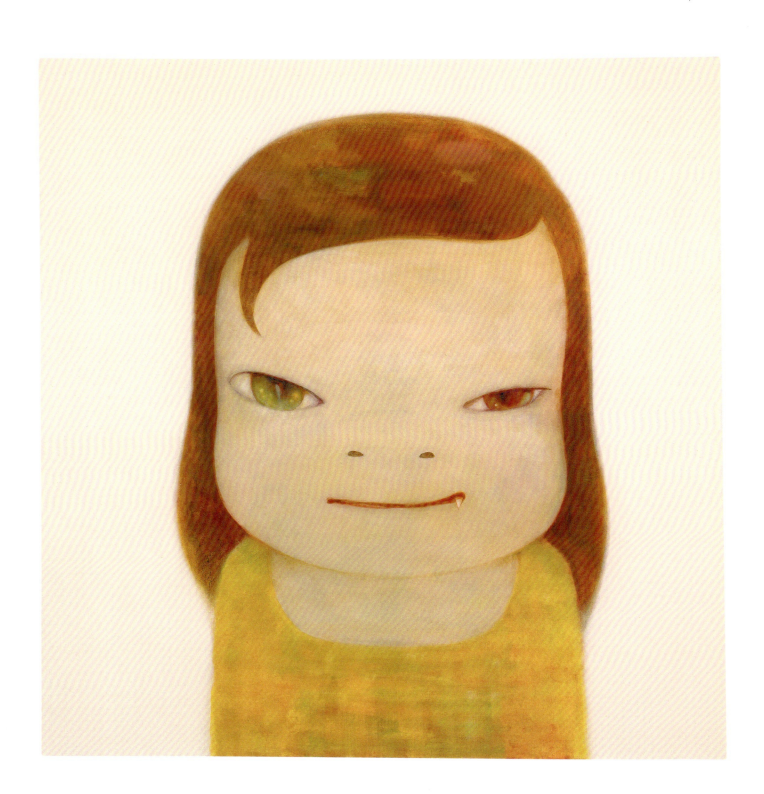

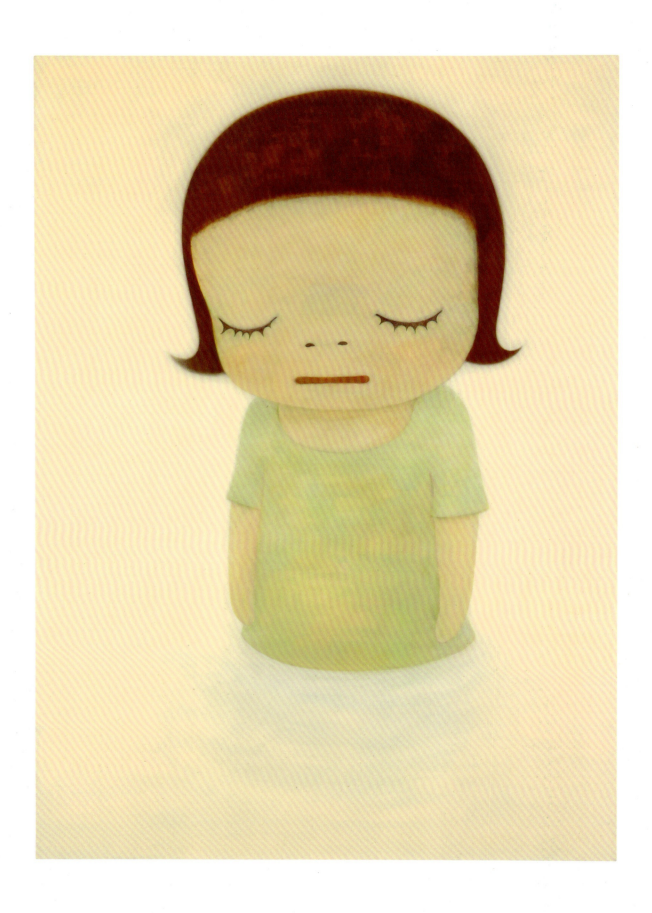

VI

搜寻

无题，2010
无题，2010
X公司，2010
无题，2010
无题，2010
无题，2010
无题，2010
无题，2010
阿拉伯船，1989
无题，1990
港口女孩，1989
搜寻，2011
无题，2011
无题，2010
大楼之上，2015

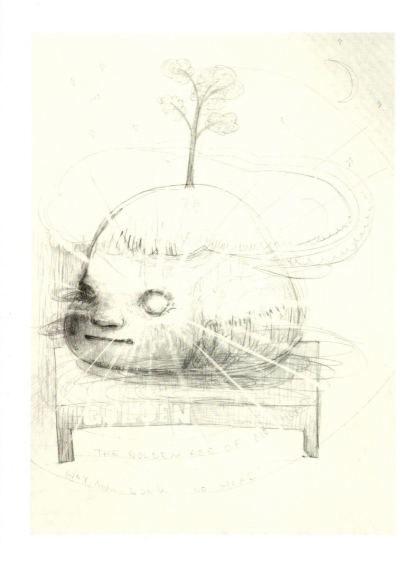

82

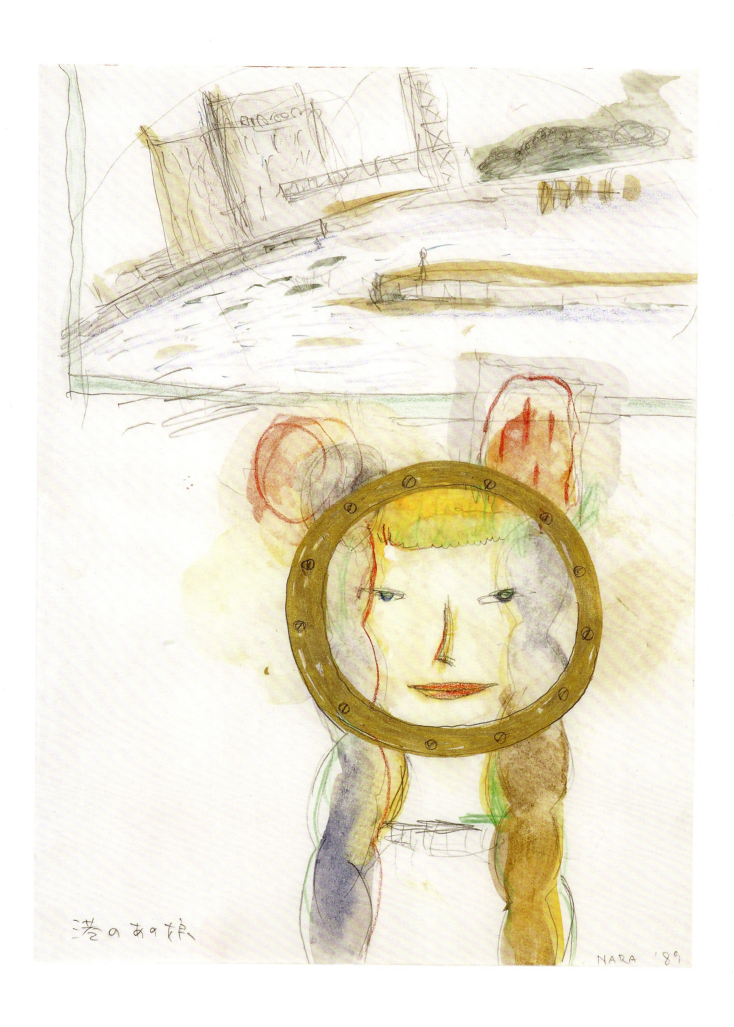

95

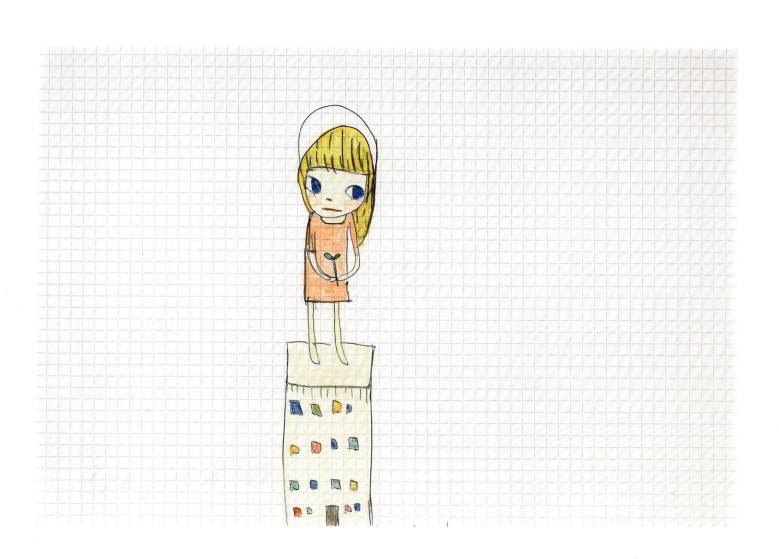

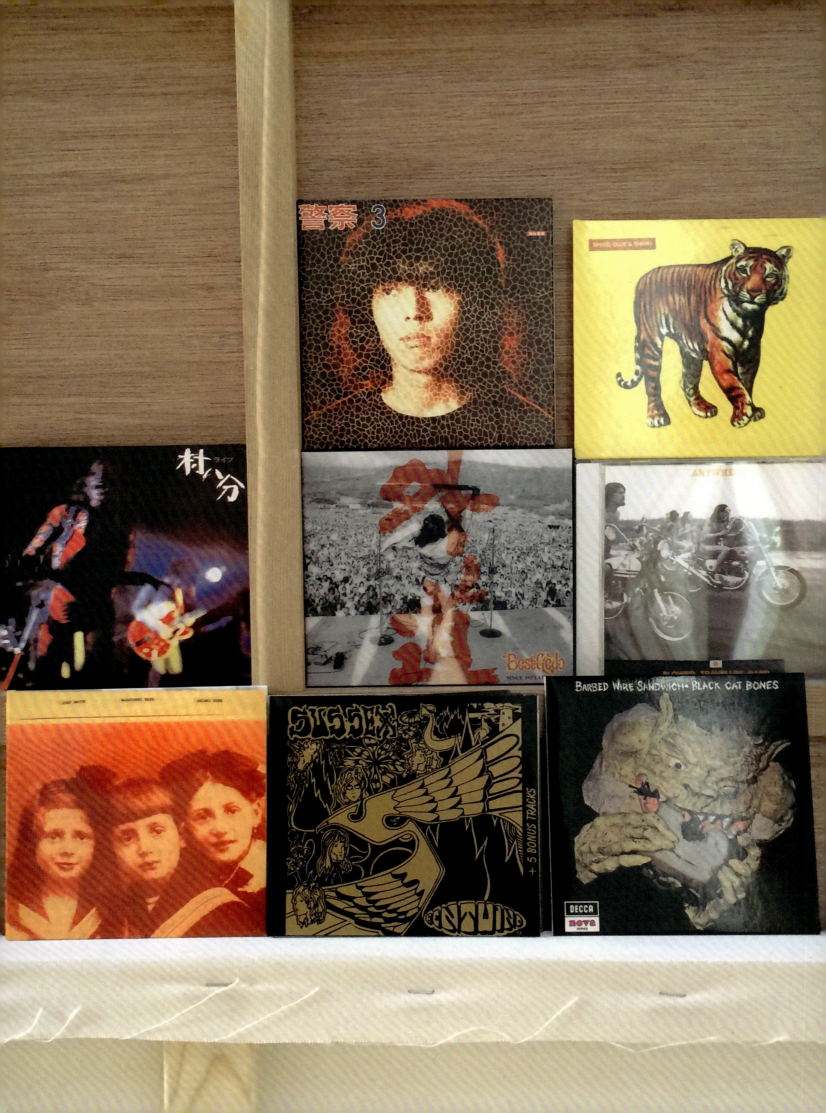

VII

沉默中的小思想家

头痛，2012
森林之子，2010
午夜真相，2017
无题，2008
无题，2008
沉默中的小思想家，2016
心如止水，2019
家园，2017
从防空洞出来，2017
甜蜜家门，2019
和平女孩，2019
男孩！，1992
西方与东方，两只兔子，1989
留在夜幕后的女孩，2019
花园中的小思想家，2016

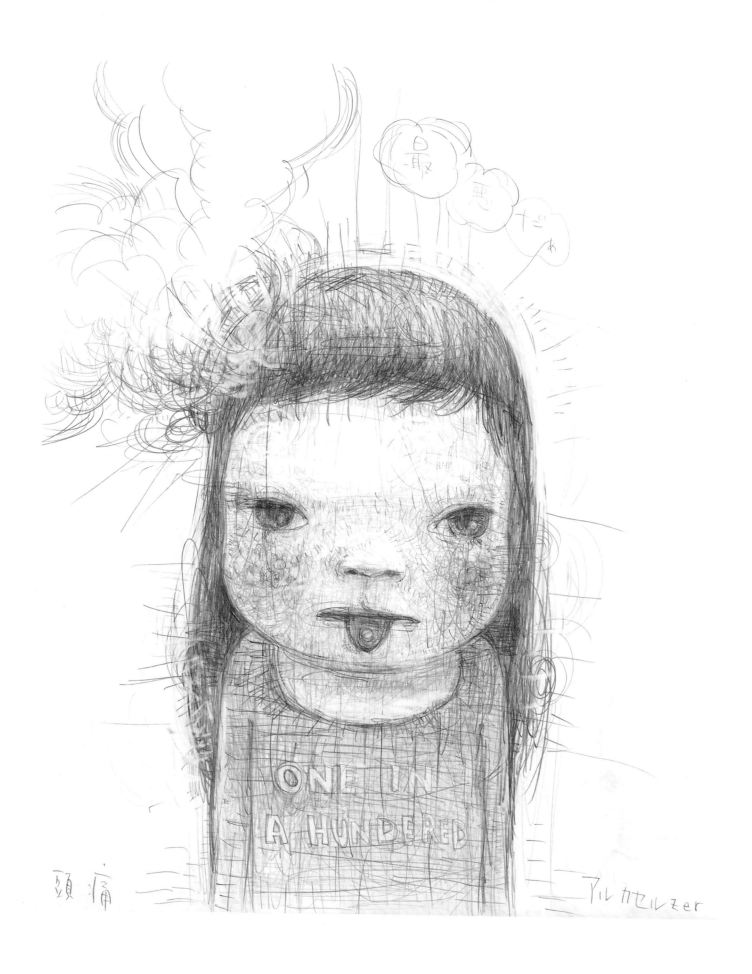

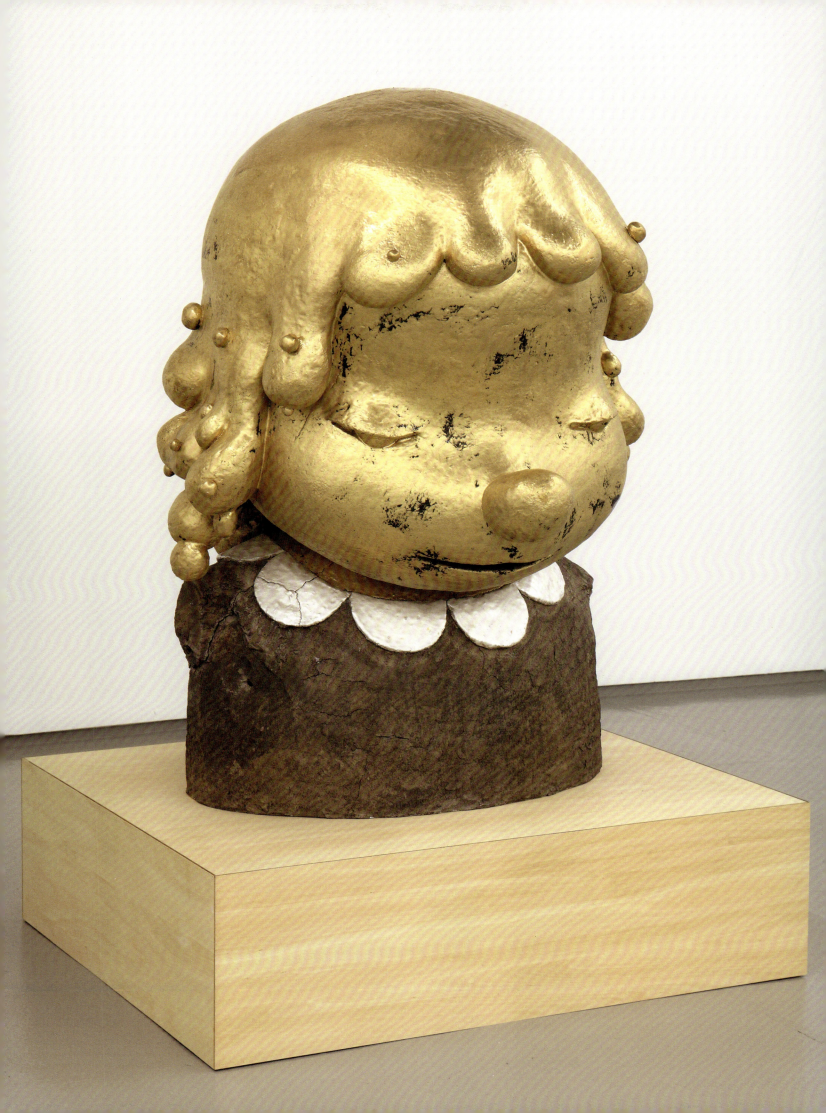

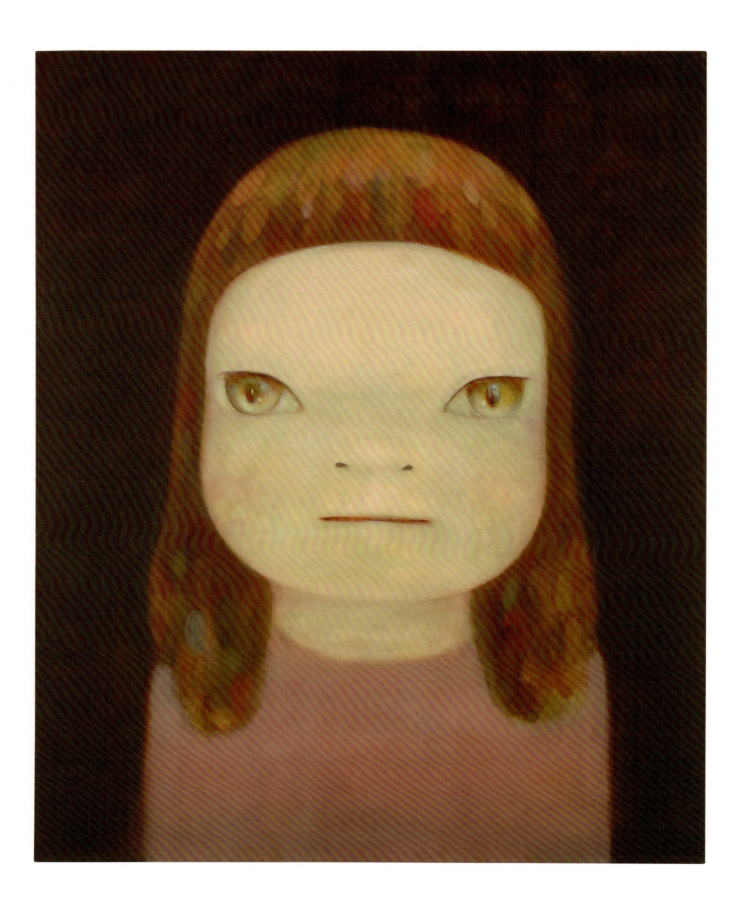

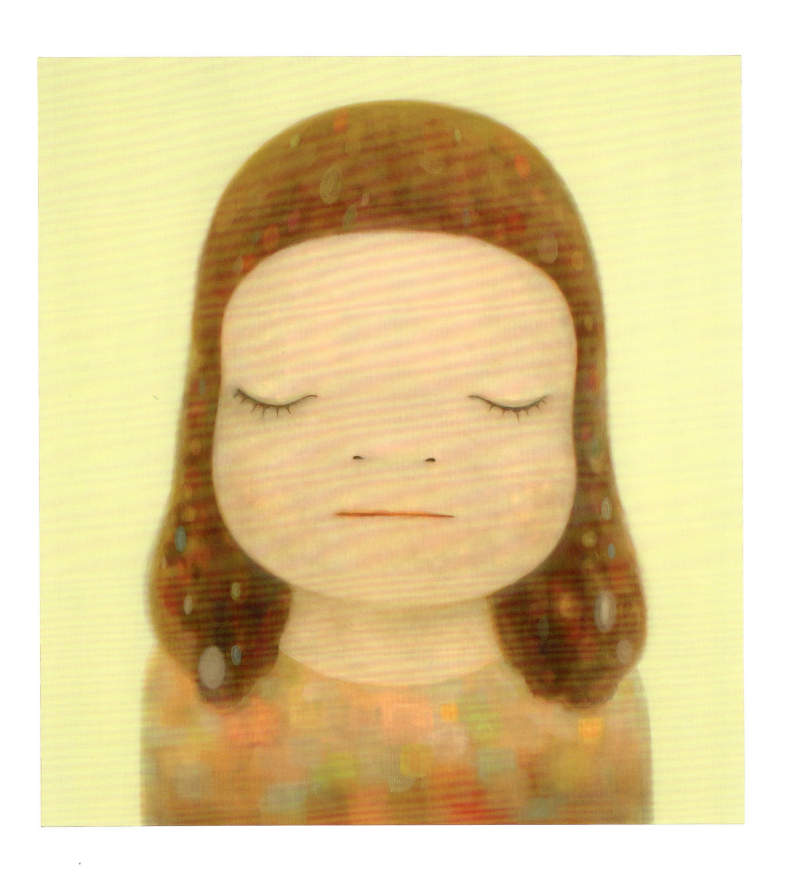

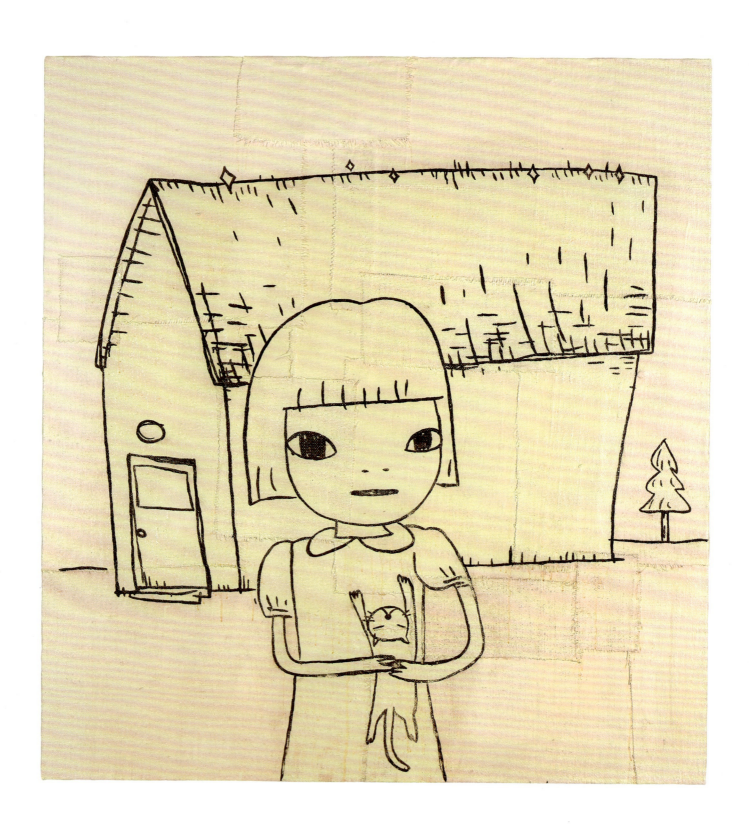

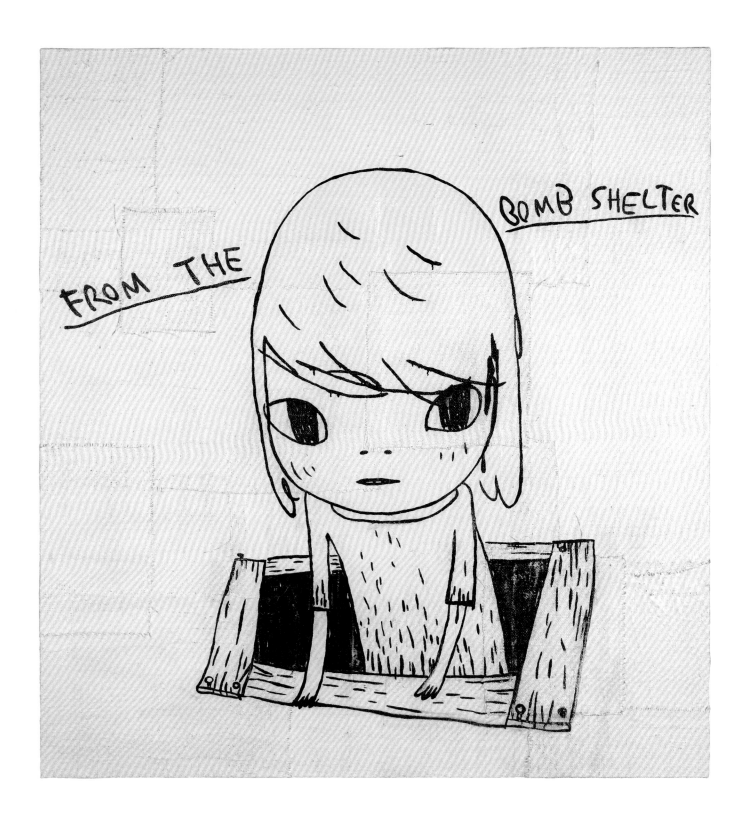

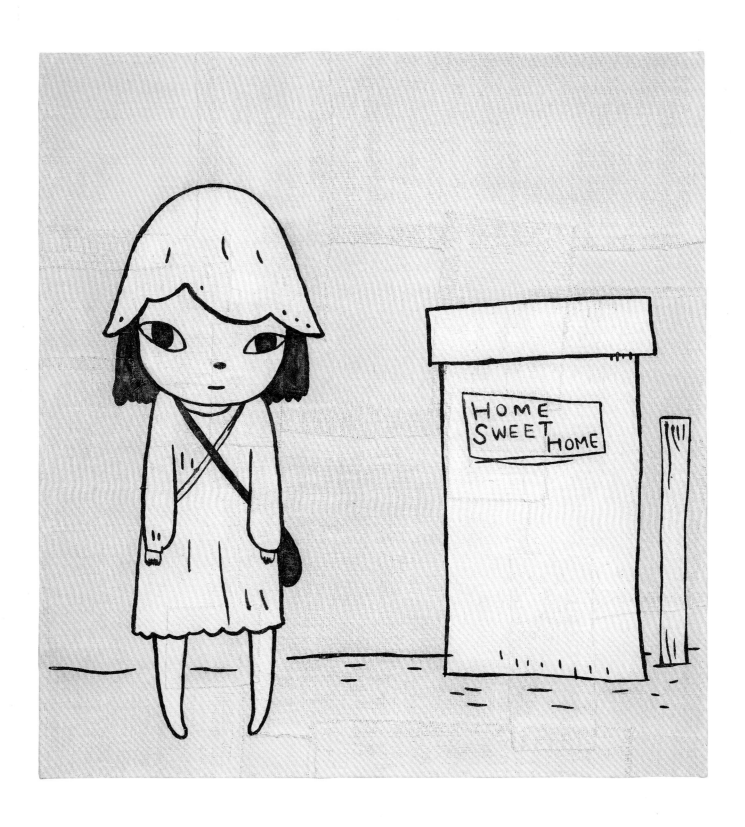

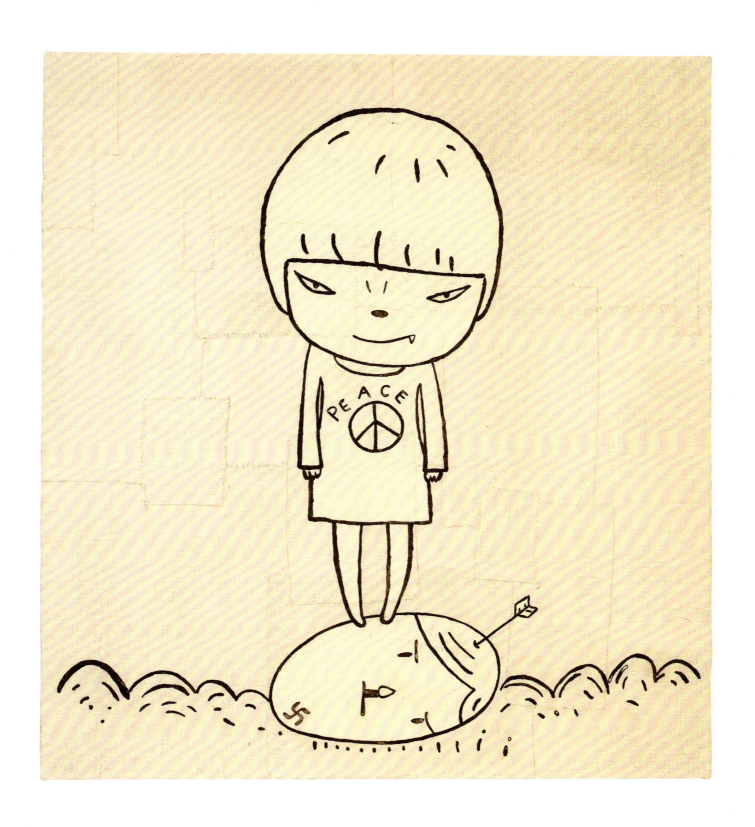

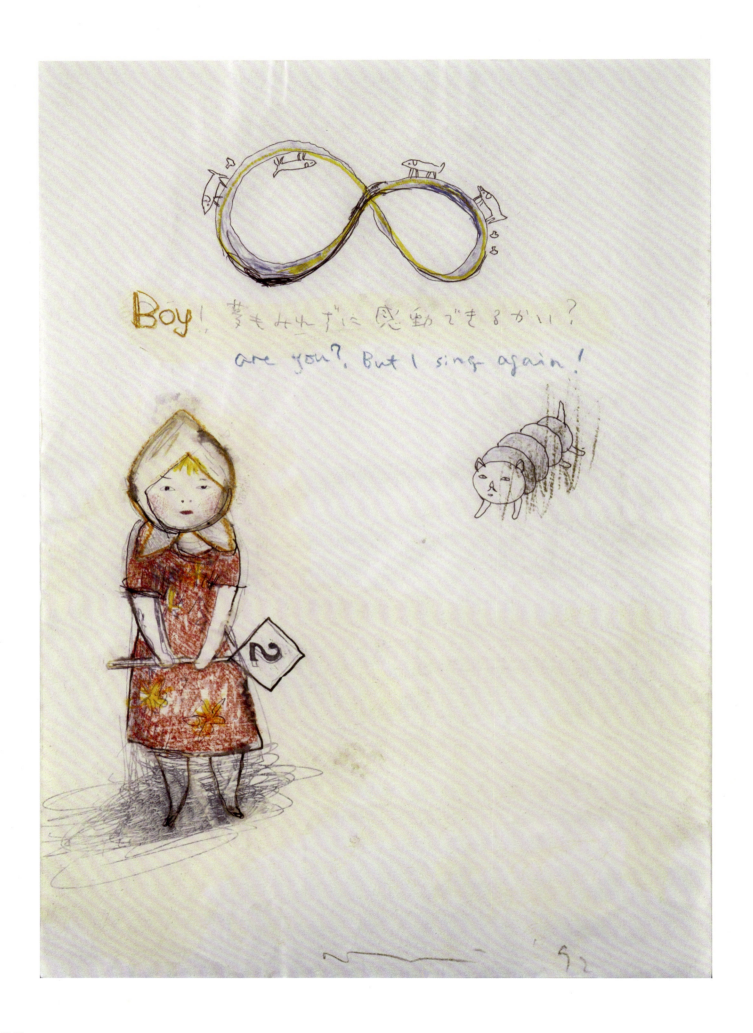

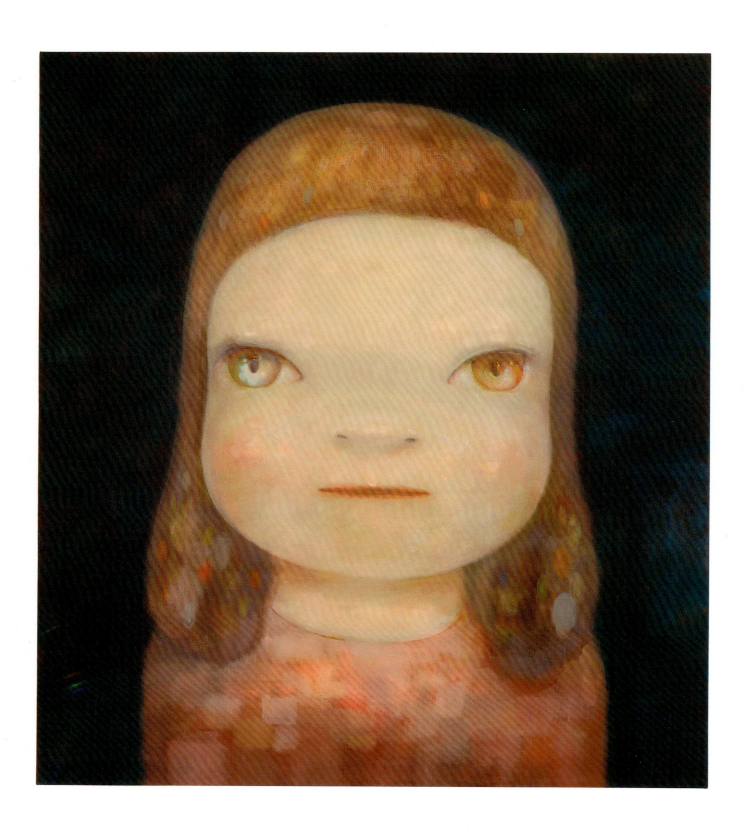

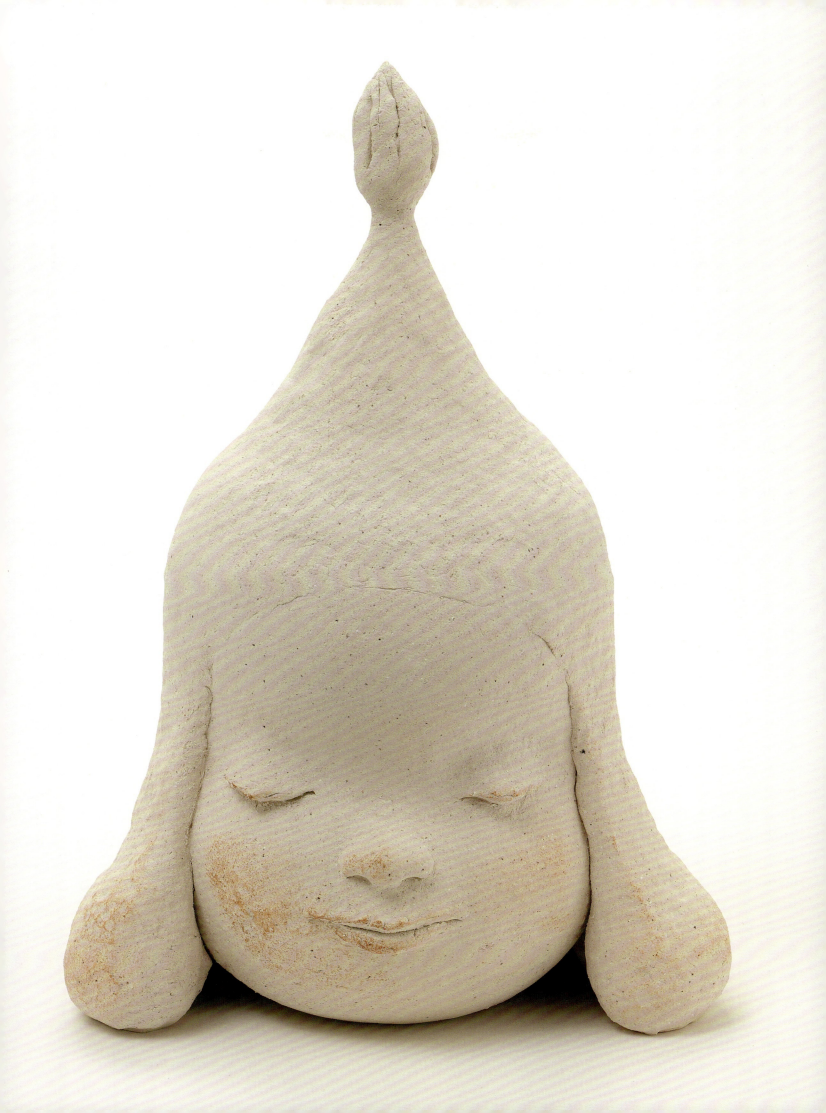

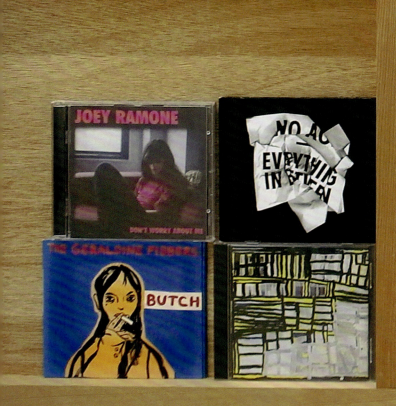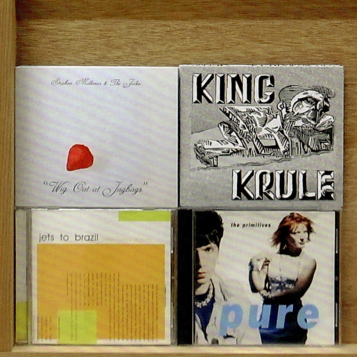

青少年时代，唱片封面就是我的艺术启蒙

奈良美智

2013年至2015年，奈良美智为日本美术杂志《美术手帖》（Bijutsu Techō, BT）撰写每月特稿专栏"青少年时代，唱片封面就是我的艺术启蒙"。每一期，奈良都会从他收藏的唱片中挑选一张进行介绍，分享有关音乐的趣闻轶事，并细致探讨专辑封面及其背后的艺术家、设计师、插画师和摄影师。从已出版的30篇文章中，挑选了15篇辑入本章。下面的文字是奈良为《美术手帖》撰写的最后一篇专栏。

我已谈到过的音乐专辑几乎都来自西方。十几岁时，我是西方音乐的狂热粉丝，但如果你问我是否完全理解了歌词，答案绝对是否定的！当然，我有时会购买包含翻译的日版唱片，但更多时候我会选择价格较便宜的进口版本；有些小厂牌发行的版本甚至连日版都没有，也不包含任何歌词卡。那么，这种音乐是如何打动一个只懂日语的乡村男孩的呢？我想回顾一下那段时光。（哎呀，真的有这个系列要收尾的感觉了！）

我出生并成长于日本本州最北端的青森县，那里靠近苏联（现在的俄罗斯），所以美国在当地建立了空军基地。驻日美军基地拥有自己的电台，可以在基地区域内广播。我想这些电台主要是用于紧急广播，但大多数节目都跟普通电台一样，除了当地资讯和日语课程，还有很多点歌节目。播放的音乐涵盖范围很广，从20世纪50年代的流行乐到乡村音乐再到最新的摇滚乐都有。听众点播的大都是朗朗上口的流行歌曲，即使我根本不懂英语，也能随着音乐一起跟唱副歌，手舞足蹈。小学时期，我有点少年老成，但当我进入中学开始学习英语时，我却想正确唱出我曾用日语发音记住的单词，例如，"do re mi daaa"变为"don't let me down"（别让我失望）；当时我特别兴奋，因为我感觉自己听懂了，我能理解了！

上中学后，我一拿到零花钱就直奔唱片店。我会唱出那些从小学起就萦绕在我心里的歌曲中最有记忆点的几句，然后根据这几句找到对应的唱片。我的唱片收藏就是这样开始的。我买的大部分都是进口版本，虽然没有日文翻译，但价格更便宜。当然，并不是所有的歌词都像"don't let me down"那样好理解（哭），但即使听不懂，那些声音也能与我的身体产生共鸣，就连原声民谣都深深烙进了还是孩子的我的心里。

即使不能通过语言，当时我真的很想用自己的身体和心灵来感受这样的音乐。我总是一边听音乐，一边长久地凝视唱片封面。我盯着那张方形封套的每一寸，试图把所有的视觉信息与歌曲联系起来，在音乐和视觉艺术之间建立属于我自己的情感连接。在漫长的音乐播放过程中，我就是这样带着歌曲和唱片封面踏上旅程并进入一个想象的世界。我会用一种与英语语言无关的方式翻译歌词，同时在脑海中转换封面上的图像，仿佛在想象一部音乐短片。

所有花在这上面的漫长时间使我的想象力和创造力得到锻炼。（也是我通过这个系列想要表达的主旨！）这些能力不像制造技术或艺术史，不是上课就能学到的。现在回想起来，我认为那段经历已经在潜意识里一点一点地训练了我。当然，这在我如今的创作工作和思考过程中得到了很好的运用，但即

使我没有选择艺术这条道路,我相信,作为唯一拥有创造力的物种的成员之一,这段经历对我来说也是无价的。

 即便是今天,我还是会在工作时听音乐和整理唱片封套;但当我沉浸于歌曲之中时,不会再一直盯着封套了。音乐已经升华成为我正在思考的油画和纸上作品。我曾经只是这些创作的接收端,而如今,我与这些唱片封套的创作者站在了同样的位置,将自己的作品分享给素未谋面的观众。我内心有一丝渴望,想自豪地与这些唱片封套和歌曲并肩而立,但这些唱片和CD让我知道,"嘿,现在还不是时候!你还有很长的路要走!"

 即使有一天我离开了这个世界,
 不为了其他任何人,
 我想记录下,我曾经在这些日子里呼吸着周围这样的空气,我想把这些留在这个世界的历史之中。
 我对此深有感触。
 (@michinara3,推特,2015年4月6日)

 就这样吧,各位读者,再会!

卢克·吉布森
《又是完美的一天》，1971年

卢克·吉布森 (Luke Gibson) 出生于加拿大。1971年，真实北方唱片公司 (True North Records) 发行了这张唱片，这也是加拿大顶级唱作人布鲁斯·科伯恩 (Bruce Cockburn) 所属的厂牌。这是吉布森的第一张个人专辑，他同时也是蓝调摇滚乐队卢克和使徒 (Luke & The Apostles) 以及民谣摇滚乐队肯辛顿市场 (Kensington Market) 的成员。整张唱片洋溢着加拿大民间音乐的诚心善意，一种简单、清新的感觉贯穿始终。

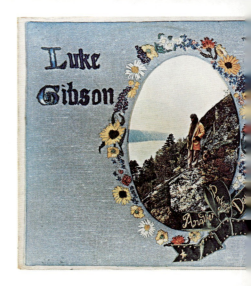

唱片封套是手工缝制的，上面绣着一朵朵小野花。在环绕着甜美花卉刺绣的椭圆形边框内，这位歌手站立于加拿大壮阔的荒野之中。根据衣着判断，应该是秋天。他身边的小狗与周围风景融为一体。唱片封套是方形的，椭圆形边框在封面中间偏右的位置；而在这个椭圆形内，山脊划出一道对角线，人物抵抗着重力，垂直站立。背景中能看到一条地平线，也许是湖泊。专辑名印在绿色丝带的图案上，其摆放位置也恰到好处。方形、圆形、斜线、水平线和垂直线，一切都被如此微妙地完美组合在一起……而模拟织物和刺绣的感觉使这种特意设计的构图沉静下来，让它看起来很自然。

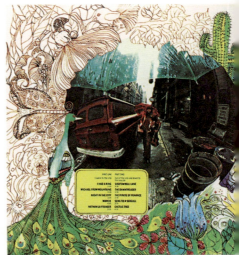

每当我看到把刺绣或缝纫工艺作为重要元素的现代艺术作品，我就会想起《又是完美的一天》(Another Perfect Day) 这张专辑的封面。

唱片封底上有一幅画，画中一条破旧的乡间小路连着看似通往农场的入口，被嵌在一个如同窗子的方形框里。制作人员名单上列明，封套上的绘画和刺绣出自一位名叫萨拉·伯内特 (Sarah Burnett) 的女士，但我在网上搜索不到叫这个名字的艺术家的任何信息。不过这并不能改变一个事实，那就是这幅出自不知名（也许不然）艺术家之手的绘画和刺绣，一直留在我的心里。

琼尼·米歇尔
《海鸥之歌》，1968年
《云》，1969年

这是琼尼·米歇尔 (Joni Mitchell) *的首张专辑《海鸥之歌》(Song to a Seagull) 和第二张专辑《云》(Clouds)。来自加拿大的琼尼·米歇尔不仅是歌手中的开拓者，更是一位卓越的词曲作者。她创作了电影《草莓宣言》(The Strawberry Statement) 中巴菲·圣玛丽演唱的歌曲《圆圈游戏》(The Circle Game)，由CSN&Y（大卫·克罗斯比、斯蒂芬·斯蒂尔斯、格雷厄姆·纳什和尼尔·扬四人组成的Crosby, Stills, Nash & Young乐团）演唱的《伍德斯托克》(Woodstock)，以及朱迪·科林斯 (Judy Collins) 演唱的《人生两面》(Both Sides Now)。她凭借第二张专辑斩获了第一座格莱美奖，随后又多次获奖。

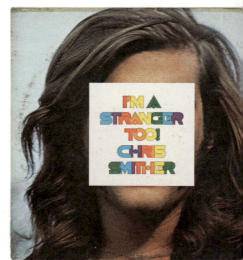

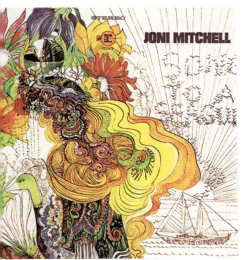
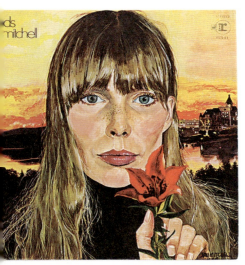

我想有很多音乐家都学习过艺术，但琼尼·米歇尔是"选择表达者"的典范。她第二张专辑《云》的封面因构图而给人一种大胆的印象，但如果仔细观察头发等细节，就可以清楚看到创作者对细节处理的自信。听了唱片，看了人员名单，我震惊地发现这幅画竟出自琼尼·米歇尔之手。于是，我查了一下，发现她也画了首张专辑的封面。我还记得自己完全被这个真相惊呆了。

事实上，她不仅是一位音乐家，也是一位真正的画家。她不仅受到各个年代和流派的无数音乐家的尊敬，还以画家的身份参与多场展览。当时，令我惊讶的是，虽然她是歌手，但她的绘画却如此出色。她的绘画技巧就像她的音乐一样，充分利用其自身的感受力。了解这一点之后，我觉得她的歌曲听起来更美妙了。

附注　米歇尔在1994年的专辑《动荡靛蓝》（*Turbulent Indigo*）的封面上，将自己的脸嵌入一幅梵高的自画像，该专辑在1995年的格莱美颁奖礼上获得最佳专辑包装设计奖（Best Album Package）。

*　　歌手，词曲作者，画家。1943年出生于加拿大阿尔伯塔省。在阿尔伯塔艺术设计学院（Alberta College of Art and Design）学习期间发现了民谣音乐，并成为一名音乐家。1968年出道，1997年入选摇滚名人堂（Rock & Roll Hall of Fame）。1969年至2015年间获得了9座格莱美奖。

克里斯·史密瑟
《我也是个陌生人！》，1970年

这是克里斯·史密瑟（Chris Smither）的首张专辑。他出生于1944年，在新奥尔良长大。十八九岁时，他迷上密西西比·约翰·赫特（Mississippi John Hurt）和闪电霍普金斯（Lightnin' Hopkins），而遇到蓝调白人传奇埃里克·冯·施密特（Eric Von Schmidt）后，他立志成为一名音乐家。在这张专辑中，他翻唱了尼尔·扬的《我是一个小孩》（*I Am a Child*）、兰迪·纽曼（Randy Newman）的《你见过我的宝贝吗？》（*Have You Seen My Baby?*）以及《肯塔基老家》（*Old Kentucky Home*）；而次年发行的第二张专辑《不要拖下去》（*Don't It Drag On*）则被公认为迷幻民谣的代表作。这两张唱片共同确立了他在音乐界的地位。

唱片的整个封面被这位歌手的脸部照片所填满，但中间最重要的部分却被剪掉了，而在这个方形空白中，是用彩色嬉皮士字体书写的专辑标题。那脸的中间部分去哪了？把封套翻过来就能看到了，这位音乐家正注视着我们。这是一个微小的细节，却有着巨大的冲击力。

这张唱片封套有一种"你抓到我了！"的意味。后来，当我偶然看到约翰·巴尔代萨里（John Baldessari）*的作品时，就记起了这张专辑，心想："那个封套设计可能就是出自这样的地方。"

我记得，当时日本市面上的大多数专辑都没有这类艺术的痕迹。我该怎么表达呢？这就如同以观念艺术为基础的商业设计，几乎像是一场智力游戏。

在20世纪六七十年代的美国和欧洲，摇滚走在了前卫表现的前沿，甚至超越了时尚。摇滚圈仍然与利用昂贵广告推销商品的商业主义保持着一定的距离。我认为，这张专辑封面的设计师是真正受到艺术的启发，并通过借鉴来表达敬意，而不是把艺术作为"噱头"。相比之下，我感觉如今世界上的一切都建立在商业主义的基础之上，与艺术或设计毫不相关。

我觉得，史密瑟的第一张专辑封面具有一种严肃的设计精神，这也体现在第二张专辑《不要拖下去》中，其封面是由杜安·迈克尔斯（Duane Michals）**为他拍摄的肖像照。当然，直到很久以后，我才知道摄影师的名字是杜安·迈克尔斯……

> "打开封套，你会看到所有被砍倒的树的树桩。这幅暴力的画面与封面的图片形成了讽刺的并置。"

* 当代艺术家，1931年出生。自20世纪70年代中期开始，他以在图形表现中用彩色圆点模糊人脸的版画而闻名。目前居住在洛杉矶。

** 摄影师，1932年出生。他以序列摄影（讲述故事的一系列照片）以及将摄影与文字相结合的作品而闻名。曾为多张专辑拍摄封面，包括警察乐队（The Police）的《同步》（*Synchronicity*，1983年）和理查德·巴龙（Richard Barone）的《伊甸园上空的云彩》（*Clouds Over Eden*，1993年）等作品。

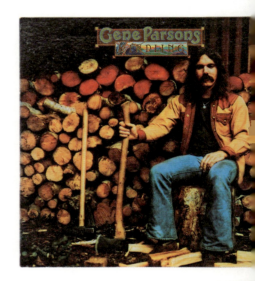

吉恩·帕森斯
《引火》，1973年

这是吉恩·帕森斯（Gene Parsons）的首张个人专辑。应吉他手克拉伦斯·怀特（Clarence White）之邀，帕森斯加入飞鸟乐队，合作了专辑《飞鸟博士与海德先生》（*Dr. Byrds & Mr. Hyde*，1969年），并一直担任鼓手，直到1973年乐队解散。他以自己独特的打鼓风格支持了乐队后半期的事业。帕森斯曾在一家音乐用品店打工，最初是一名班卓琴演奏者，但其实他精通所有乐器，这张专辑就展现了他在多种乐器上的天赋。专辑中的代表之作大概要数帕森斯翻唱小壮举乐队（Little Feat）的《愿意》（*Willin'*）。温和的人声，轻柔的乐器声，搭配尼克·德卡罗（Nick DeCaro）的手风琴伴奏，质朴的声音中融入乡村风味，绝对是一张可以让你放松享受的专辑。

读者朋友们，如果你是一个吉他迷，那你可能知道"Parsons/White String Bender"（帕森斯/怀特拉弦器）这个名字，它是将普通的电吉他改造成如同踏板钢吉他声音的配件。顾名思义，它由飞鸟乐队的吉恩·帕森斯和克拉伦斯·怀特共同发明。在帕森斯的这张于乐队解散后才发行的个人专辑中，两人的配合十分默契。其音乐风格是轻松、舒适的乡村摇滚。然而，创作者似乎并不像我想象的那般无忧无虑。

唱片封面上，一个面带和蔼微笑的男人（吉恩·帕森斯本人）拿着一把斧头，坐在一堆木柴前，但打开封套，你会看到所有被砍倒的树的树桩。这幅暴

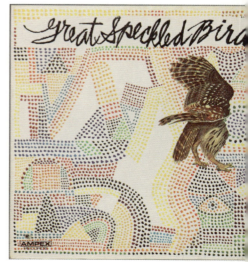

> "'大斑点鸟'是安非他命的代号,如果仔细思考这一点,这只画法奇特的鸟和彩色的圆点似乎就有了更深的含义。"

力的画面与封面图片形成了讽刺的并置。其中一个树桩上放着一台小电视,屏幕上显示着曾经翠绿葱郁的森林……

当时看到的这一切使我思考,这对还是中学生的我而言非常重要,但没有必要在此探讨。我自然而然地消化了这一切,无需任何语言,也没有把它归入艺术的范畴,但仍然极其欣赏。

<div align="center">

大斑点鸟乐队
《大斑点鸟》,1970年

</div>

20世纪60年代,加拿大民谣二人组伊恩和西尔维娅(Ian & Sylvia)凭借《四阵强风》(Four Strong Winds)等热门歌曲走红后,于1970年成立乐队,并推出首张专辑《大斑点鸟》(Great Speckled Bird)。在他们还是民谣二人组的时候,被鲍勃·迪伦的经纪人阿尔贝特·格罗斯曼(Albert Grossman)所挖掘。搬到纽约后,他们的音乐风格变得更摇滚,并组成了一支乐队。两年后,包括N.D.斯马特(N. D. Smart)和饥饿查克乐队(Hungry Chuck)的阿莫斯·加勒特(Amos Garrett)在内的其他成员加入了乐队。这张专辑在纳什维尔录制,由伍德斯托克熊市唱片公司(Bearsville Records)的托德·伦德格伦(Todd Rundgren)制作。熊市是阿尔贝特·格罗斯曼创立的厂牌,但专辑销售由安派克斯公司(Ampex)负责。熊市和安派克斯两家公司的合作关系并未持续很长时间,所以尽管音乐和表演都很出彩,这张专辑很快就从市场上消失了。顺便一提,乐队的名字"大斑点鸟"(Great Speckled Bird)来自罗伊·阿卡夫(Roy Acuff)演唱的一首乡村福音老歌。

专辑封面上的彩色圆点使人联想到美洲原住民的装饰图案,营造出一种自然的感觉。圆点之上是一只角度奇怪的鸟,有可能是一只猛禽。封面绘画和设计均出自鲍勃·凯托(Bob Cato)*之手,他是一位对当时的现代艺术十分精通的设计师。

你越是看着这只鸟,就越感觉它奇怪。在美国,"大斑点鸟"是安非他命(苯丙胺)的代号,如果仔细思考这一点,这只画法奇特的鸟和彩色的圆点似乎就有了更深的含义。

附注　一句题外话,我好喜欢熊市唱片公司的商标,太可爱了!

*　　摄影师,插画家,雕塑家。1923年出生于新奥尔良,1999年去世。青少年时期曾师从墨西哥画家何塞·克莱门特·奥罗斯科(José Clemente Orozco)。二战后,他成为拉斯洛·莫霍伊-纳吉(László Moholy-Nagy)的学徒,随后担任阿列克谢·布罗多维奇(Alexey Brodovitch)的助手。20世纪60年代开始为哥伦比亚唱片公司设计唱片封面。宣传过安迪·沃霍尔(Andy Warhol)和罗伯特·劳申伯格(Robert Rauschenberg)等人的作品。凭借芭芭拉·史翠珊(Barbra Streisand)的《人》(People, 1964年)和鲍勃·迪伦的《鲍勃·迪伦超级金曲精选》(Bob Dylan's Greatest Hits, 1967年)获得格莱美最佳专辑封面奖(Best Album Cover Grammy)。

迈克尔·赫尔利
《拥有Moicy!》，1976年

神圣模态巡回者乐队
《好品位永不过时》，1971年

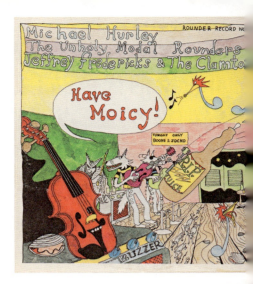

迈克尔·赫尔利（Michael Hurley）*的画作一直深受乐迷喜爱，他所有的唱片封套设计都很精美。第四张专辑《拥有Moicy!》（Have Moicy!）是与杰弗里·弗雷德里克（Jeffrey Frederick）以及神圣模态巡回者乐队（The Holy Modal Rounders）乐队的彼得·施坦普费尔（Peter Stampfel）合作的成果，也是一张音乐杰作。

说到迷幻民谣，就不可能不提神圣模态巡回者乐队，由纽约地下乐坛的彼得·施坦普费尔和史蒂夫·韦伯（Steve Weber）组建。《好品位永不过时》（Good Taste Is Timeless）是他们的第五张专辑，因其迷幻性十分突出，被视为这种风格的最佳典范之一。

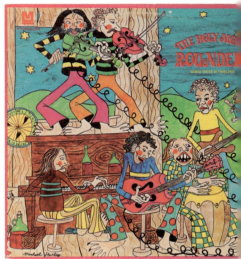

20世纪80年代，也就是我二十几岁时，日本插画界兴起了一种叫作"拙巧"（heta-uma）的画风潮流，指的是画技高超的人故意画得稚嫩笨拙，我记得有相当多的插画家使用了这种技巧。当时，我还是一名学生（1981年入读爱知县立艺术大学），"拙巧"风潮正劲，但我不感兴趣。这是因为我在高中时期已经见识过很多"拙巧"风格的唱片封套，对我来说，基本上就只是一种似曾相识的感觉。

当时涌现了许多DIY样式的唱片封套，使人不禁想问："你确定这样没问题吗？"尤其是小型唱片公司发行的专辑，本身就很有意思。其中，由巡回者唱片公司（Rounder Records）发行的迈克尔·赫尔利的唱片封套是"拙巧"风格的极致代表。和他的音乐一样，这些封套设计拥有一种自由的特质，且远远超越其他所有作品。

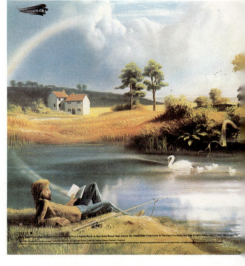

当"拙巧"风靡日本时，我立即想到了赫尔利绘制的唱片封套，比如他为《拥有Moicy!》设计的封套（有些人称之为杰作），以及神圣模态巡回者乐队的《好品位永不过时》的封面设计。我认为，这些插画并不是以"拙巧"为噱头而故意为之（至少在我看来如此），而是出于对音乐高于一切的热爱，出于"我是音乐家"的感觉！

话虽如此，"拙巧"风格确实成为一股全球潮流。由后朋克乐队传声头像（Talking Heads）的成员创立的汤姆汤姆俱乐部（Tom Tom Club）组合，邀请了詹姆斯·里奇（James Rizzi）**为其1981年的首张专辑设计纽约版的"拙巧"式封套……但对我来说，它似乎有点一目了然，而且看起来只是一支赶时髦的乐队罢了。

* 创作型歌手，1941年出生于宾夕法尼亚州。目前为止已发行二十多张专辑，经常为自己的专辑创作插画。

"迈克尔·赫尔利的唱片封套是'拙巧'风格的极致代表。和他的音乐一样，这些封套设计拥有一种自由的特质，且远远超越其他所有作品。"

** 艺术家，1950年出生于纽约，2011年去世。为1996年亚特兰大奥运会和1998年长野奥运会创作官方艺术作品。

雷·托马斯
《来自巨大的橡树》，1975年

这是雷·托马斯（Ray Thomas）的第一张个人专辑，他是忧郁蓝调乐队（The Moody Blues）的主唱和笛手。和平克·弗洛伊德（Pink Floyd）一样，忧郁蓝调乐队也是前卫摇滚的先驱。（吉米·佩奇 [Jimmy Page] 曾说过，真正的前卫乐队只有平克·弗洛伊德和忧郁蓝调。）这张个人专辑发行时，该乐队正处于停歇期，所以渴望听到他们声音的粉丝们简直欣喜若狂。

专辑封面看起来像一幅古典风景画（或是纪念品商店的油画？），也许是因为树木被渲染的方式或空中透视法的运用，但画中描绘的世界观十分吸引人。一个孩子和他的小狗在水边拨弄一艘玩具船，嬉皮士模样的父亲正一边钓鱼一边看书。在英国特有的薄雾之中，我们隐约看到远处有一座城堡。封套内页是一张托马斯一家在水边放松的真实照片，所以毫无疑问，这幅画描绘的就是他们，或者说他们根据这幅画摆拍了照片。专辑标题为《来自巨大的橡树》（From Mighty Oaks），所以画中的树很有可能就是橡树。

当时，这张图片给我一种流行风格的印象。在这幅看似古老（但非常欢乐）的画中，人物却穿着现代服装，令人耳目一新。孩子的红色衣服和父亲的橙黄色衣服这种着色方式给我一种熟悉的感觉。这幅画出自菲尔·特拉弗斯（Phil Travers）之手，此前，他为忧郁蓝调乐队创作了专辑封面。但不同于他为前卫摇滚乐队创作的其他作品，这幅画充盈着一种舒适的安全感。特拉弗斯至今仍在作画，且仍然坚持描绘像这样的英国乡村风景。

附注 开始学习艺术之后，我了解到特拉弗斯参考引用了许多不同艺术家的作品，不过这点就留待以后再详谈了……

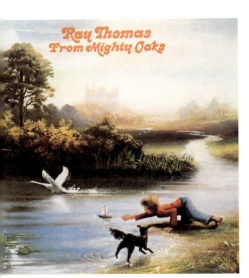

尼克·德雷克
《粉色月亮》，1972年

1974年11月25日，年仅26岁的英国创作型歌手尼克·德雷克（Nick Drake）因过量服用抗抑郁药物去世。讽刺的是，他的作品在他死后广受赞誉。《粉色月亮》（Pink Moon）是他生前发行的第三张专辑，也是最后一张。他内省的歌声和简单的乐器伴奏足以深入你的内心。

在无边无际、灰暗阴沉的天空中，仿佛有一个声音从缝隙间滑出。对于一个独自躲在房间里，仰面朝天并盯着天花板裂缝的男孩来说，这是一种完美的音乐聆听体验。我重复听着这张专辑，想象如果这个房间是宇宙的话，我就可以把整个世界扔进房间角落的垃圾桶里……这张专辑封套上的超现实主义

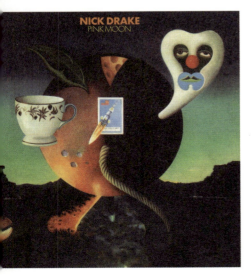

绘画激发了我无尽的想象力。即便是像我这样的乐观主义者，童年也有抑郁的时候。

这幅邀请你走进自我灵魂深处的神秘画作，由迈克尔·特里维西克（Michael Trevithick）绘制，他是尼克·德雷克的妹妹加布丽埃勒（Gabrielle）的朋友。

特里维西克还为鬼牙乐队（Spooky Tooth）的专辑《烟草之路》（*Tobacco Road*，1968年）设计了封套。这张唱片封面上有一根长了叶子的烟斗，翻转过来，封底则全是灰烬……特里维西克与其说是画家，不如说是插画家更准确。他为企鹅图书（Penguin Books）绘制了许多书籍封面，这是一家以企鹅标志闻名的英国著名出版社。

附注　1970年至1971年，在这张专辑发行之前，尼克的妹妹加布丽埃勒曾是电视剧《UFO》中的女演员，饰演盖伊·埃利斯中尉（Lieutenant Gay Ellis）。

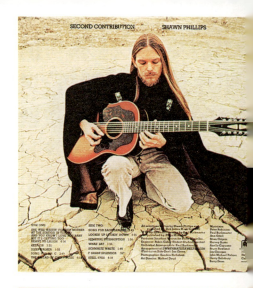

肖恩·菲利普斯
《第二贡献》，1970年

肖恩·菲利普斯（Shawn Phillips）是美国人，却成了一位英国"游民"。这是他的第四张专辑，是继1970年发行《贡献》（*Contribution*）后的续篇，并最终发展成三部曲，第三部名为《合作》（*Collaboration*），发行于1971年。

我们看到一个身披黑色斗篷的背影，蹲坐在干涸的土地上，抱着一把吉他……斗篷的黑不是渐变色，而是一块没有反差的黑色区域，突出了背景里土地干裂的细节。这幅画面乍一看就很震撼人心，而把封套翻过来，你会看到一个嬉皮士模样的歌手；但这个背影视角充满神秘感，令人惊叹。事实上，菲利普斯的音乐风格十分前卫，不能被归类为民谣。在这张充满迷幻氛围的专辑中，听者还能感受到一种敏感的英国式"潮湿"，或许是因为他得到了英国音乐家的支持。这也可能是菲利普斯真情实感的流露；虽是一个美国人，他却选择如流浪者一般在英国这片土地上漫游。

如果把这张封面照想象成一幅画，黑色的斗篷就是一块纯黑色的平涂区域，背景中干裂的土地属于细节设计，而人物的头发则带来层次渐变……很久很久以后，我才意识到这张照片有着如此经典的绘画构图，但可能所有视觉效果出色的事物都拥有这种底层结构。

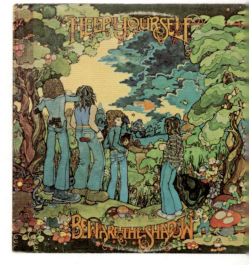

自我帮助乐队
《小心阴影》，1972年

这是英国酒吧摇滚先锋自我帮助乐队（Help Yourself）的第三张专辑。在当时的英国，有相当多的音乐人敬仰美国摇滚。我所说的美国摇滚，并不是

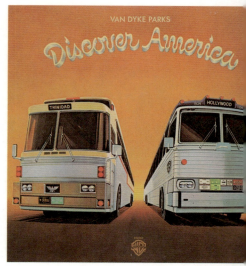

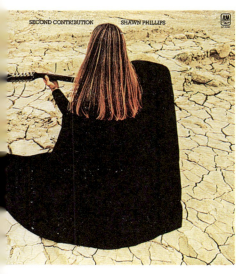

指人们跟着跳舞的摇滚乐,而是更有民谣风味、更质朴且远离主流热门金曲榜单的音乐。

这支乐队以拥有不过分自信的美式风格,同时创作前卫的英式长歌而闻名。酒吧摇滚指的是20世纪70年代在酒吧和小型场地表演的音乐,远离商业化的音乐场景,可以称之为工人阶级的摇滚乐。不少朋克音乐人都出自这类舞台,比如冲撞乐队的吉他手乔·斯特默尔(Joe Strummer)。

月亮正在升起或太阳正在落下,天空中有闪烁的星星,可能是一个星光灿烂的夜晚。这幅图仿佛出自一本古老的绘本。四个穿着喇叭裤的长发少年,可能是乐队成员,正站在林中空地远望这一片景色。他们也许看不见,在他们的周围,有几个长着触角的仙子。翻转唱片封套后,会看到长着翅膀、酷似叮当小仙女(Tinkerbell)的仙子,还有幻化成人形、穿着衣服的獾和狼在一起玩耍。

我很喜欢这些图像,使我想起早期的手冢治虫(Osamu Tezuka)的作品。听着音乐,我会想象他们所经历的各种各样的故事。人员名单上仅提及艺术家的名字叫安妮(Annie)。这些图像引人怀旧,但也带了点嬉皮士文化的元素。没有黑暗的阴影,只有组合在一起的色彩,而蘑菇和花朵也增添了一种迷幻的感觉。

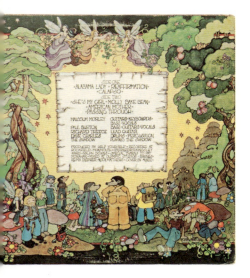

后来,当我发现温莎·麦凯(Winsor McCay)在20世纪早期创作的漫画《小尼莫梦乡历险记》(*Little Nemo in Slumberland*)*时,我立刻想起了这张专辑。尼莫在梦境中穿越世界的旅程,以及漫画的色彩和奇幻故事,与嬉皮士文化存在共通之处。我特别喜欢这支乐队首张专辑的封面,不过可惜我没有那一张……

* 美国漫画家温莎·麦凯(1869—1934年)的作品。1905年至1914年曾在《纽约先驱报》(*New York Herald*)周日版和《纽约美国人报》(*New York American*)上连载彩色版,被认为是早期漫画书籍的杰作。

范戴克·帕克斯
《探索美国》,1972年

这是范戴克·帕克斯(Van Dyke Parks)的第二张专辑,他于1967年携专辑《歌曲循环》(*Song Cycle*)出道。在多次前往特立尼达和多巴哥的旅行中,他见识到以钢鼓为特色的卡利普索(calypso)音乐,这想必给当时的摇滚音乐界带来了一点文化冲击。美国周边有许多类似特立尼达和多巴哥这样的欠发达国家,而美国的繁荣有一部分也得益于此,关于这点就不在此深入探讨了。这张专辑中,帕克斯不仅在为这些国家欢呼加油,也在讽刺自己的祖国美国。

"探索美国"（Discover America）一词源于美国旅行社一项促进国内游的宣传活动。当然，我们这一代人会想起日本国有铁道公司（Japan National Railways，如今的JR集团）的口号"探索日本"，不过当然，日本的口号是山寨版……令人难过……

撇开这一点不谈，看到《探索美国》这个名字，你可能期待这张专辑里会有美国原住民音乐或古老的民谣，但事实并非如此。从扬声器中跳出来的是卡利普索音乐，带着轻盈的钢鼓声。唱片封面上有两辆灰狗（Greyhound）长途巴士，这是美国国内远途游的重要交通工具。右边的巴士开往梦想之地——加州的"好莱坞"，而另一辆……如果你仔细看，就可以辨认出"特立尼达"的英文单词。没错，这张图片其实很讽刺；而且卡利普索音乐本身也充满了讽刺意味。

这张图片有着完美的对称视角，创作者仅标注为丸设计（Design Maru），它其实是1970年去往美国的长冈秀星（Shusei Nagaoka）*所创立的设计工作室。这被认为是长冈的第一张唱片封面设计，如今，他已是众所周知的唱片封套艺术大师。后来，他还为卡朋特乐队（Carpenters）的《今昔》（Now & Then，1973年）以及大地风火（Earth, Wind & Fire）、深紫（Deep Purple）等乐队的专辑设计封面。

1976年，他为杰斐逊星船乐队（Jefferson Starship）的《烈性人》（Spitfire）设计的唱片封面赢得《滚石》（Rolling Stone）杂志当年的最佳专辑封面奖。那幅画展现了乐队女主唱格蕾丝·斯利克（Grace Slick）跨骑在龙上的场景。大地风火乐队1977年的专辑《一切的一切》（All 'n All）以尼罗河神庙为主题；古埃及法老拉美西斯的基座上印有"fūrinkazan"（风林火山）字样和象形文字，非常有趣。而《探索美国》给人的印象却是一件高质量的美国波普艺术作品……好吧，我现在能够这么解读了，但在当时，我只是觉得具有透视效果的公交车及其后面的日落或日出太酷了！

> * 插画家，画家。1936年出生于长崎。1970年移居美国并创立工作室。他的创作持续至今，制作了无数唱片封套、电影宣传片以及企业和市政府的海报。

费尔菲尔德·帕劳乐队
《从家到家》，1970年

1967年，这支迷幻的民谣乐队最初以万花筒（Kaleidoscope）的名字在英国出道，后来逐渐脱离实验音乐的风格，愈加强调英式的精致和传统，于是更名为费尔菲尔德·帕劳（Fairfield Parlour），并发行了这张专辑。

我认为，只有英国才能拍出像《两小无猜》（Melody，1971年）这样的电影。如果在美国拍摄，它一定会有更多的流行元素。最重要的是，英国的传统和历史深深扎根于每个公民心中，使得这一电影景观成为可能。话虽如此，这部电影在英国和美国的票房都不好，只是到了日本才大受欢迎。这是艾伦·帕克（Alan Parker）作为编剧的首部电影，后来，他在好莱坞大获成功。

> "一位老妇人在充满历史气息的阁楼上读报纸……从破旧的地板，我们不难看出她的生活相当简朴。尽管如此，从窗外洒进来的阳光让我们感受到了她单纯的幸福。"

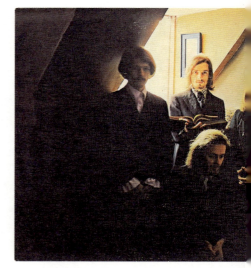

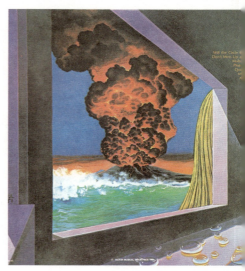

我以介绍那个时代的一部电影作为开头，但重点在于，这张专辑的内容和封面也都非常有英国特色。抒情的美乐特朗电子琴（Mellotron）、长笛、羽管键琴、钟琴以及其他古典乐器与轻柔的合唱相得益彰。

唱片封面照由基夫（Keef）*拍摄，与他通常直接而古怪的风格不同，这张封面有一种古典轻松的氛围，就像这支乐队的音乐风格。一位老妇人在充满历史气息的阁楼上读报纸。摄影师并不是在房间里拍摄，而是站在敞开的门外朝室内拍摄，让我们得以一窥她的小世界。从破旧的地板，我们不难看出她的生活相当简朴。尽管如此，从窗外洒进来的阳光让我们感受到了她单纯的幸福。

* 　马库斯·基夫（Marcus Keef）。摄影师，音乐录影带导演。从20世纪60年代末到70年代初，他为亲和力乐队（Affinity）的《亲和力》（1970年）和黑色安息日乐队（Black Sabbath）的《黑色安息日》（1970年）等专辑拍摄了广受喜爱的封面照。他的风格常常是怀旧和超现实的。1978年，凯特·布什（Kate Bush）聘请他为歌曲《呼啸山庄》（Wuthering Heights）拍摄音乐录影带，之后，他转行担任导演。

格雷格·奥尔曼
《悠闲从容》，1973年

这是格雷格·奥尔曼（Gregg Allman）的第一张个人专辑，他是奥尔曼兄弟乐队（Allman Brothers Band）的主唱，该乐队开创了美国南方摇滚这一音乐流派。专辑标题中的短语"laid back"（悠闲从容）成为了当时音乐圈的流行词。通过与其乐队声音的细微差别，我们可以感受到格雷格·奥尔曼作为创作型歌手的深厚天赋。

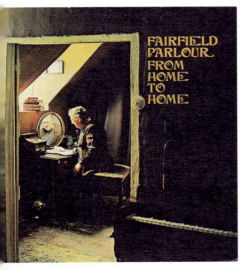

1973年，当这张专辑问世时，奥尔曼兄弟乐队也发行了他们的第五张专辑《兄弟姐妹》（Brothers and Sisters），并凭此专辑登上了"告示牌"（Billboard）排行榜的榜首。当然，它在日本也是红极一时。格雷格的哥哥兼乐队队长杜安·奥尔曼（Duane Allman）在1971年死于一场摩托车事故，之后作为另一位吉他手的迪基·贝茨（Dickey Betts）已成为事实上的队长，当时贝茨正推动乐队风格从蓝调转向乡村音乐，格雷格想必对此有些意见。我猜这可能是这张个人专辑诞生的原因。

专辑封面的绘画似乎是为表达那些感受，呈现了一个与标题《悠闲从容》相反的世界。方形房间地板上布满了大滴水珠，透过三面都敞开的窗户，我们可以看到格雷格巨大的脸庞。脸的右侧是被雪或霜覆盖的树木，左侧是一座从海洋中正喷发而出的红色火山。

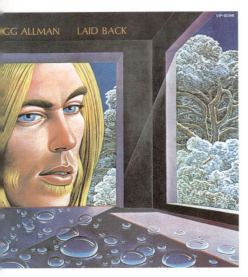

这种静止与运动、寒冷与火热之间的对比看似简单，但格雷格脸上难以捉摸的表情和微微张开的嘴唇告诉我们，答案可能并不那么直接明了。如果非要解释的话，我猜并不是他处于两个迥异的极端之间，而是他对这两个极端都不感兴趣，处于疏离隔绝之地，所以称之为"悠闲从容"……

然而，当时的我并不具备那样的认知，因此没有试图去理解这种复杂性。我无法欣赏成人疲倦的声音，说实话，这张专辑我那时听得也不多。但我从不后悔买了它，因为这张令人难忘的封套作为一件完全独立于音乐的作品，一直在我的书架上展示着。

这幅散发神秘力量的画作是阿卜杜勒·马蒂·克拉魏因（Abdul Mati Klarwein）*的作品。阿卜杜勒此前曾为拉丁摇滚乐队先驱桑塔纳（Santana）的第二张专辑《阿布拉克萨斯》（*Abraxas*, 1970年）和爵士乐大师迈尔斯·戴维斯（Miles Davis）的《即兴精酿》（*Bitches Brew*, 1970年）创作封面艺术。也许只有我这么想，但我觉得《悠闲从容》的封面图画和其他作品有些不同……

* 艺术家。1932年出生于德国汉堡，2002年去世。凭借为桑塔纳乐队的唱片《阿布拉克萨斯》、迈尔斯·戴维斯的《即兴精酿》和《现场–罪恶》（*Live-Evil*, 1971年）以及乔·贝克（Joe Beck）的《贝克》（*Beck*, 1975年）设计封面而闻名。曾是西班牙艺术家萨尔瓦多·达利（Salvador Dali）的朋友。

县森鱼
《少女的儚梦》，1972年

这一时期的日本摇滚界深受欧美影响，但这张高度原创的概念专辑是在"大正浪漫"（Taishō Roman）美学的独特基础上创作的。该专辑得到了由铃木庆一（Keiichi Suzuki）领导的乐队蜂蜜派（Hachimitsupai）的支持，铃木茂（Shigeru Suzuki）、远藤贤司（Kenji Endo）和友部正人（Masato Tomobe）也参与了制作。正如费尔波特公约乐队（Fairport Convention）受到乐队合唱团（The Band）的影响，追寻英国根源音乐一样，我认为县森鱼（Morio Agata）也受到费尔波特公约的影响，通过"大正浪漫"找寻自己的根。

我第一次购买能称之为艺术品的东西，是在我19岁那年。那是一幅木刻版画，画中一个身穿和服的姑娘手拿一个纸气球。她修长的脖颈与侧面轮廓之间的线条，以及那富于表现力的双手，看上去是那么优雅而美丽。但与其说我是想要一件艺术品，不如说我是想要拥有一张我最喜欢的音乐家的海报。这幅作品的作者是林静一*，我通过漫画杂志《Garo》和县森鱼的专辑《少女的儚梦》（乙女の儚夢）的封面知道他的作品。

我第一次看到林静一的作品是在上中学之前，那是县森鱼首支单曲唱片《赤色挽歌》（赤色エレジー）的封面，设计特别漂亮，让人忍不住想把它挂起来展示。接下来的专辑《少女的儚梦》，对只知道《赤色挽歌》的我来说简直就是一记惊雷。与众不同的标题文字设计出自赤濑川原平（Genpei Akasegawa）之手，我高中时在《Garo》里看到过他的作品。我强烈地感觉到，这张专辑，包括封面在内，是一件非常完整的作品。当时，我常常翘课去一家爵士咖啡馆，店里有《Garo》自创刊以来的每一期杂志。在那里，我了解到赤濑川原平以及安部慎一（Shinichi Abe）、铃木翁二（Ōji Suzuki）、古川益

> "花朵、女孩、蝴蝶、甲虫和小鸟，在漆黑色的背景下拼贴在一起。对于我这个中学生而言，这种封套的设计绚丽至极。"

三（Masuzō Furukawa）、菅野修（Osamu Kanno）和安西水丸（Mizumaru Anzai）等人的作品。

《少女的儚梦》配有一大张折叠插页封套，两面都是林静一画的花朵、女孩、蝴蝶、甲虫和小鸟，在漆黑色的背景下拼贴在一起。对于我这个中学生而言，这种封套的设计绚丽至极，仿佛亨利·达格（Henry Darger）的世界，尽管当时我还不知道他的作品。我想我就是爱上了林静一的画。19岁那年的冬天，我正好在一家画廊闲逛并偶然看到他的一幅木刻版画，就情不自禁地买下了它。那幅画的价格几乎相当于我一个月的工资，但我感觉自己好像得到一件比艺术品更珍贵的东西，好比尼尔·扬的一张极其罕见的唱片或巨幅非卖品宣传海报。

附注　从那时起，县森鱼便一直是我最喜欢的音乐家之一。县森鱼先生曾亲自（！）联系我说："我想在下一张专辑上用您的艺术作品。"所以，他的专辑《鹅莓幼年期》（ぐすぺり幼年期）的封面就是我的画。太棒了！

*　　插画家，画家。1945年出生。以抒情手法描绘精致的美人画（Bijinga）而闻名。

LUKE GIBSON
Another Perfect Day (1971)

JONI MITCHELL
Song to a Seagull (1968)
Clouds (1969)

CHRIS SMITHER
I'm A Stranger Too! (1970)

GENE PARSONS
Kindling (1973)

GREAT SPECKLED BIRD
Great Speckled Bird (1970)

MICHAEL HURLEY
Have Moicy! (1976)

THE HOLY MODAL ROUNDERS
Good Taste Is Timeless (1971)

RAY THOMAS
From Mighty Oaks (1975)

NICK DRAKE
Pink Moon (1972)

SHAWN PHILLIPS
Second Contribution (1970)

HELP YOURSELF
Beware the Shadow (1972)

VAN DYKE PARKS
Discover America (1972)

FAIRFIELD PARLOUR
From Home to Home (1970)

GREGG ALLMAN
Laid Back (1973)

MORIO AGATA
Otome no Roman (1972)

爱是力量

无趣！, 1999
朋克海老藏, 1999
用小刀划开, 1999
去地狱再回来, 2008
无题, 2008
对不起, 2007
身着粉衣的傻瓜, 2006
头, 1998
无核家园, 1998
春少女, 2012
无核家园！, 1999
满月之夜, 1999
爱是力量, 1999
浮世绘, 1999

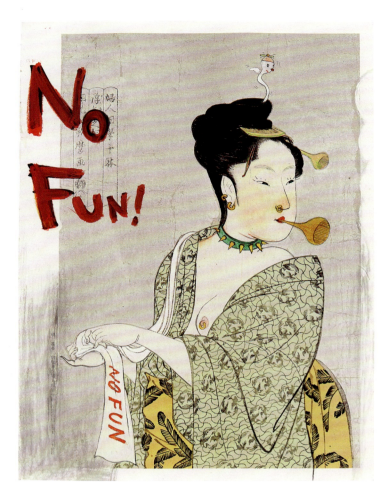
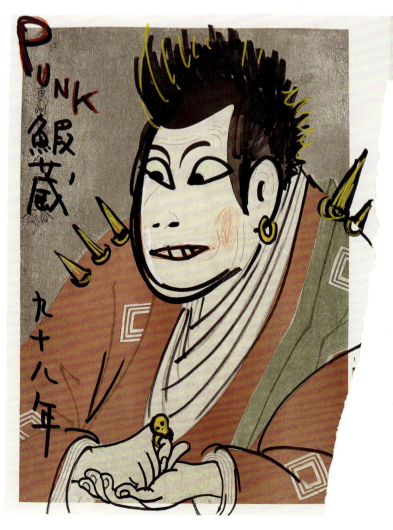

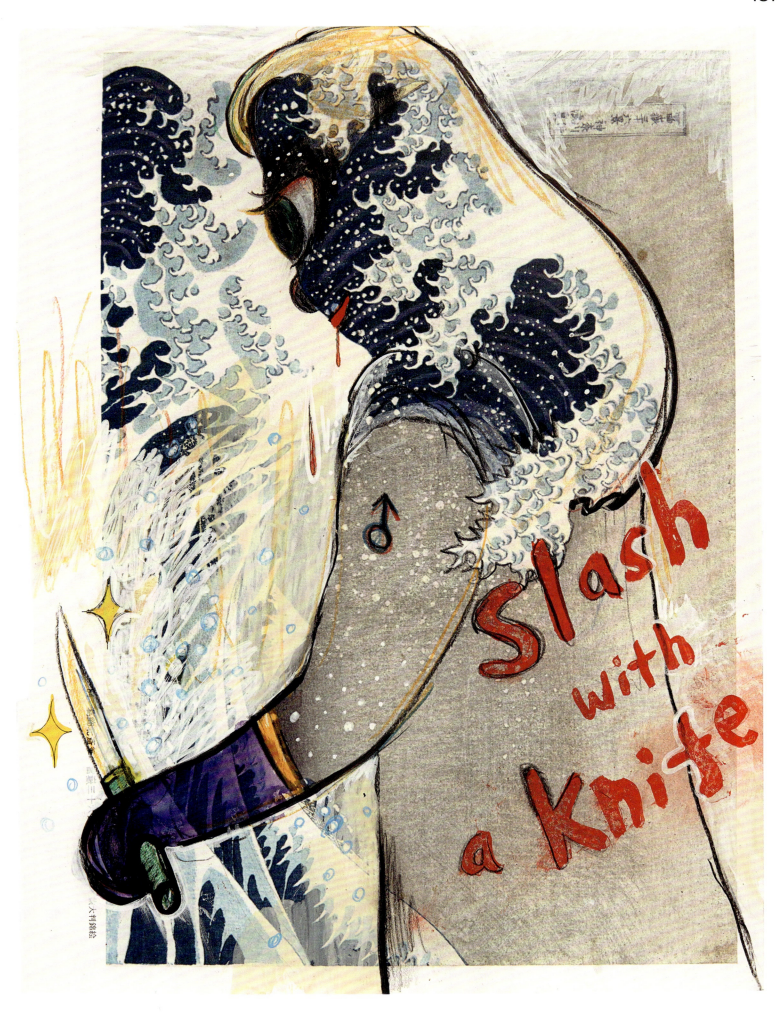

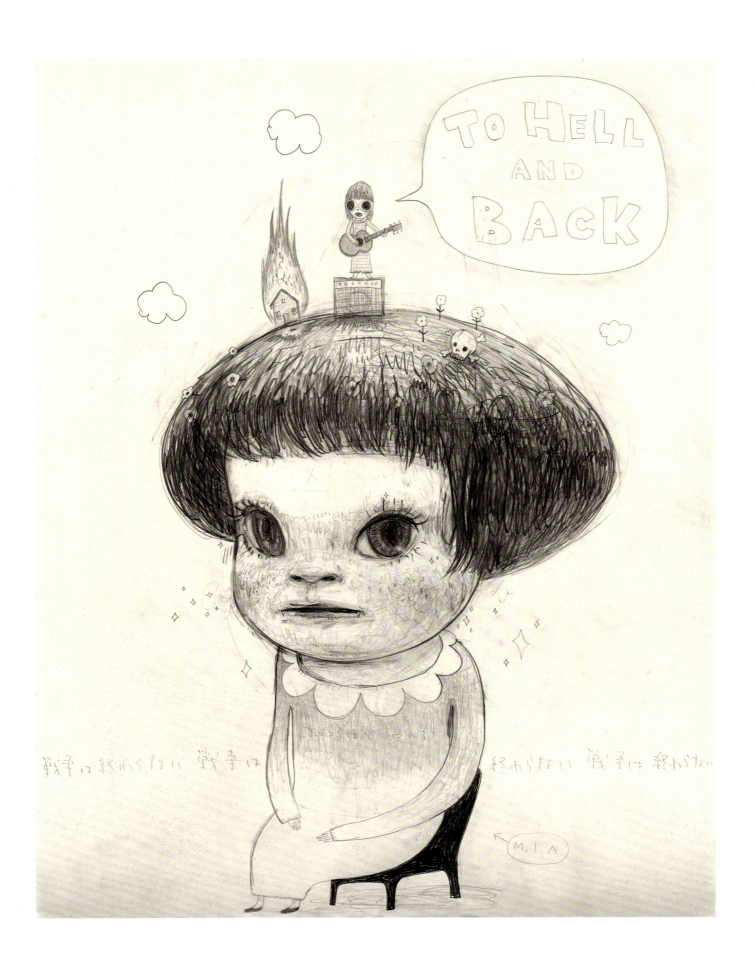

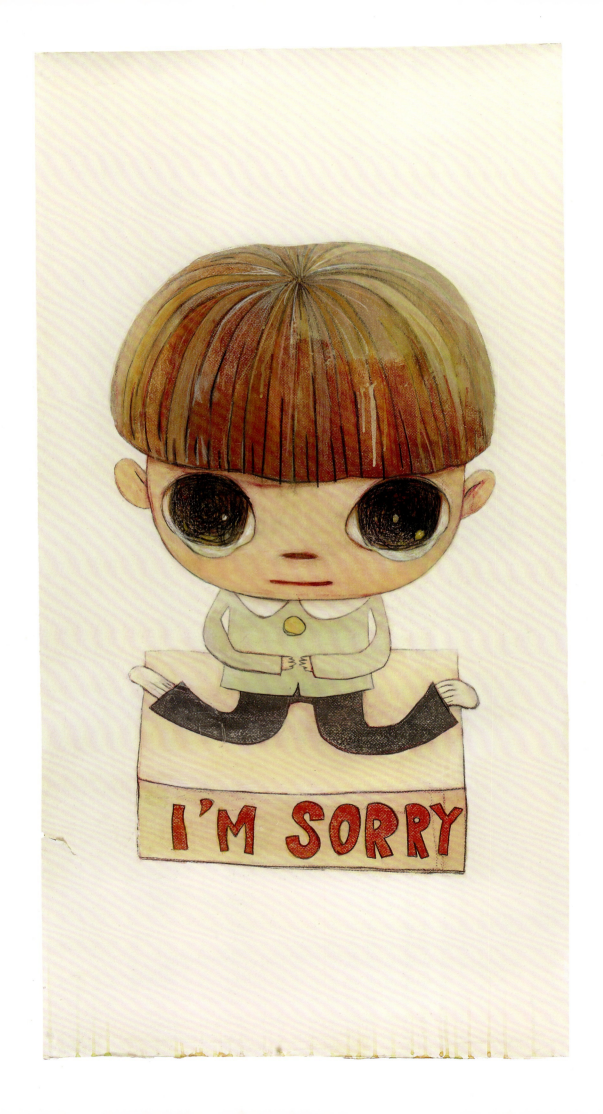

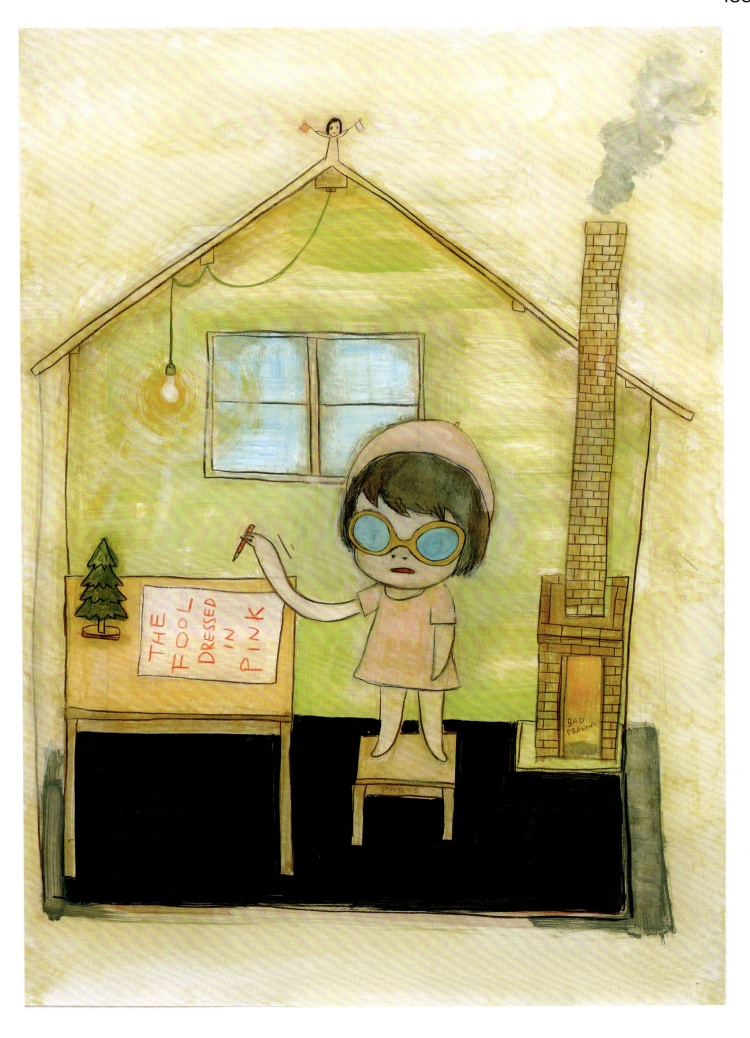

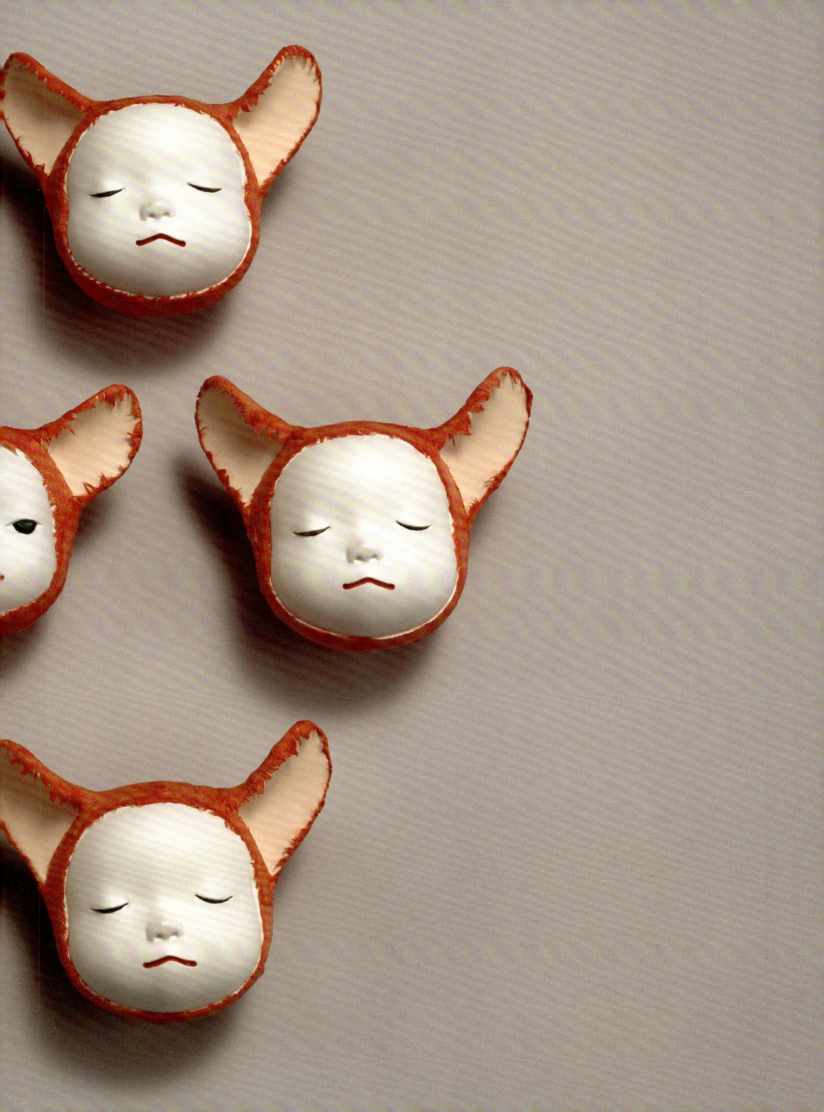

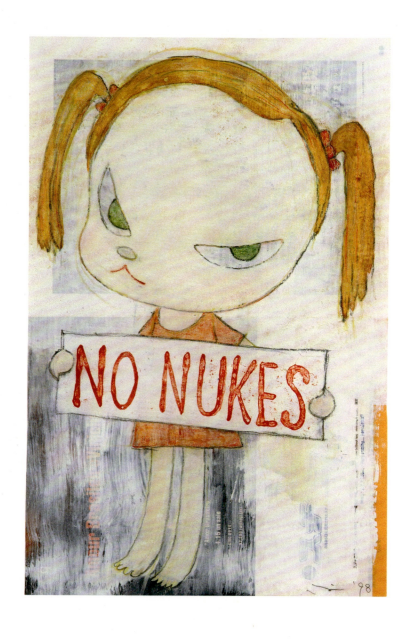

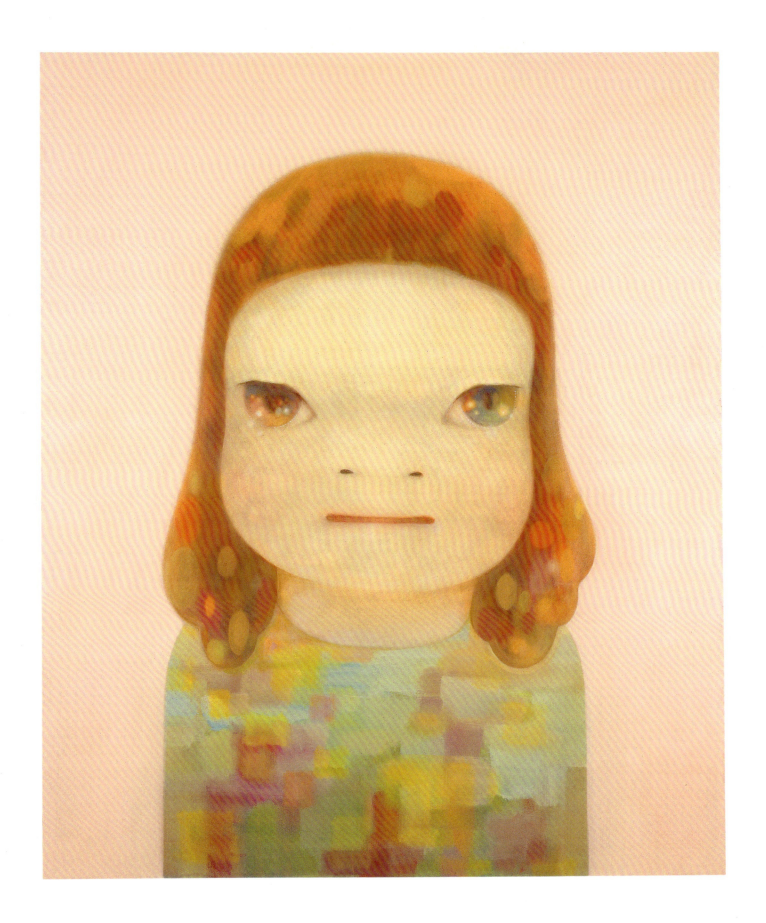

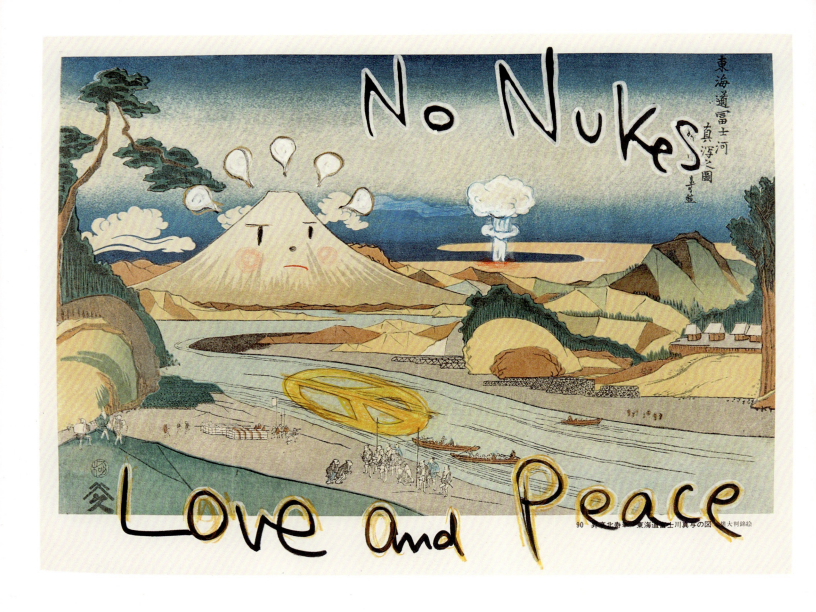

140

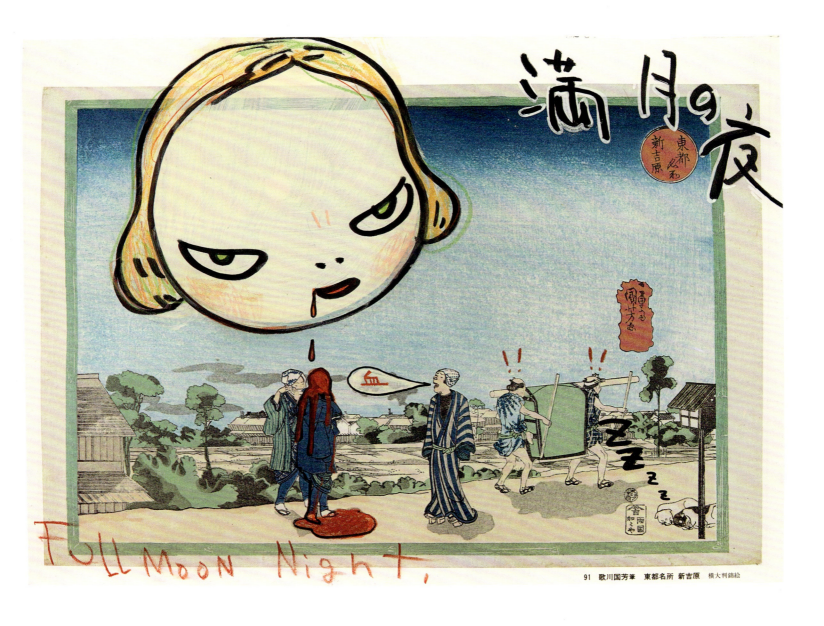

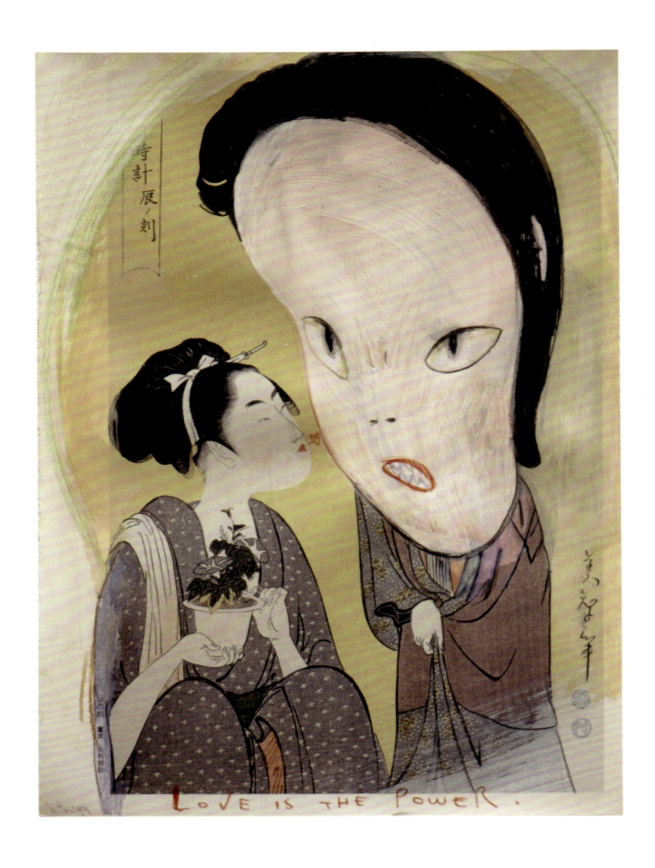

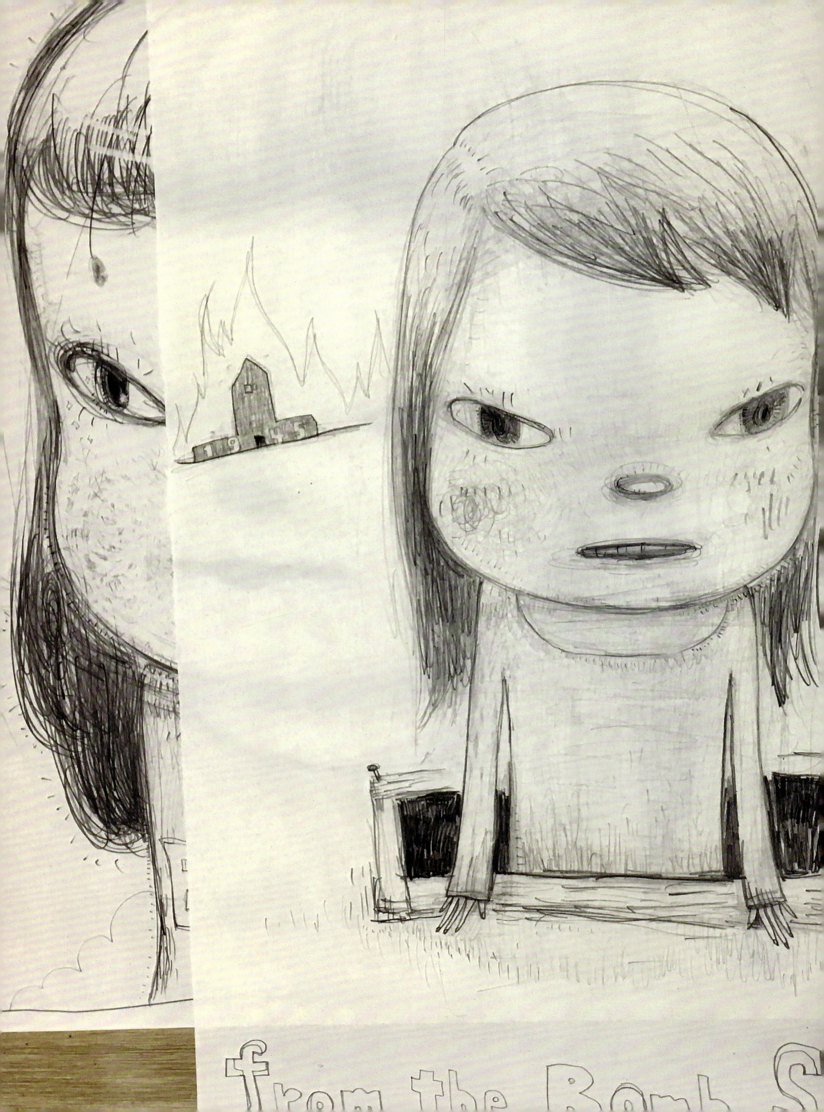

为"梦到梦"而作

请勿打扰！, 1996
无题, 2003
无题, 2003
无题, 2003
无题, 2003
无题, 2003
无题, 2003
无题, 2003
无题, 2003
无题, 2003
无题, 2003
无题, 1985–1988
无题, 1989
无题, 1989
为"梦到梦"而作, 2001
无题, 1989
为"梦到梦"而作, 2001
无题, 1990
无题, 1993
无题, 1993
寻找, 2019
黑夜里受伤的猫, 1993

50000 YEARS

VICKY

SINCE 1959 WAS BORN IN HIROSAKI CITY

†ジョット先生の CHRISTMAS &

放浪の羊

Lamm Fromm

羊敬愛

舎利子よ、よくきけ

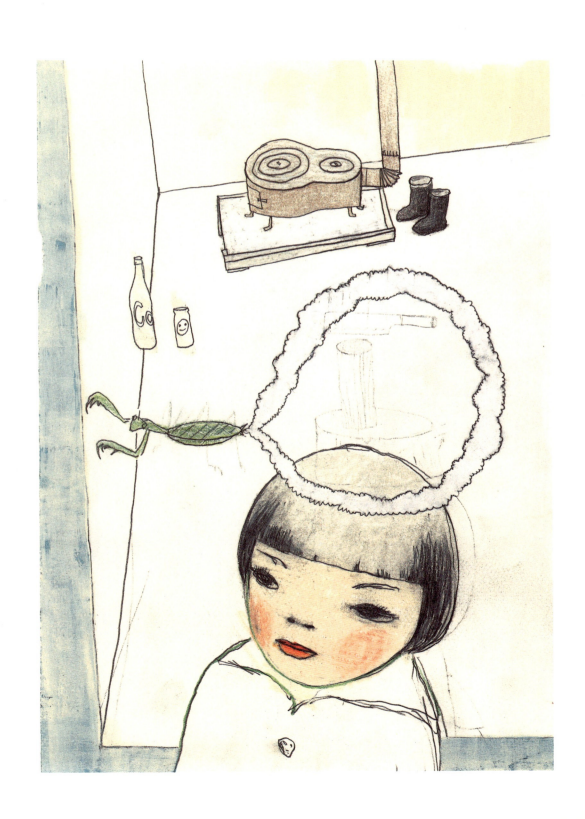

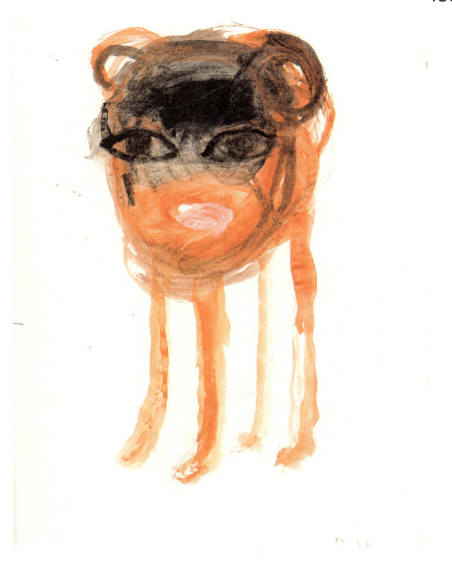

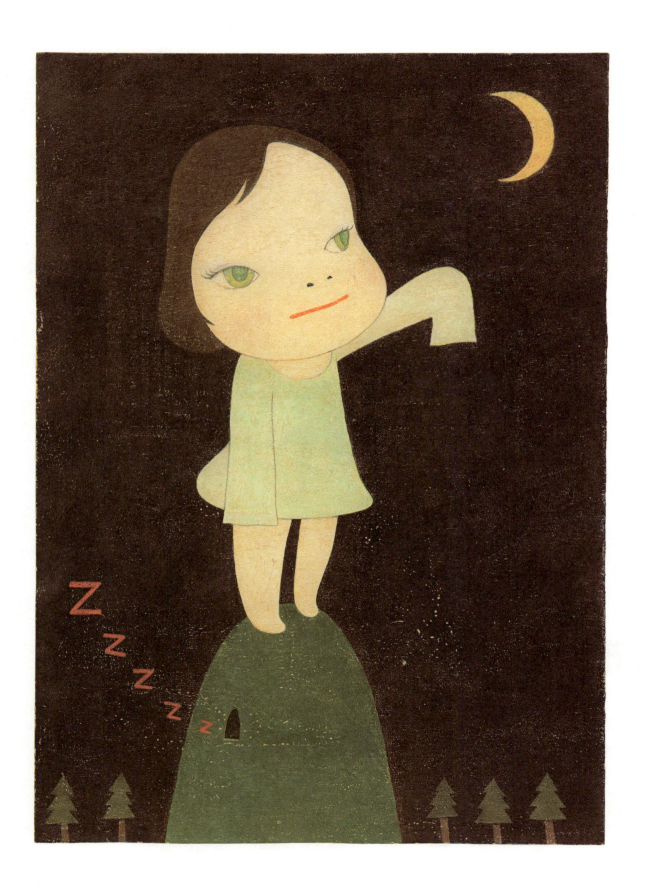

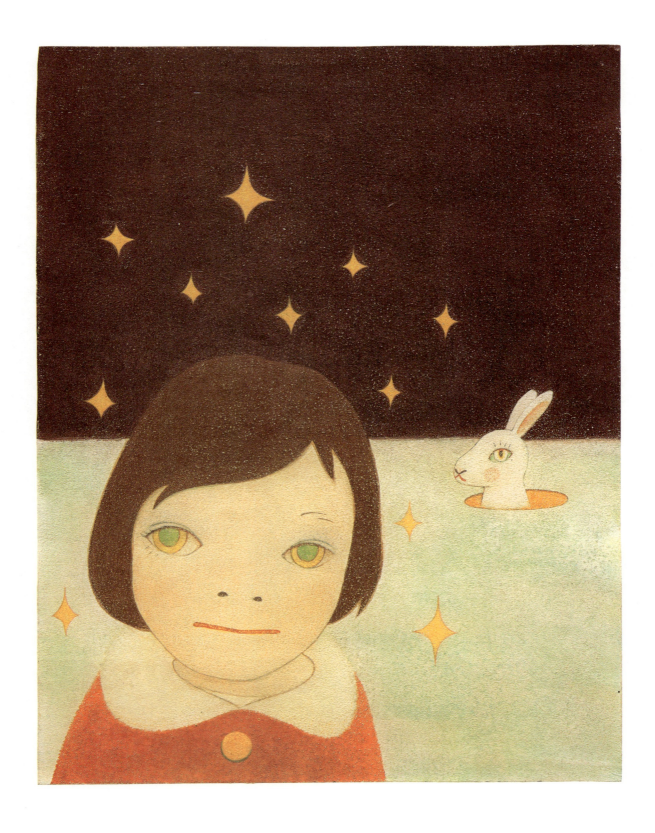

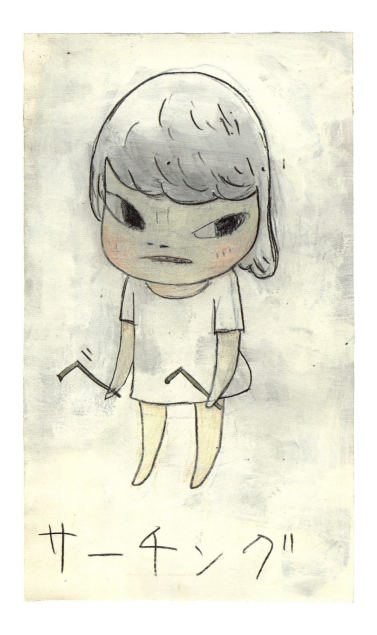
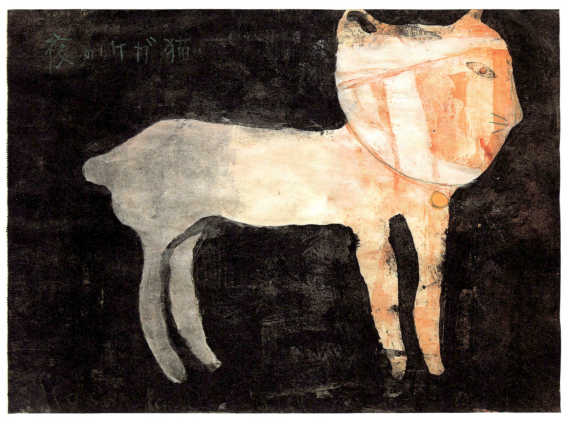

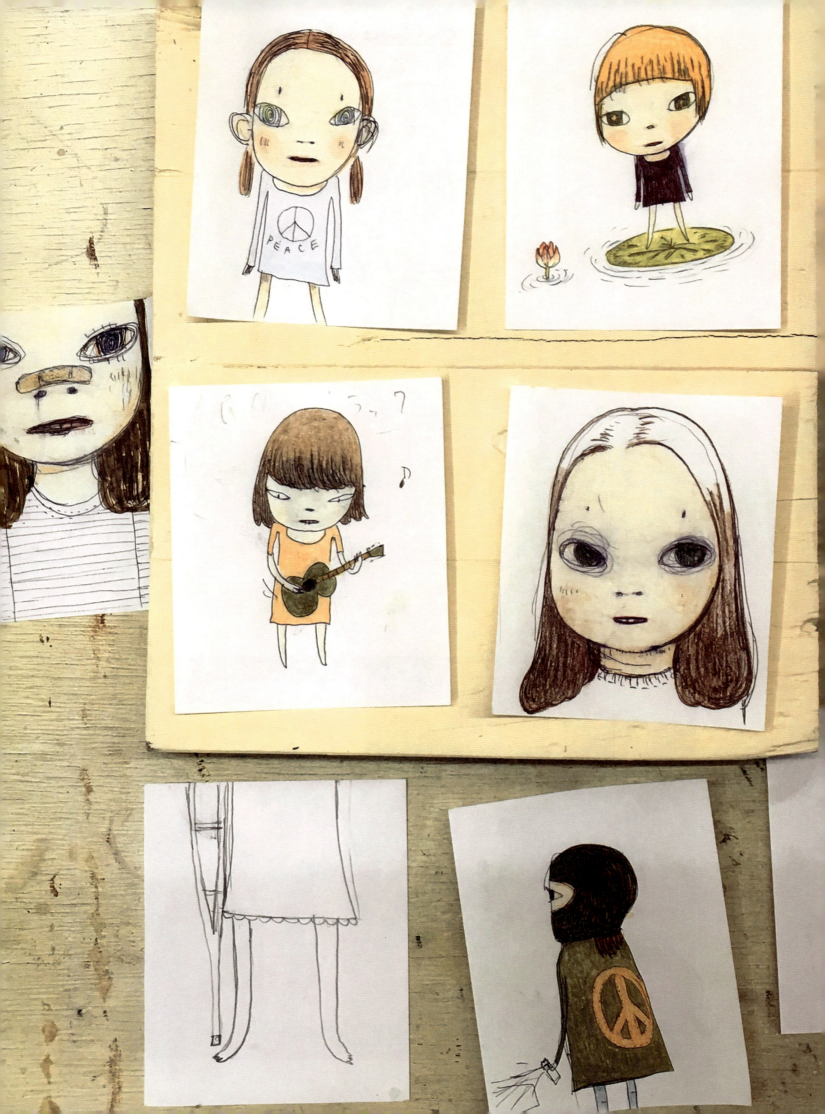

死亡或者荣誉

无题，1999
无题，1998
无题，1998
Ahunrupar, 2018
死亡或者荣誉，2017
为"冷酷/不幸"而画，1999
为"冷酷/不幸"而画，1999
为"梦到梦"而作，2001
无题，1994
穆诺兹的婴孩，1995
无题，1990年代末
无人愚笨，2010
无题，2011
无题，2011
我是右翼，我是左翼，感觉有点向右，向左犹豫不决，2011
无题，2008
火，2009
无题，2011
无题，2013
无题，2011
镜球炫舞，2012

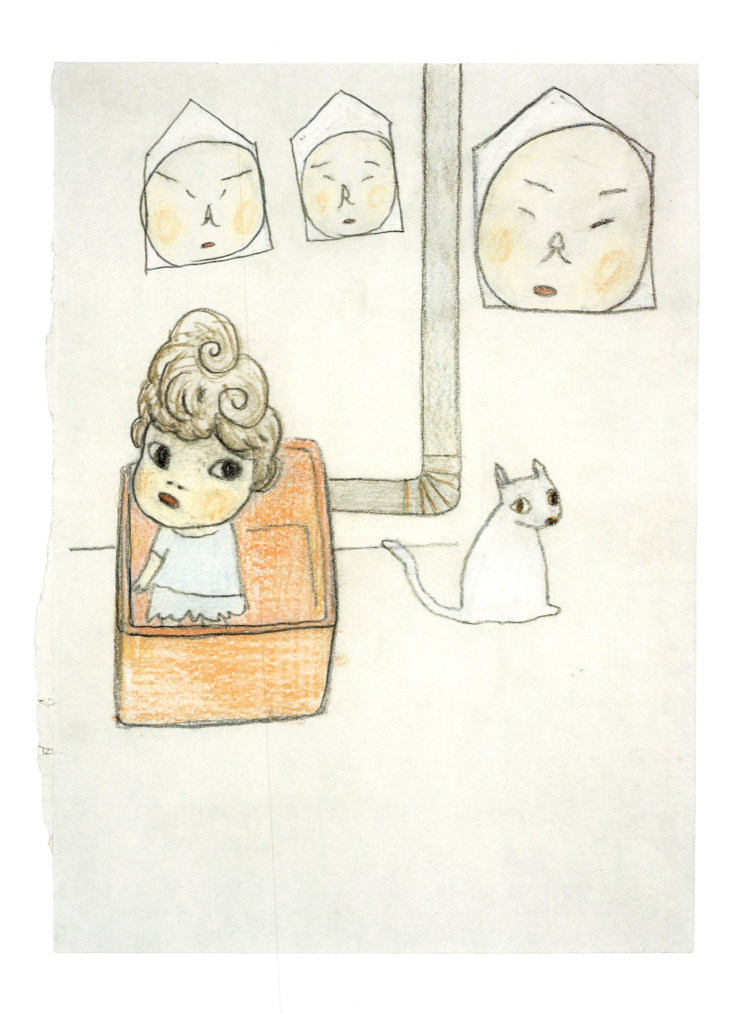

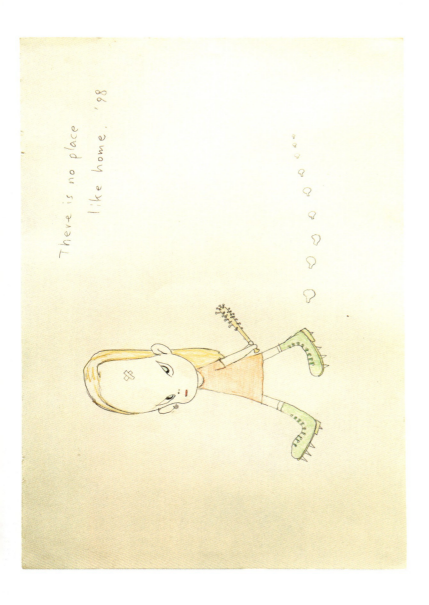

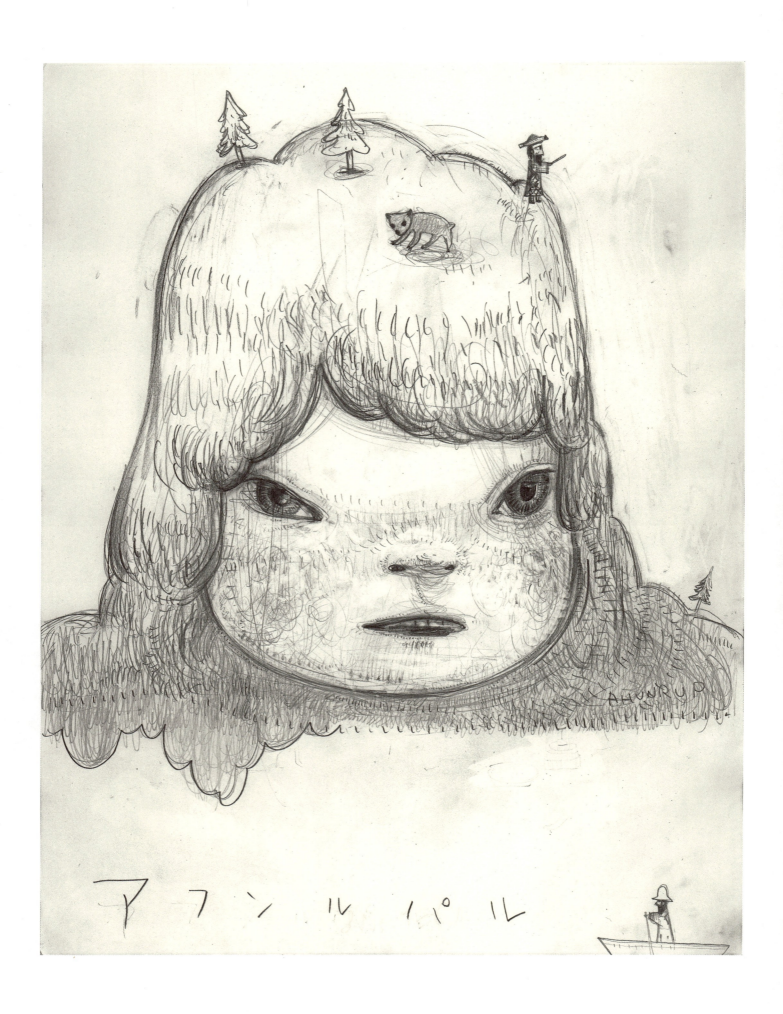

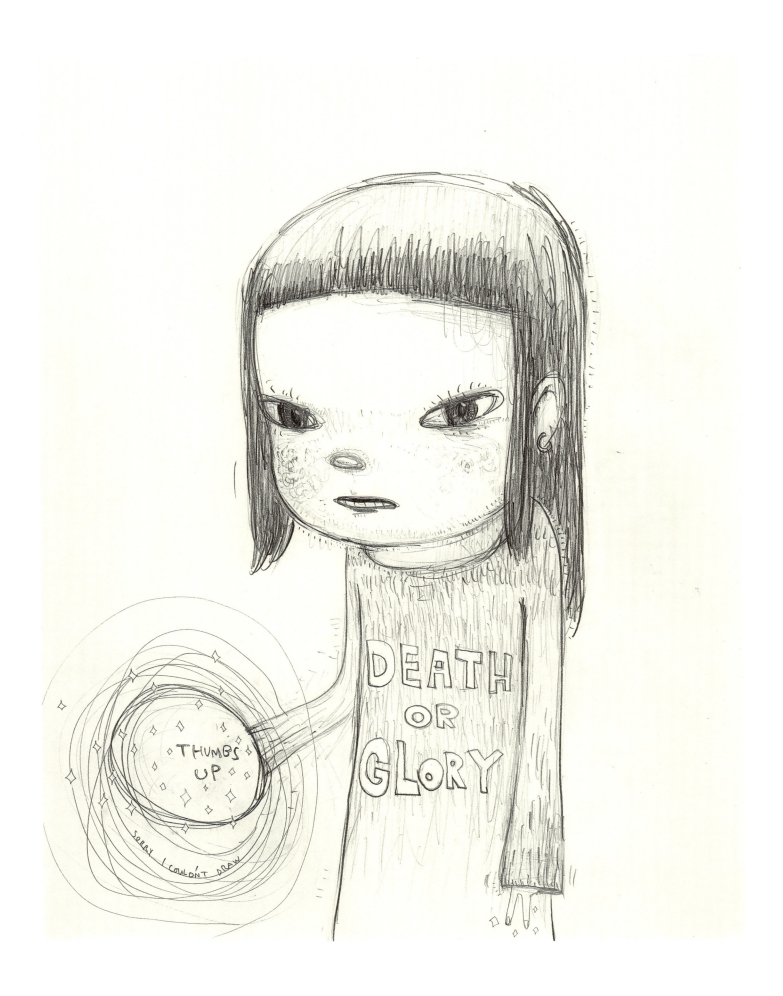

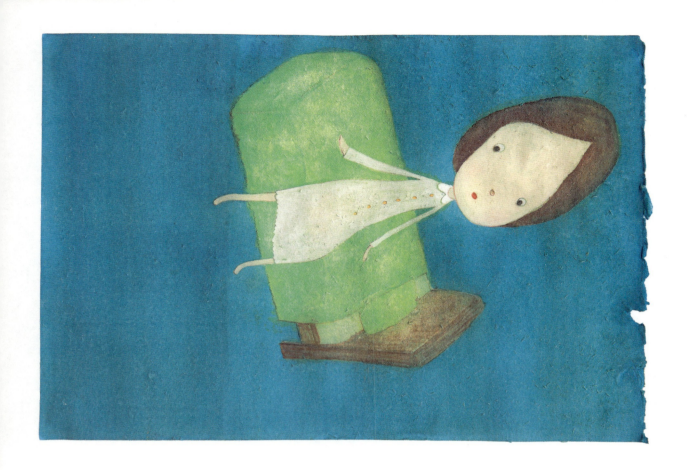
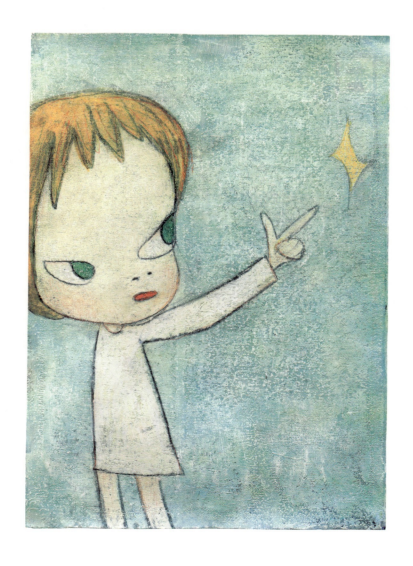

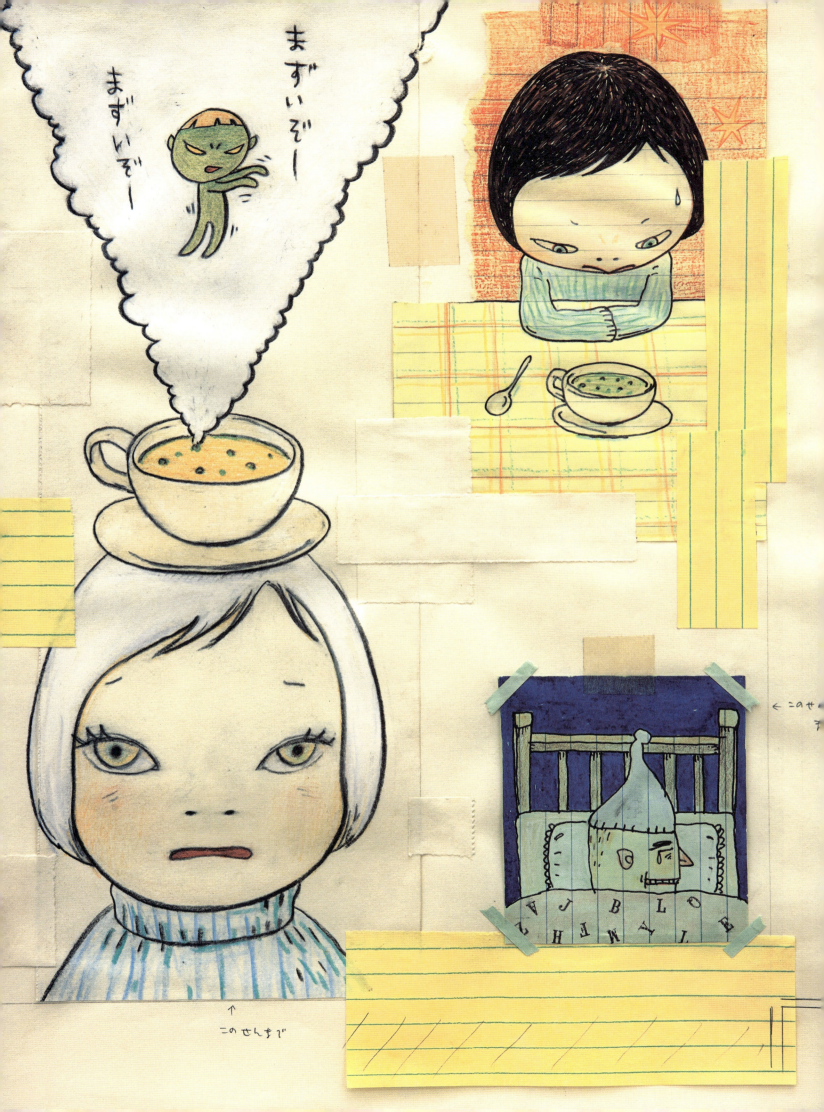

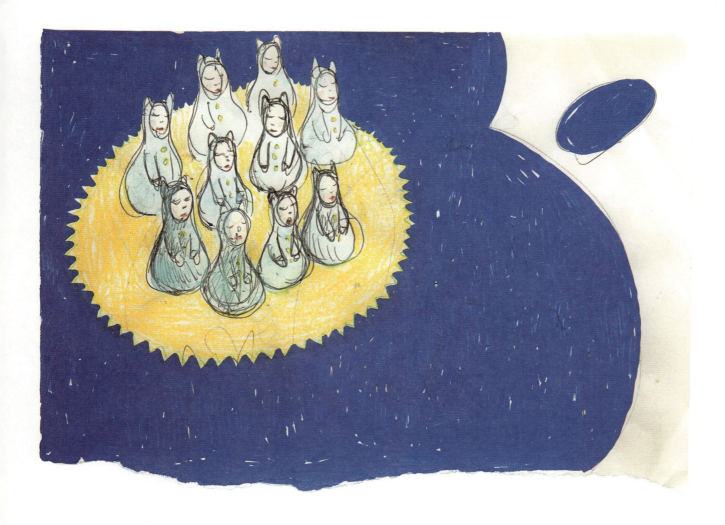

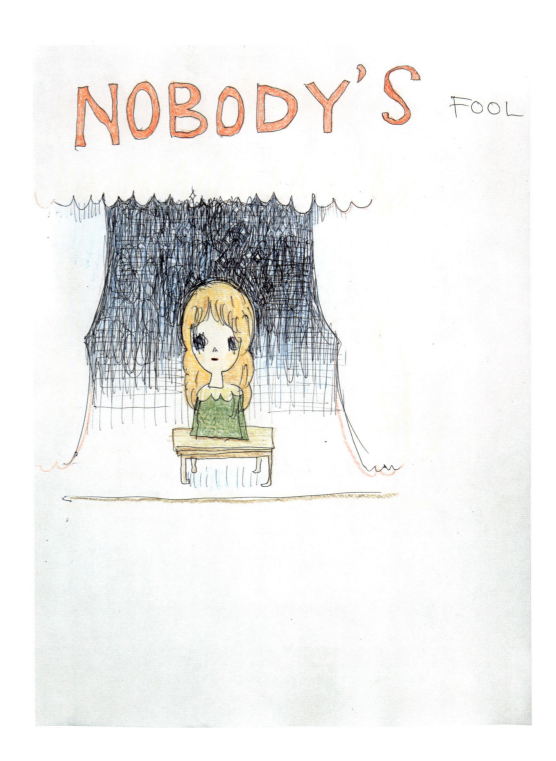

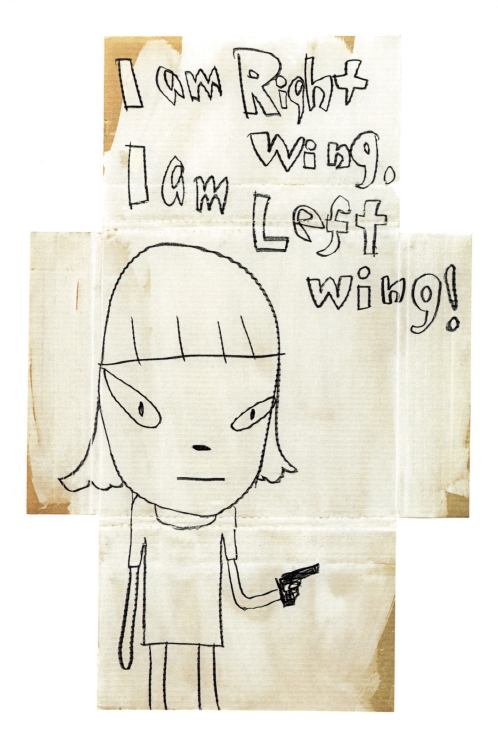

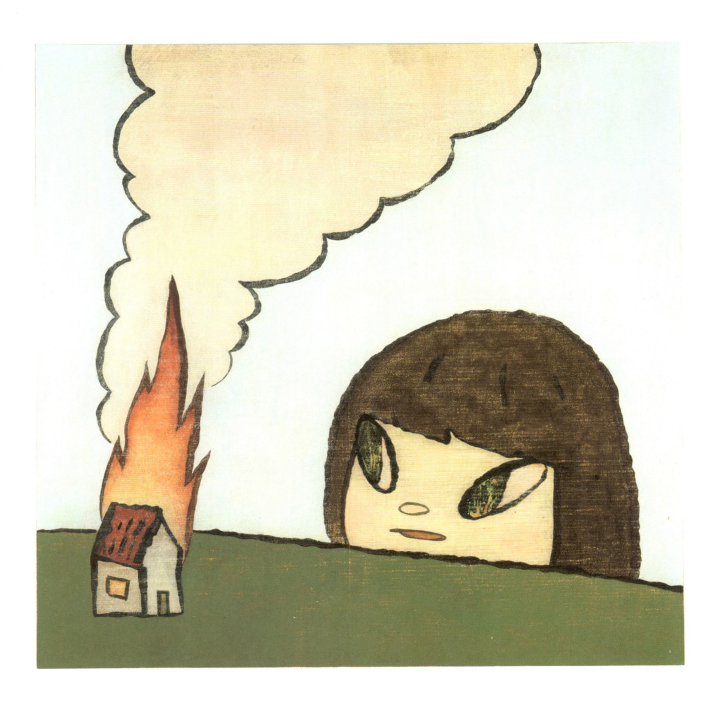

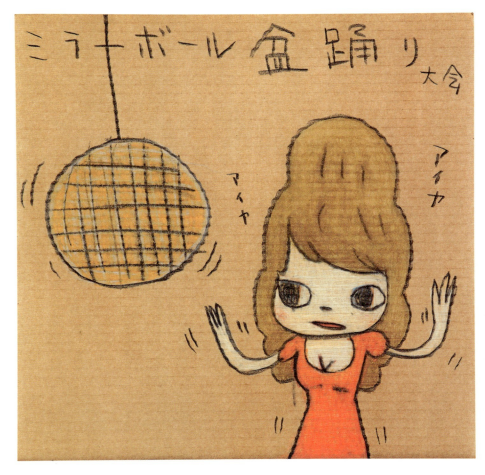

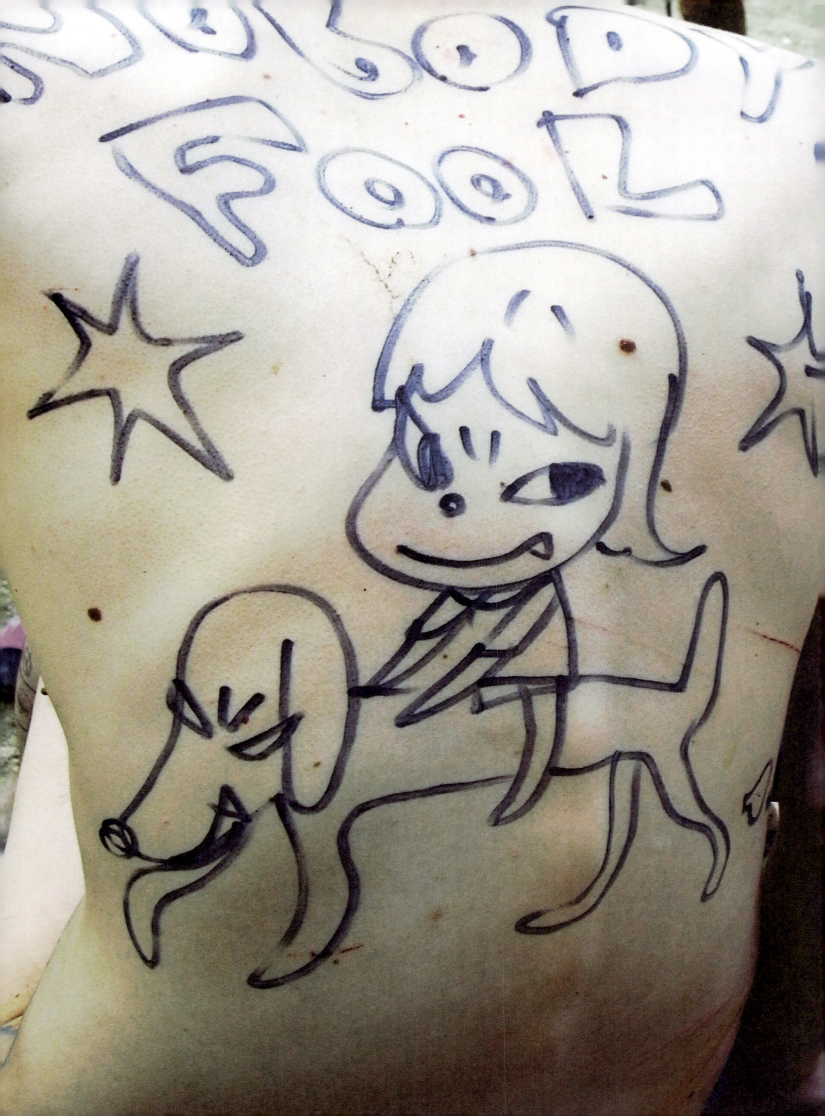

XII

行踪不明

无题，2010
不要忘记。，2012
噪声，2010
无题，2010
愤怒的年轻女孩，2013
E.S.P，2010
痛苦的天使，2012
不不不，2019
我说不出为什么眼泪马上就要从我的眼里落下，1988
为"冷酷/不幸"而画，1999
渐入佳境，2012
无题，2004
森林之子/奶油般的雪，2016
草裙舞，1998
行踪不明，1999
无害的猫咪，1994
空想家，2003
生命之泉，2001/2014

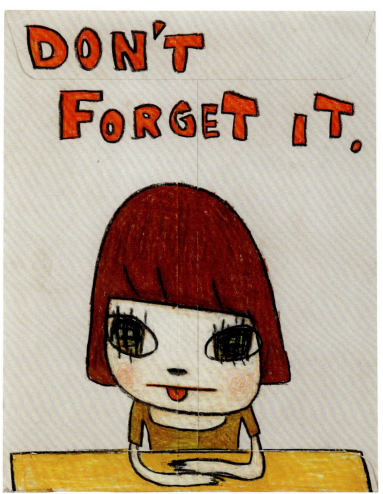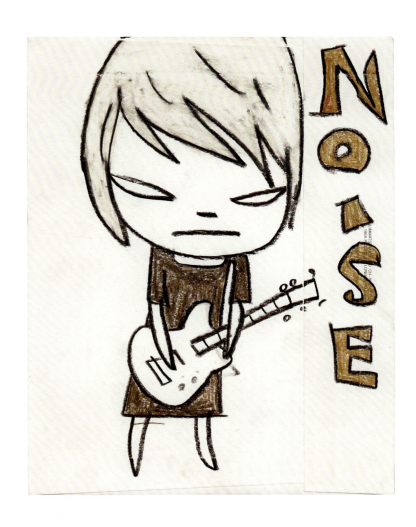

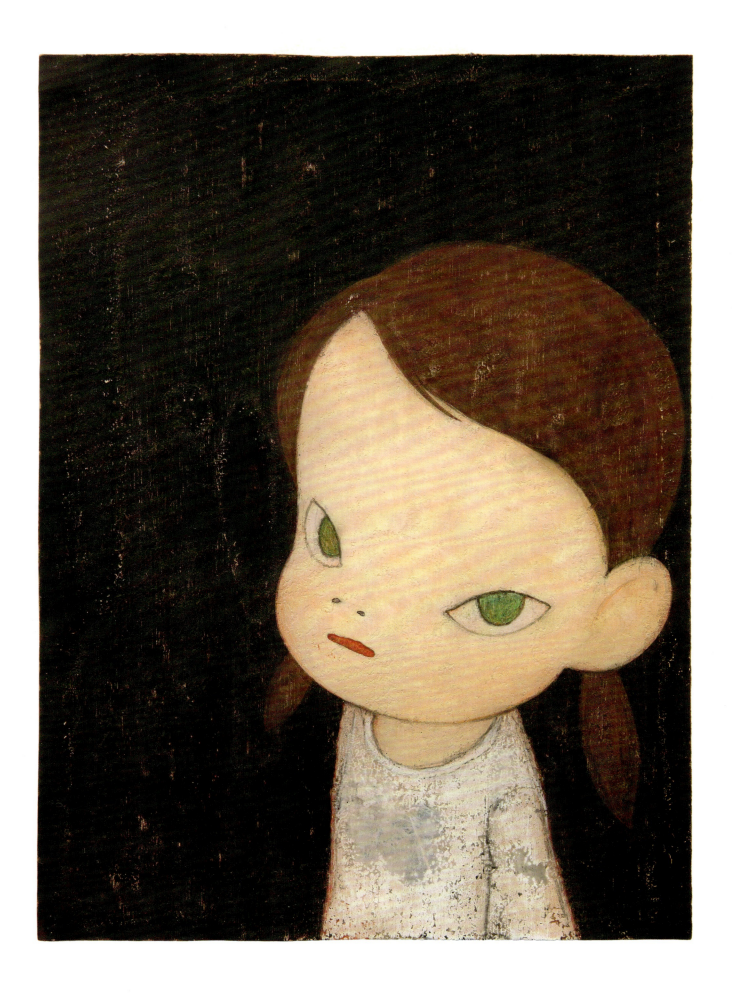

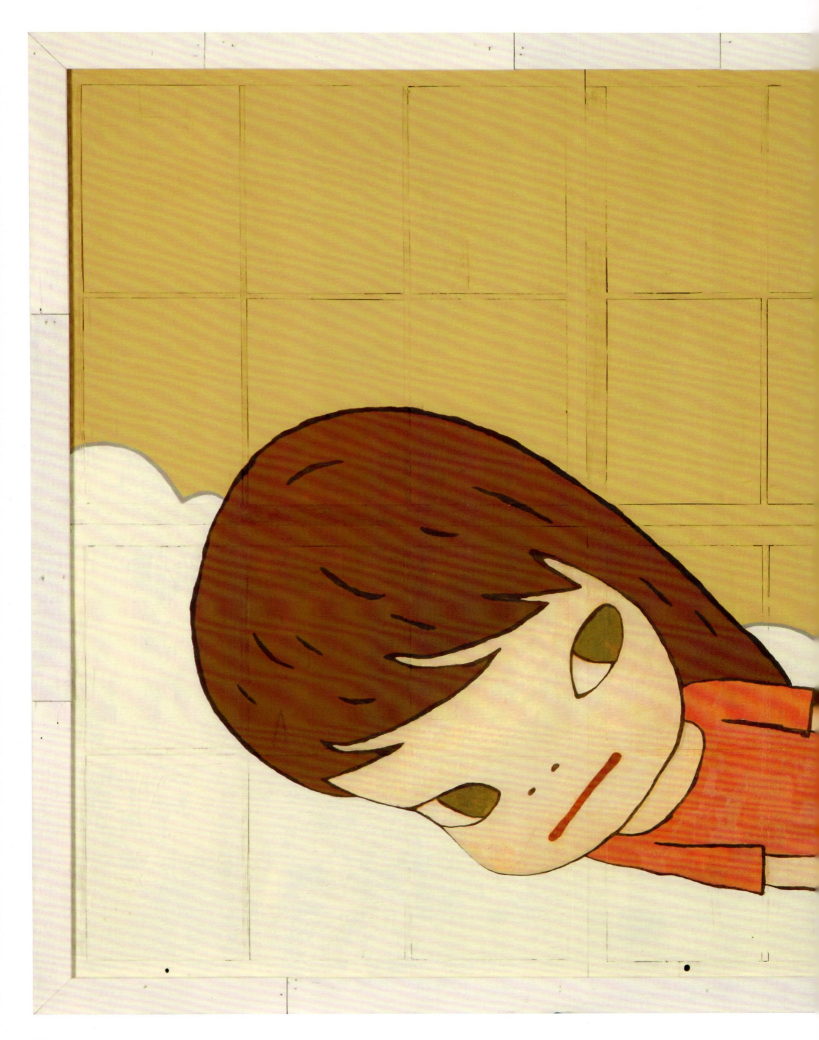

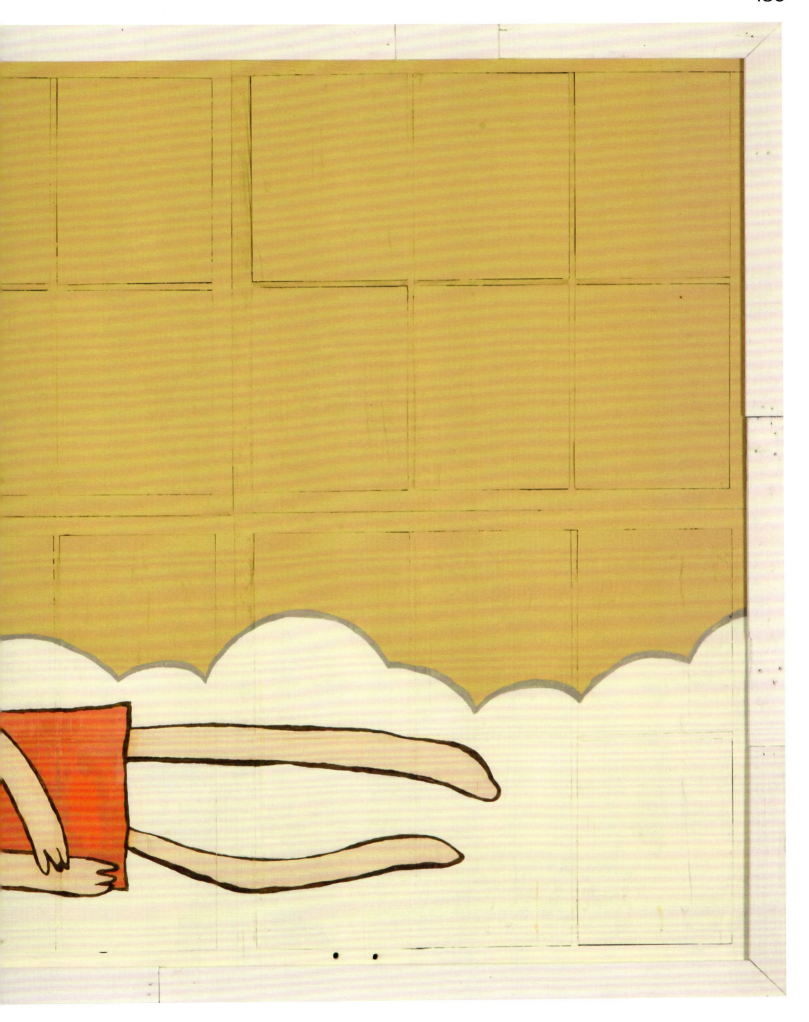

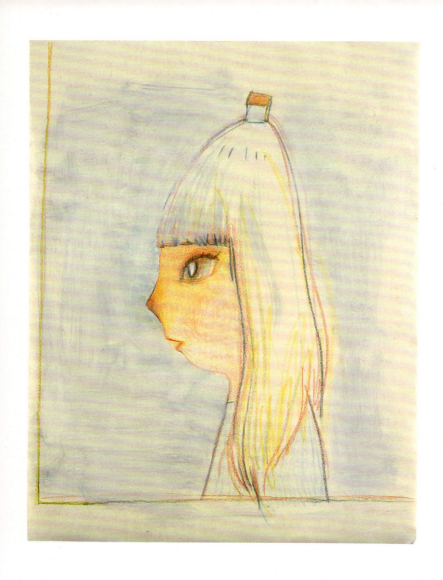

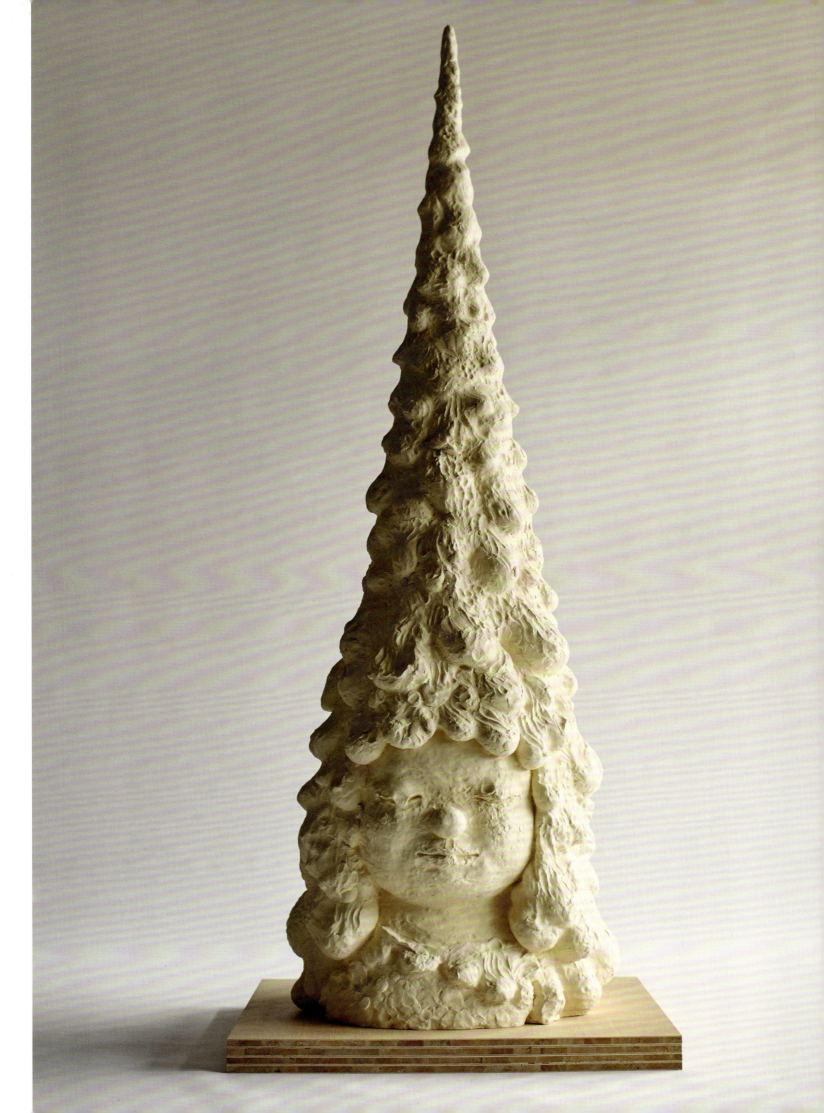

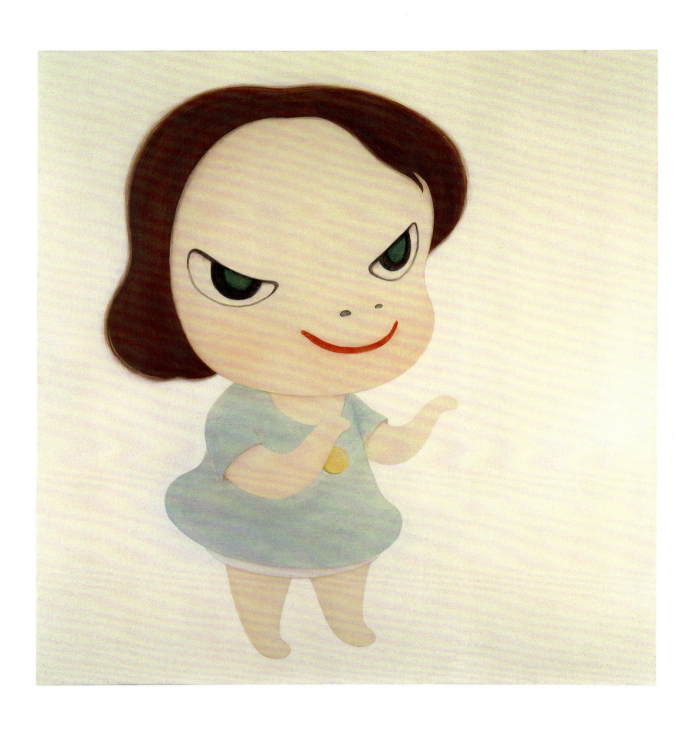

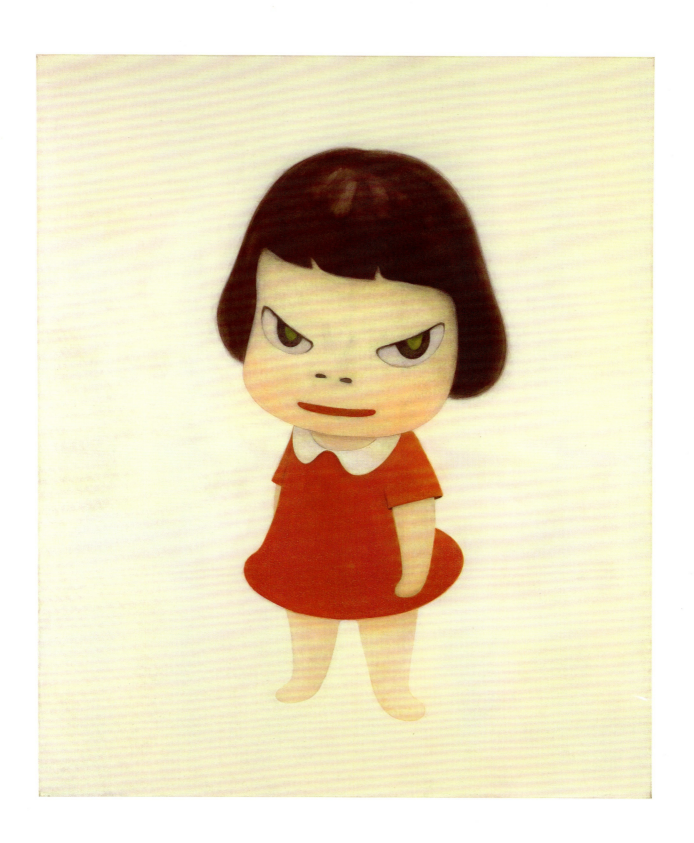

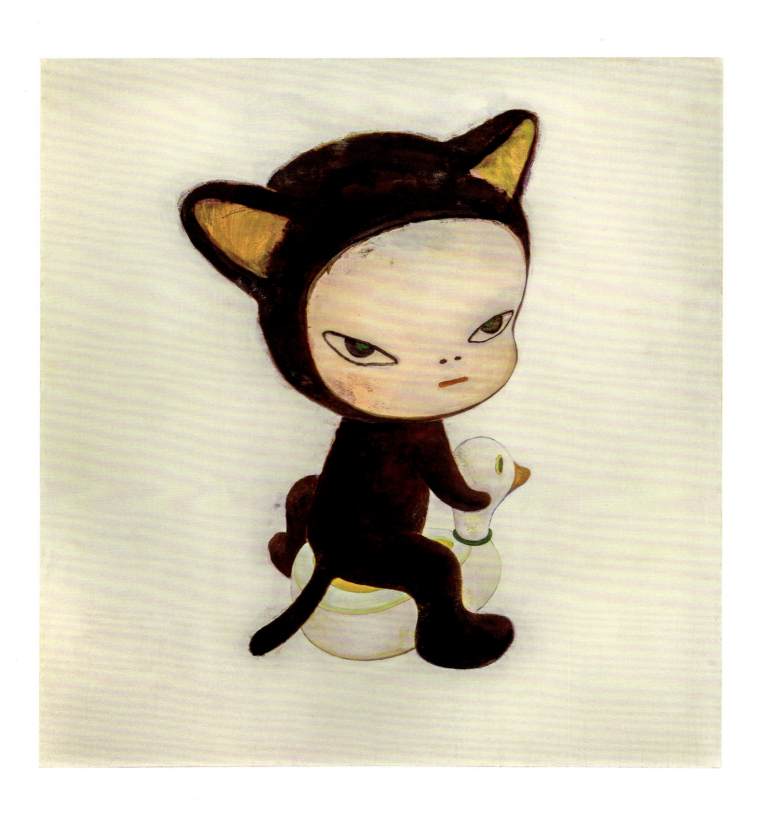

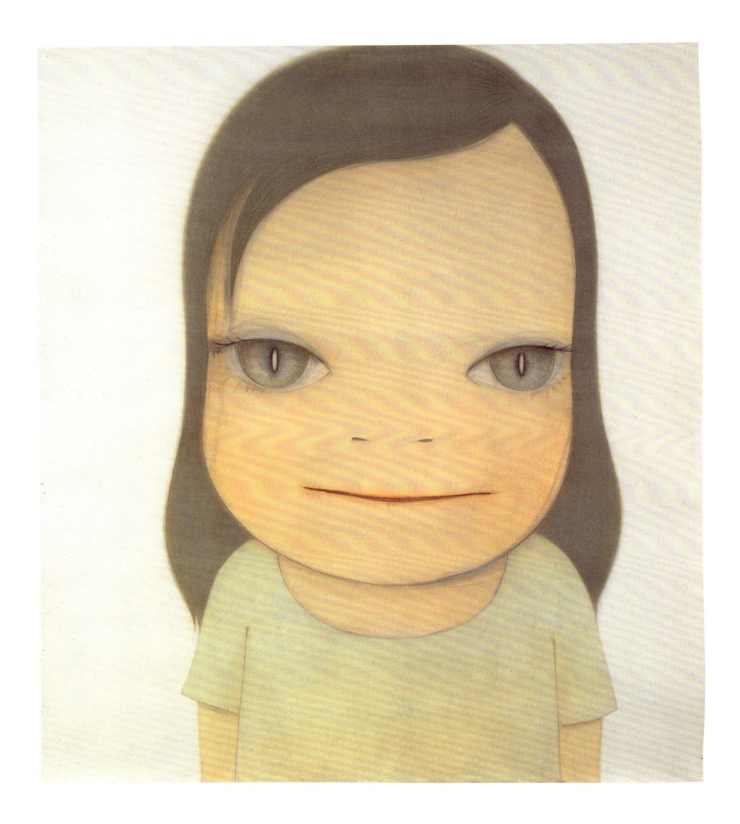

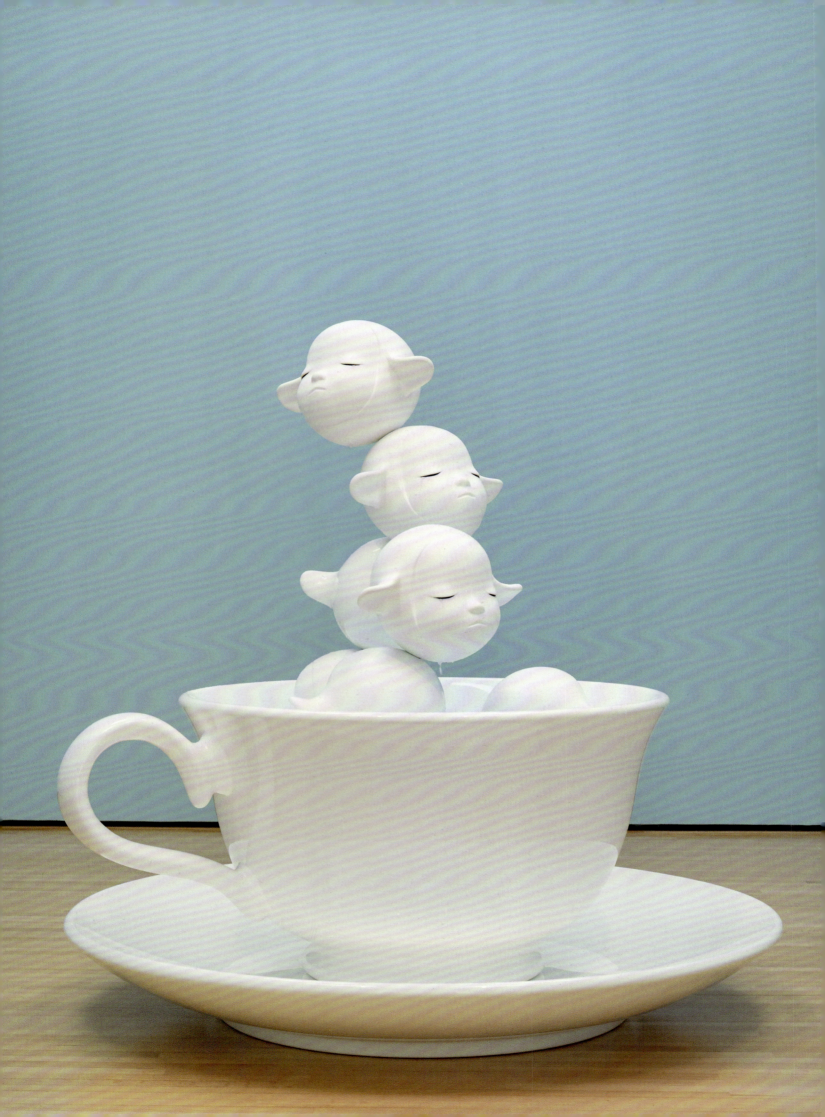

XIII

你真的想永远嬉皮吗？

无题，2004
无题，2003
无题，2005
无题，2005
无题，2005
无题，2004
你真的想永远嬉皮吗？，2006
我想长眠。把我放在坟墓里。，2006
无题，2006
无题，2006
无题，2005
梦中时间，2011
无题，2007
无题，2008
失眠夜，老师的梦，1989
无题，1988
无题，2002
无题，2002
无题，2002

Do you remember lyin' in bed
with the covers pulled up over you
Radio playin' so no one to see

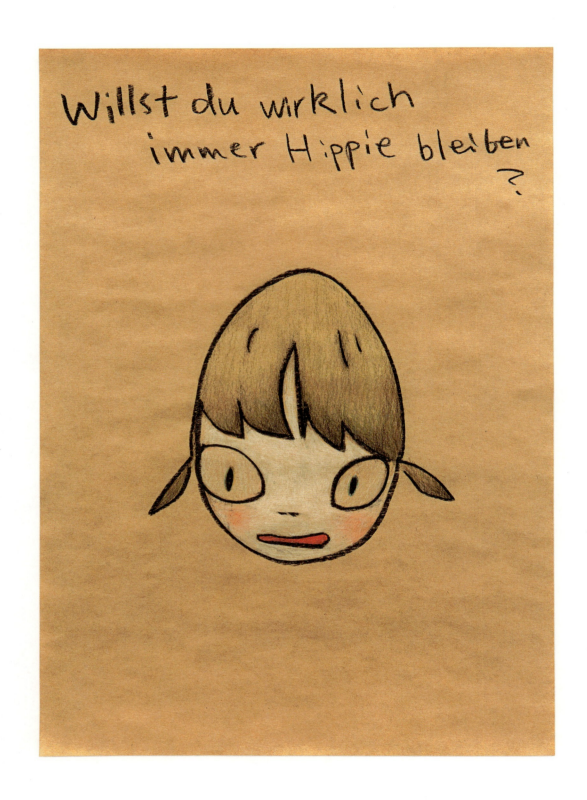

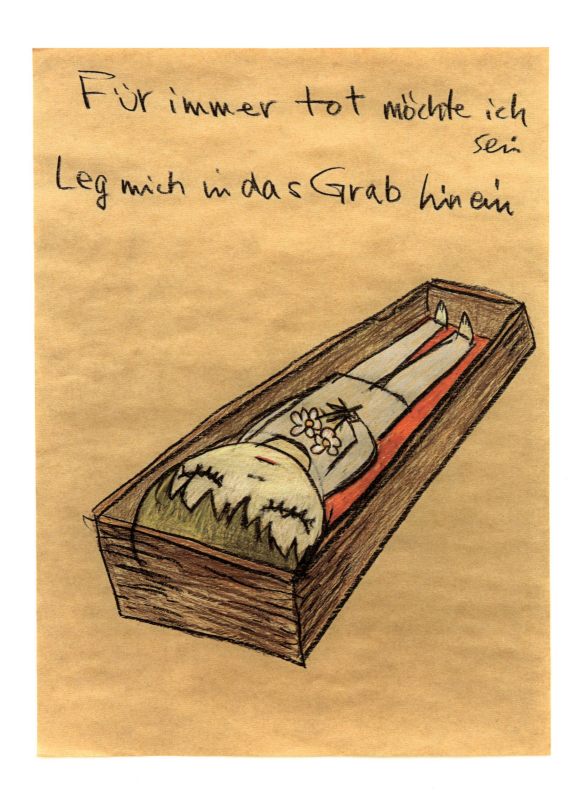

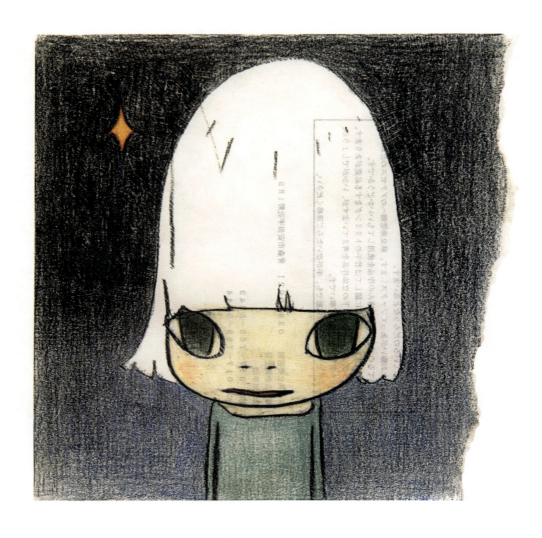

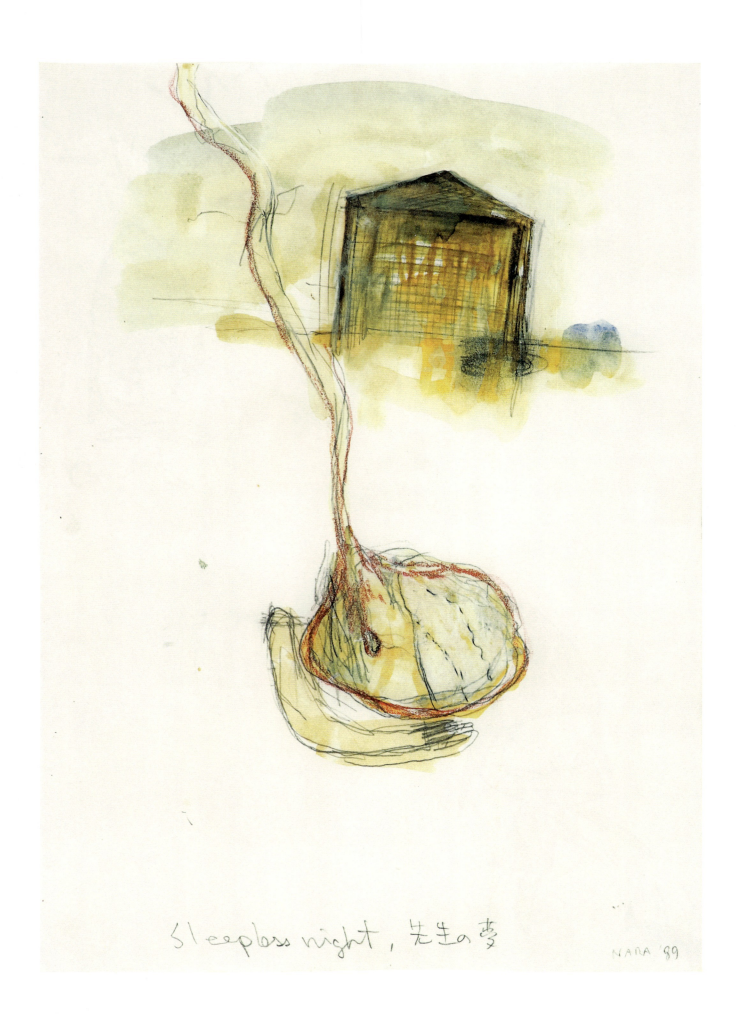

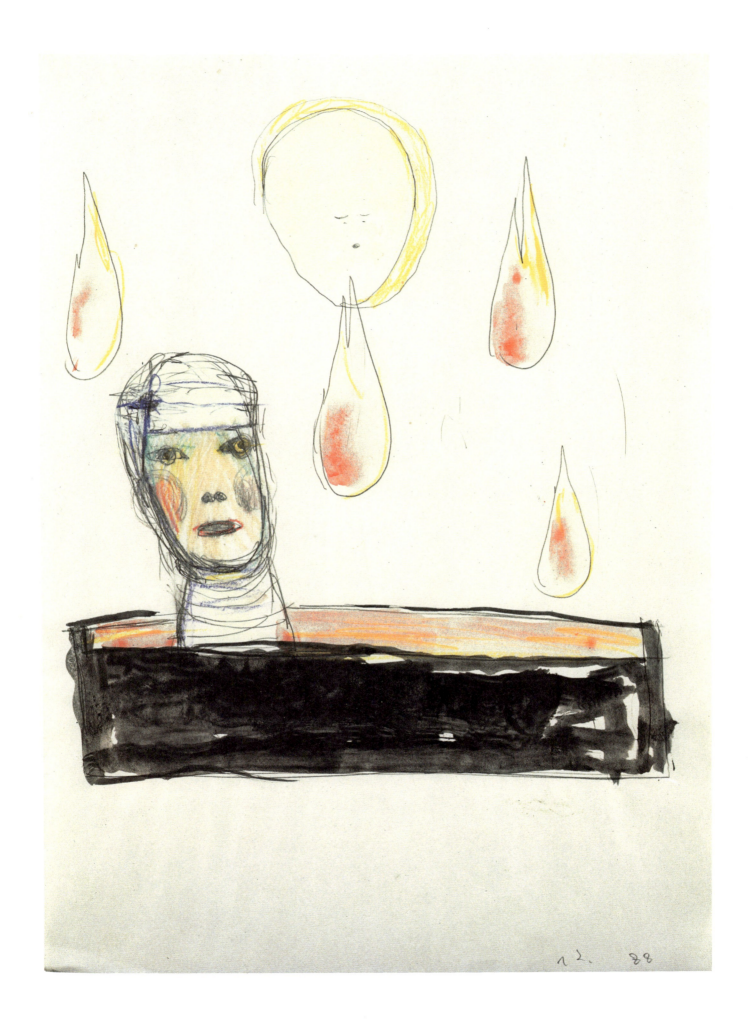

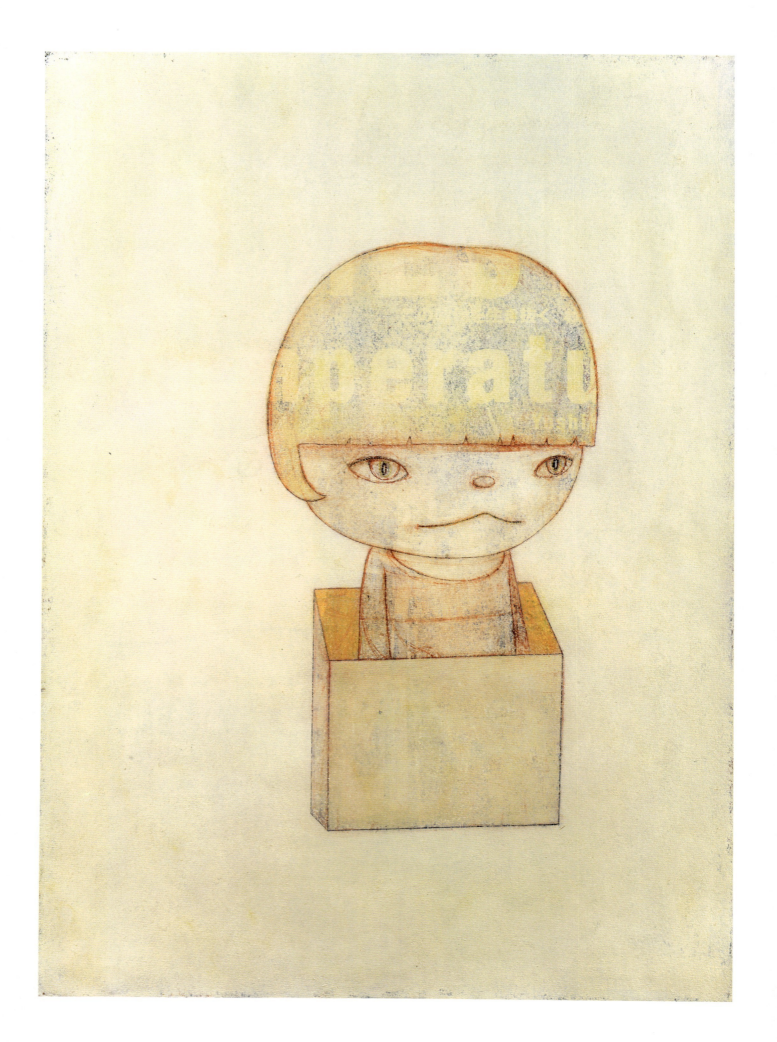

TORKHUM

XIV

上海余德耀美术馆展览现场

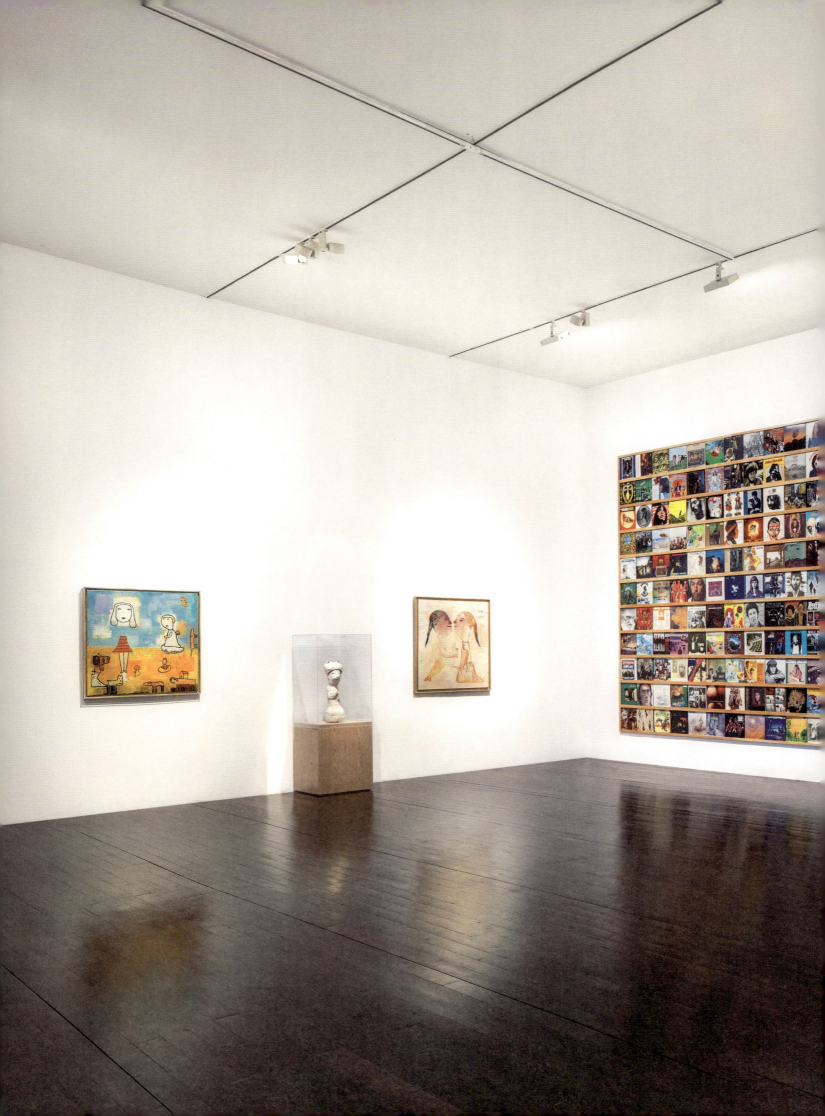

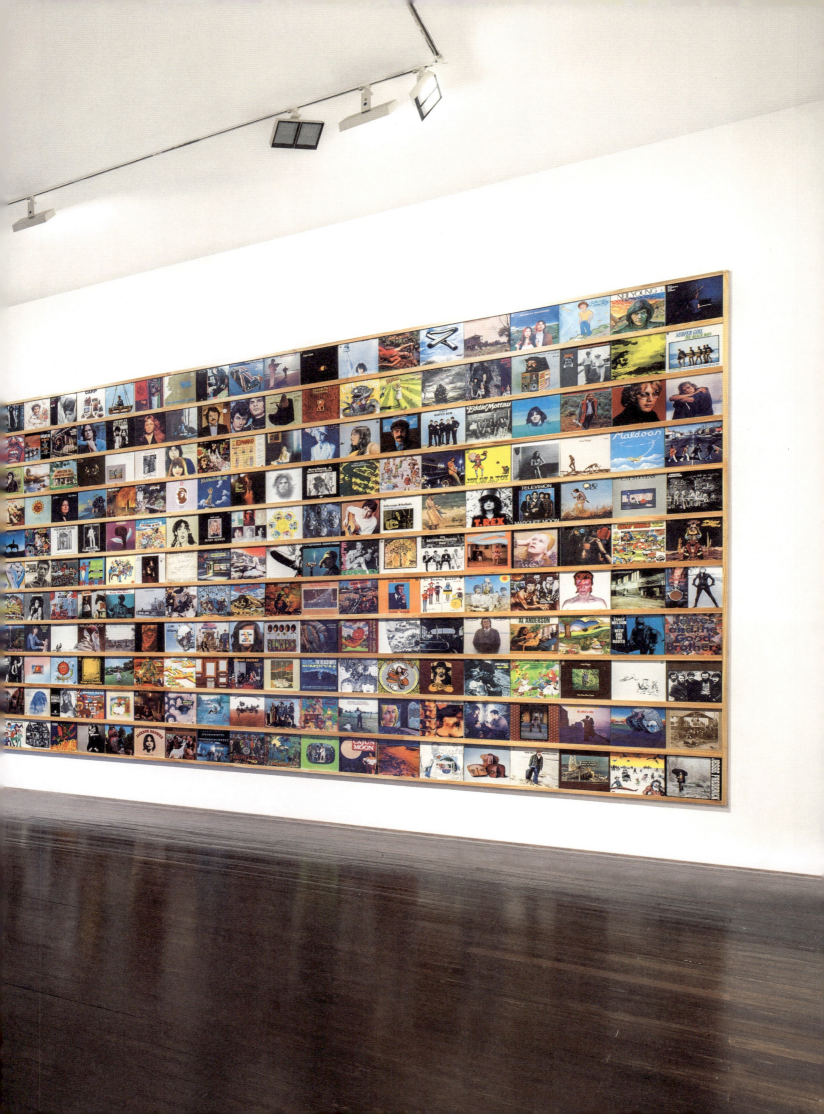

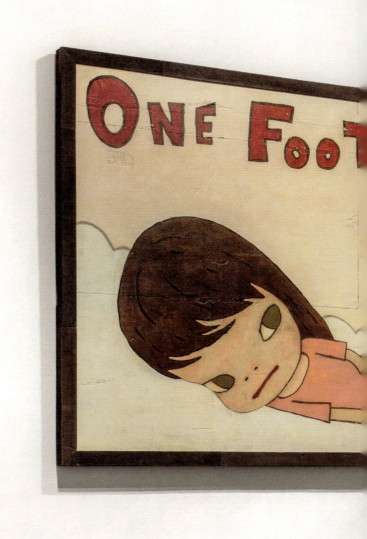

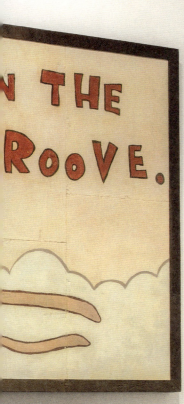

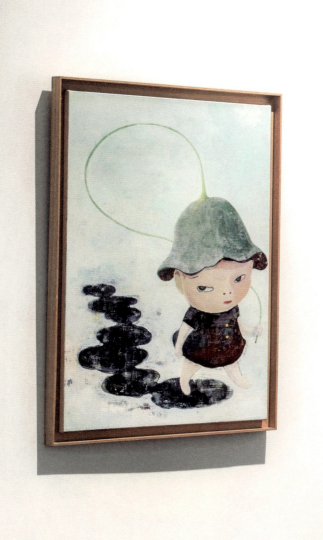

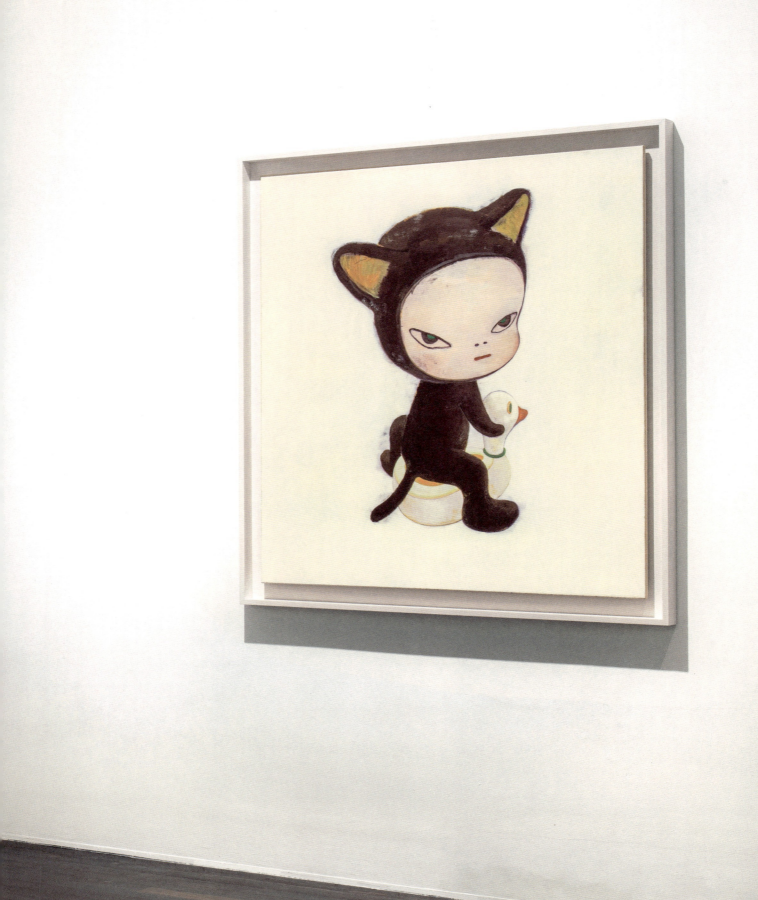

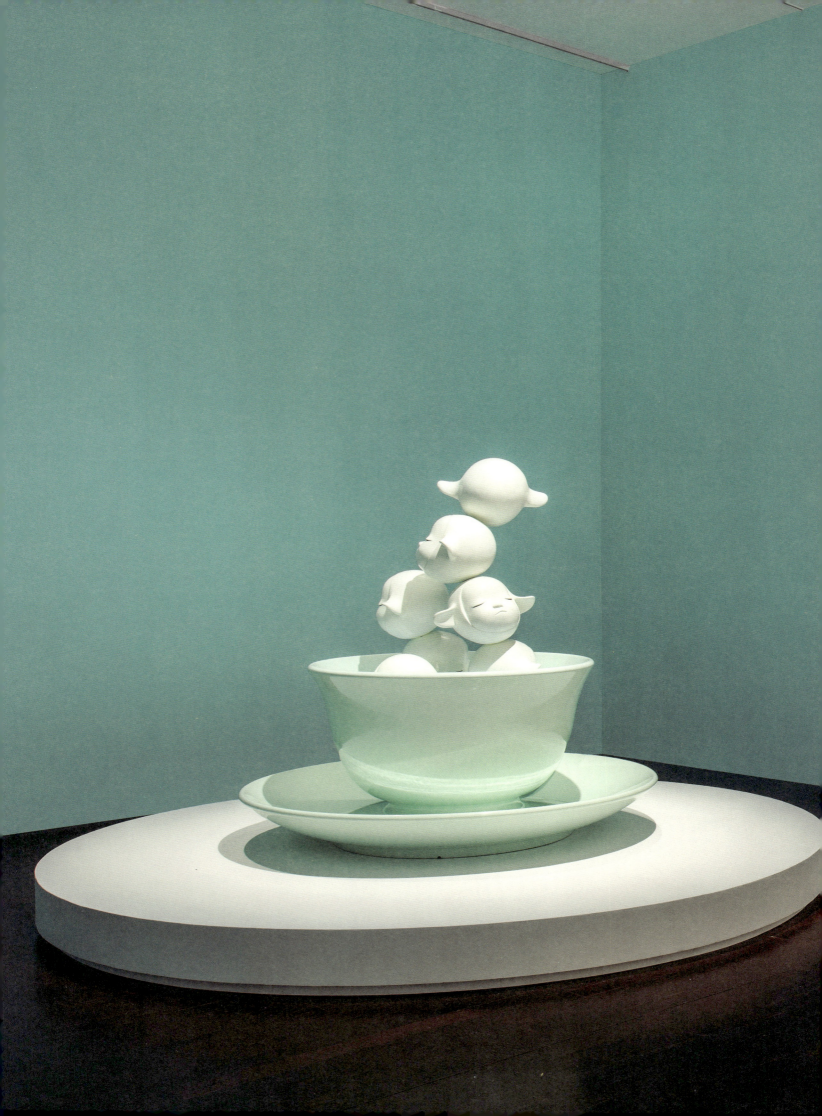

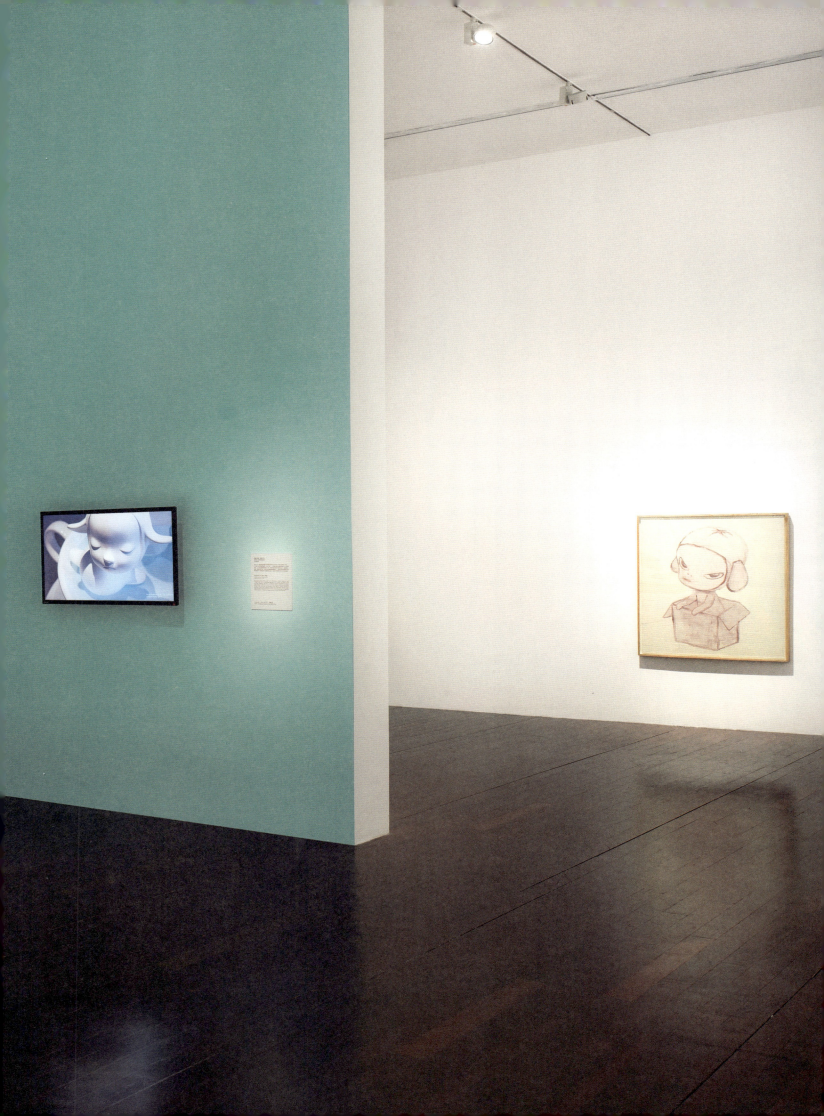

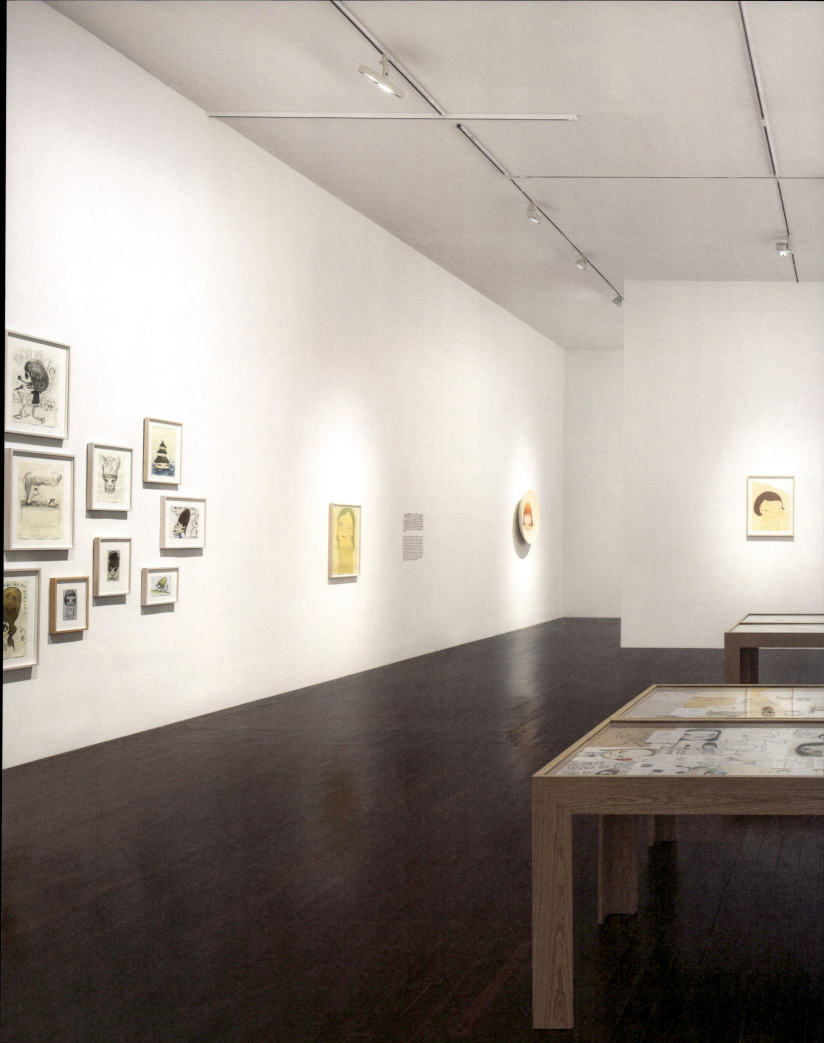

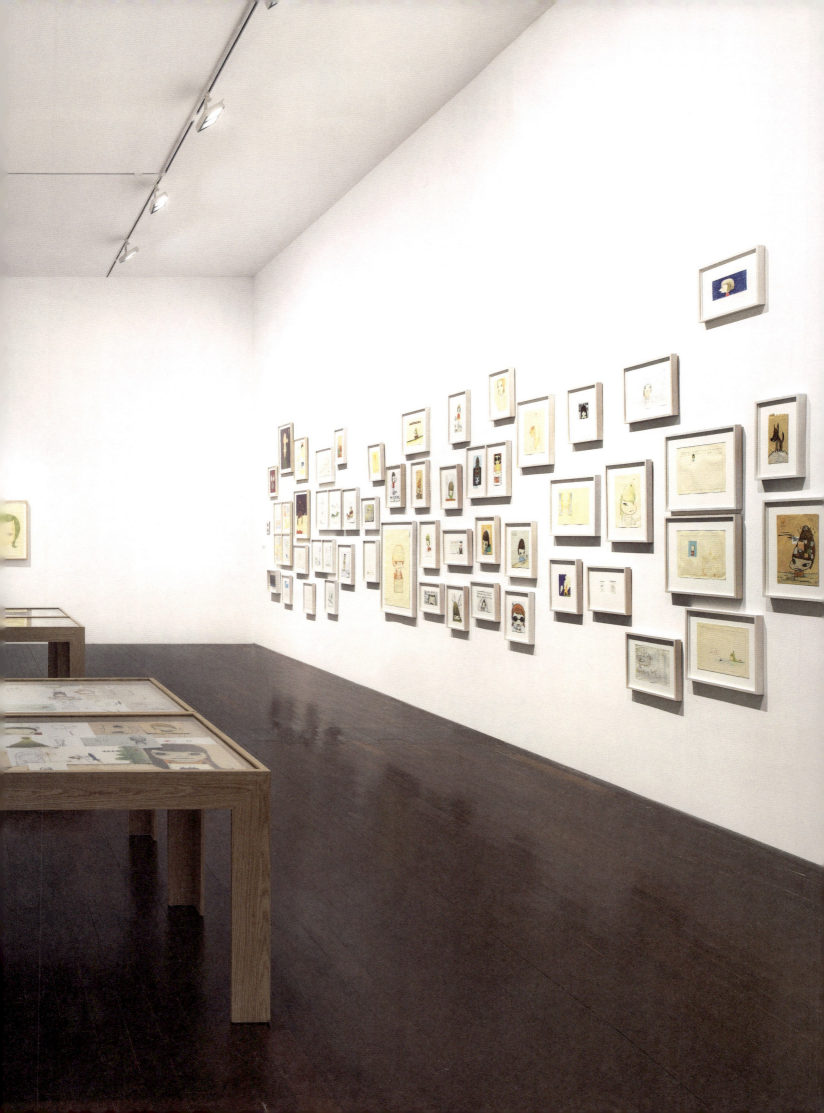

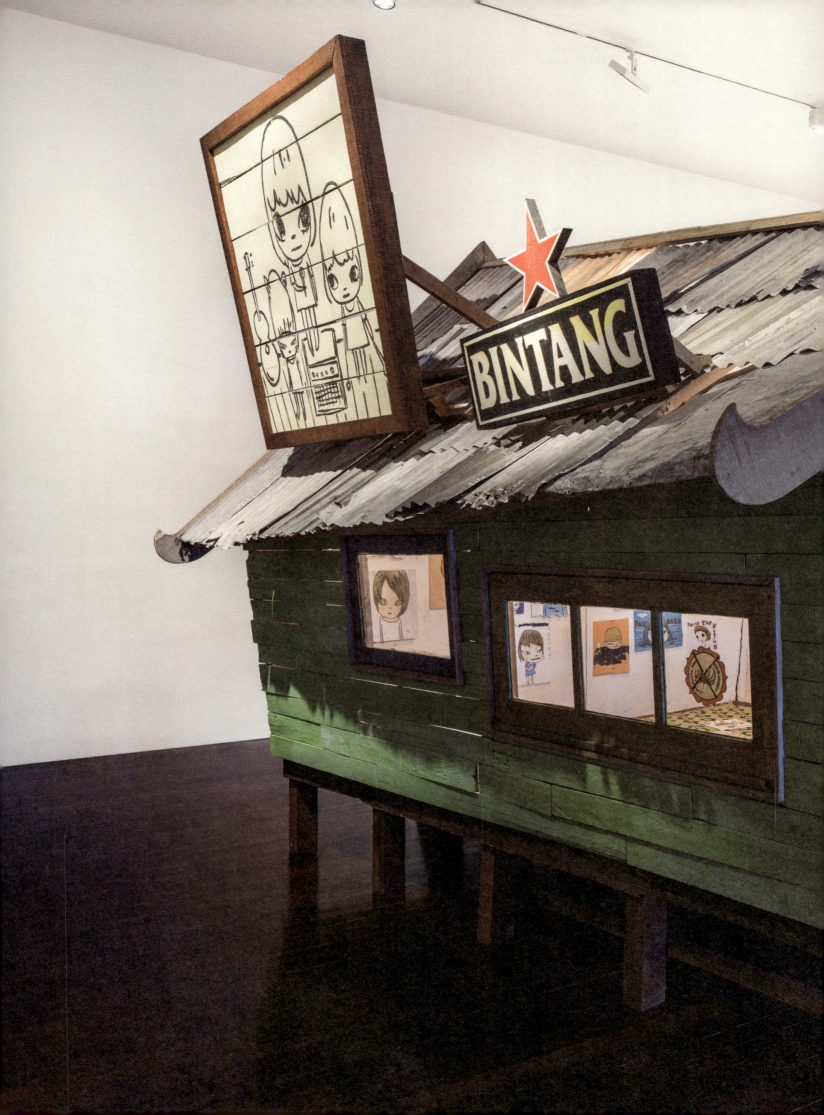

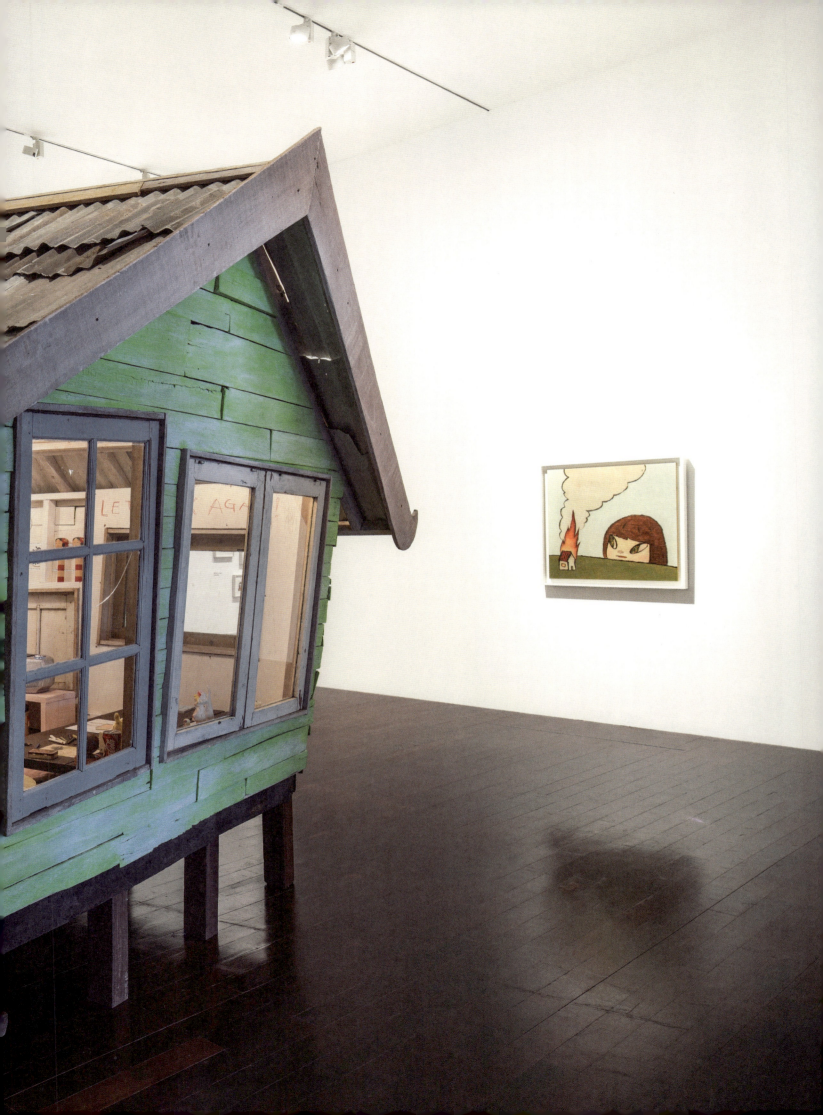

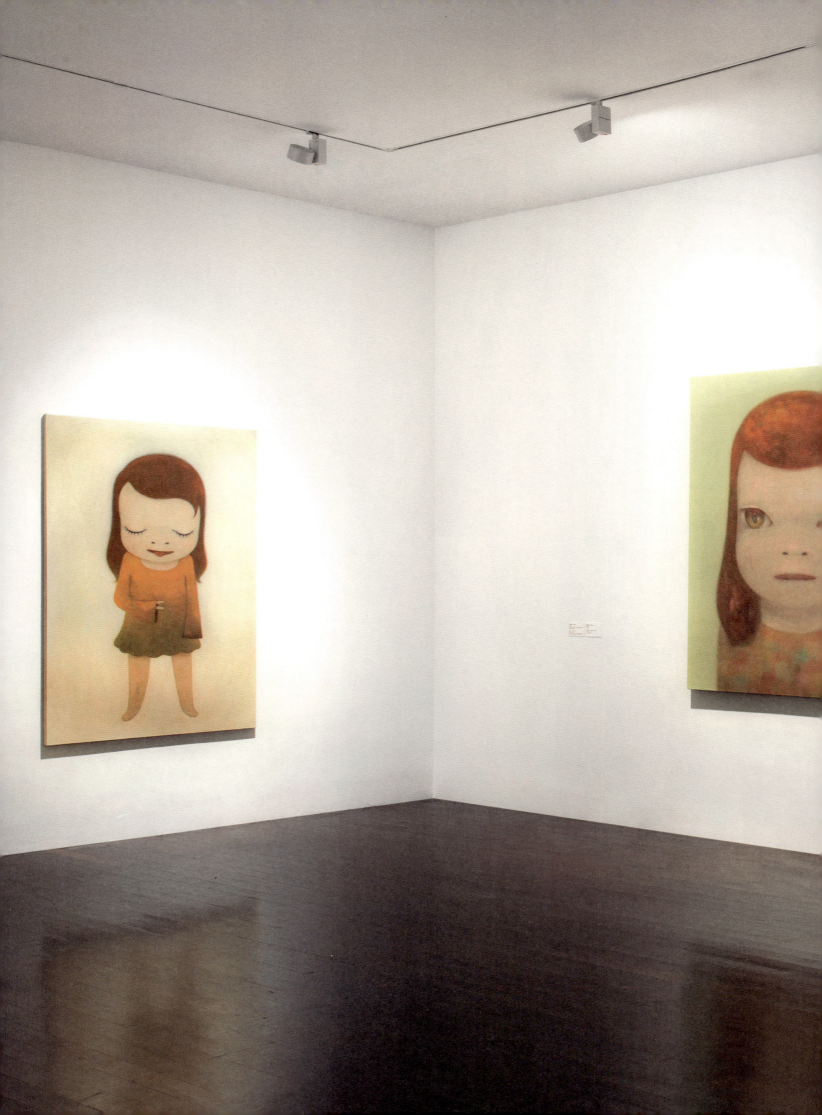

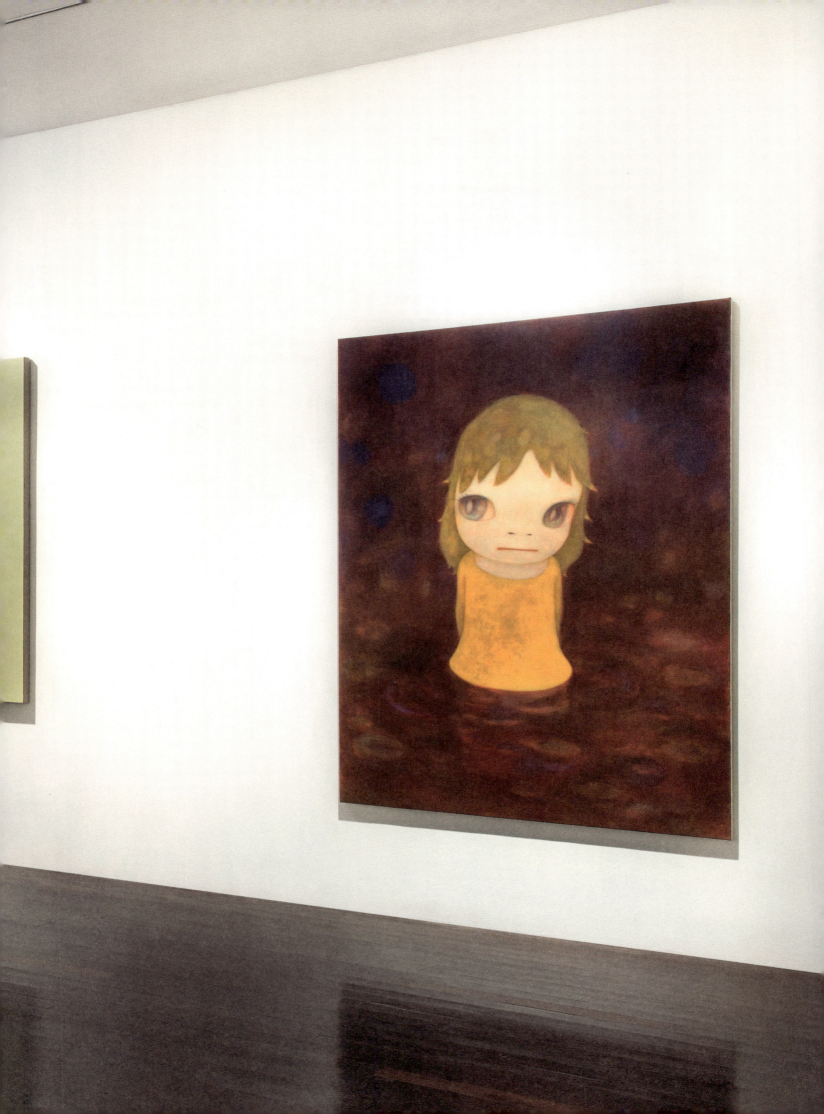

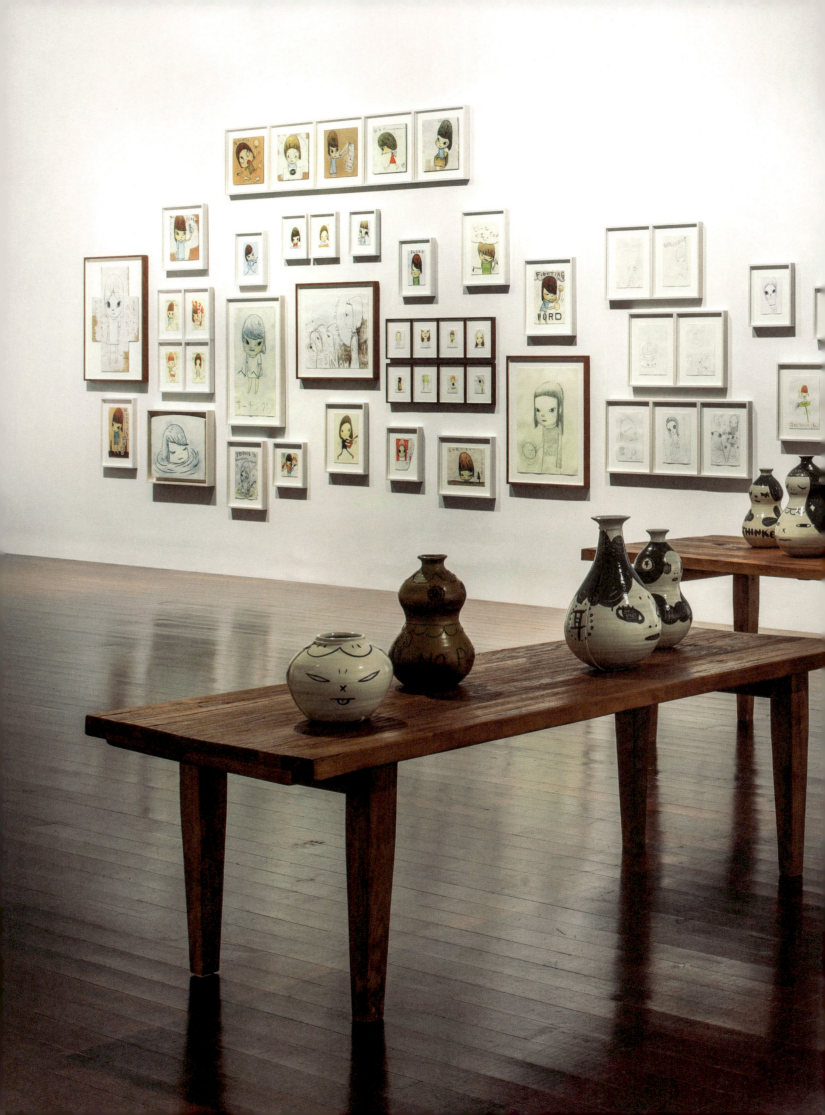

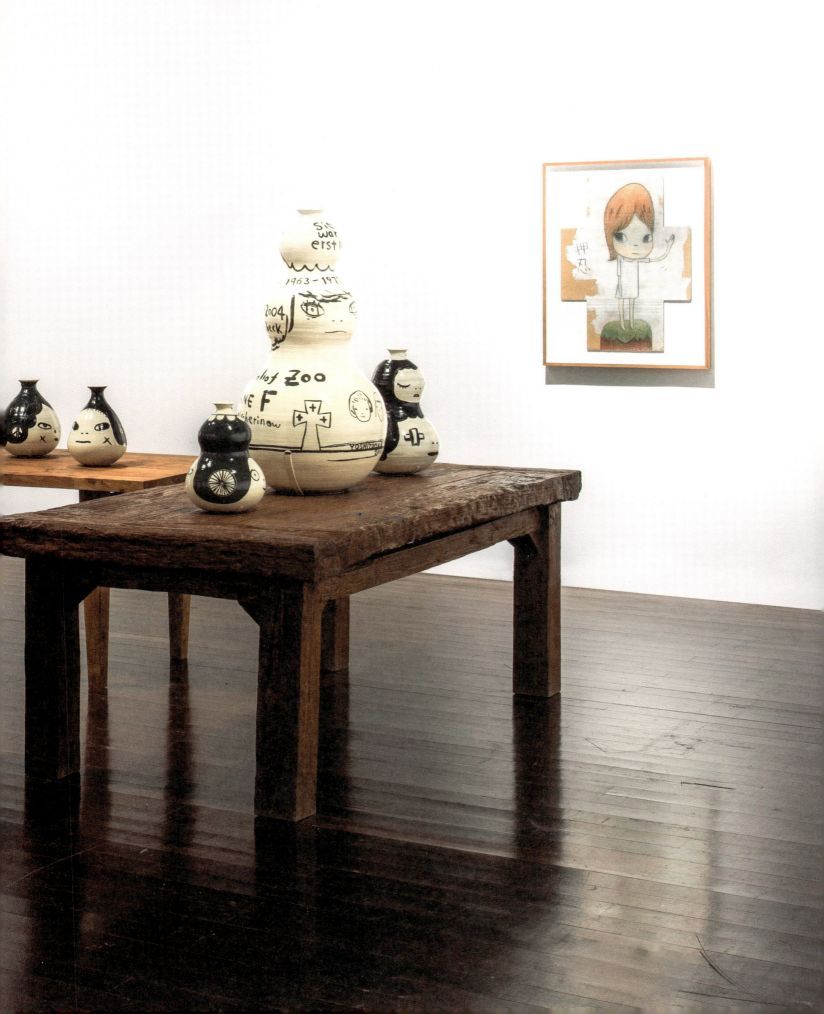

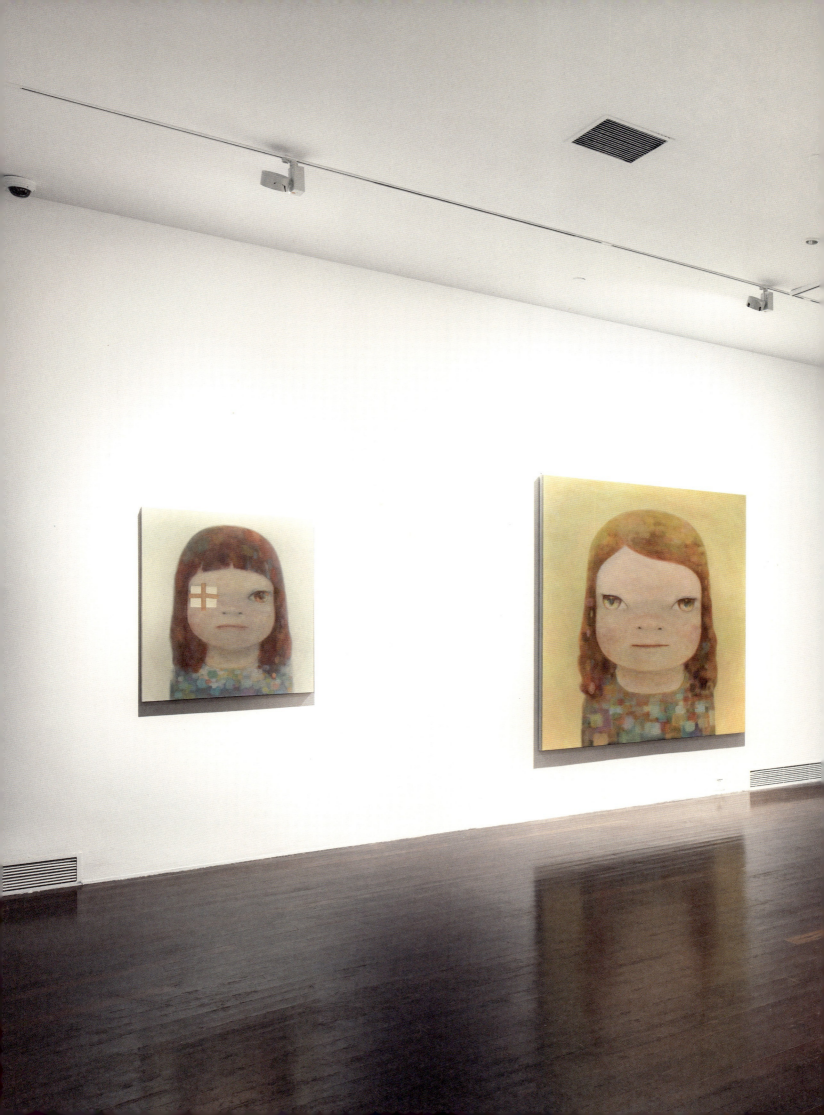

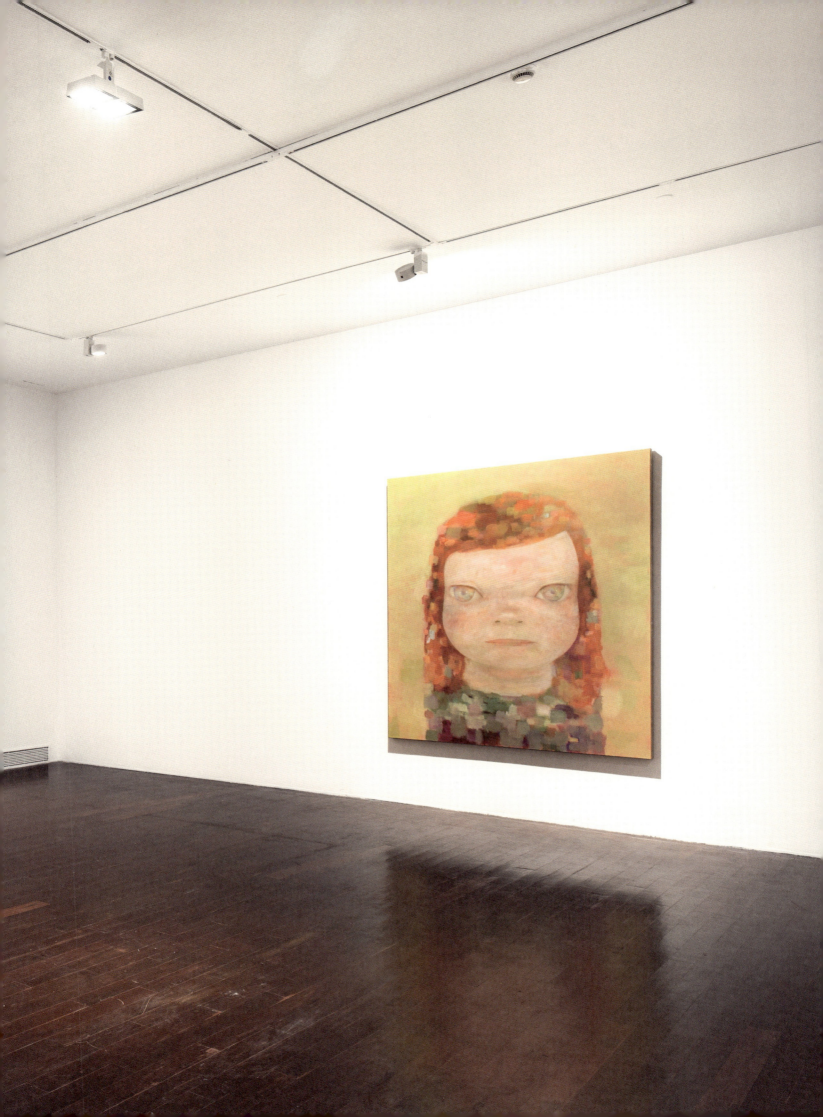

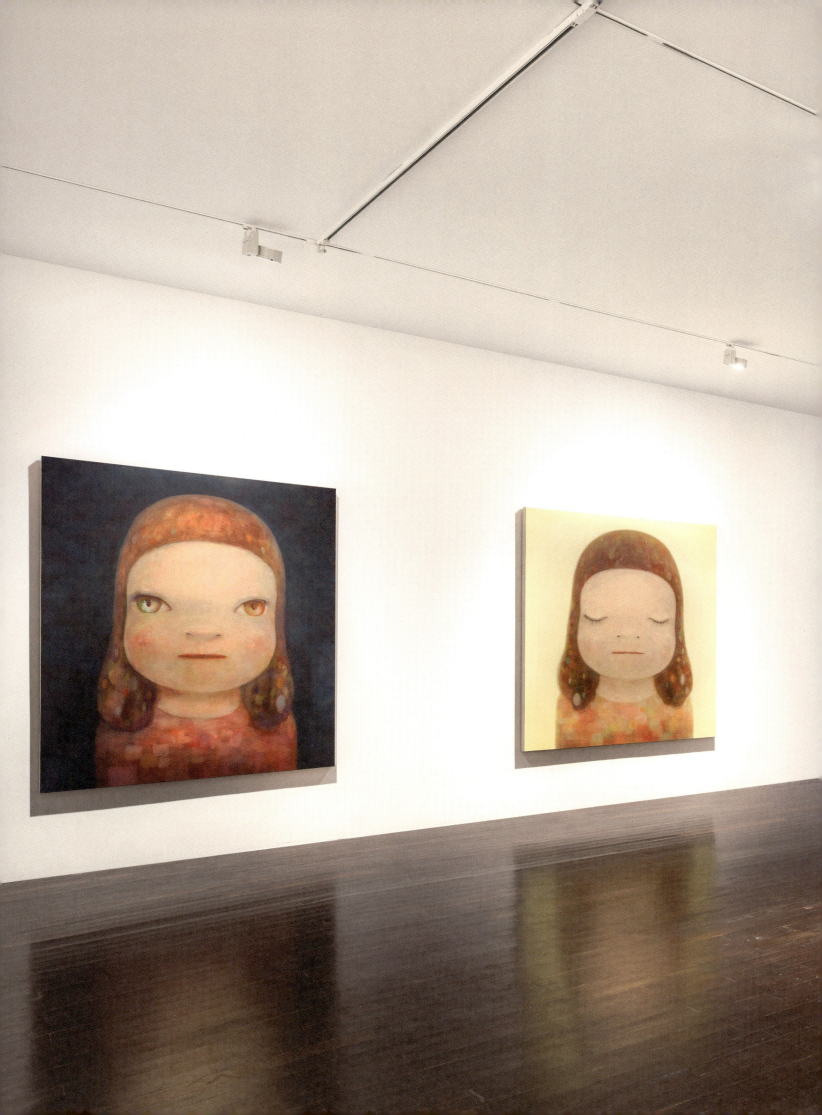

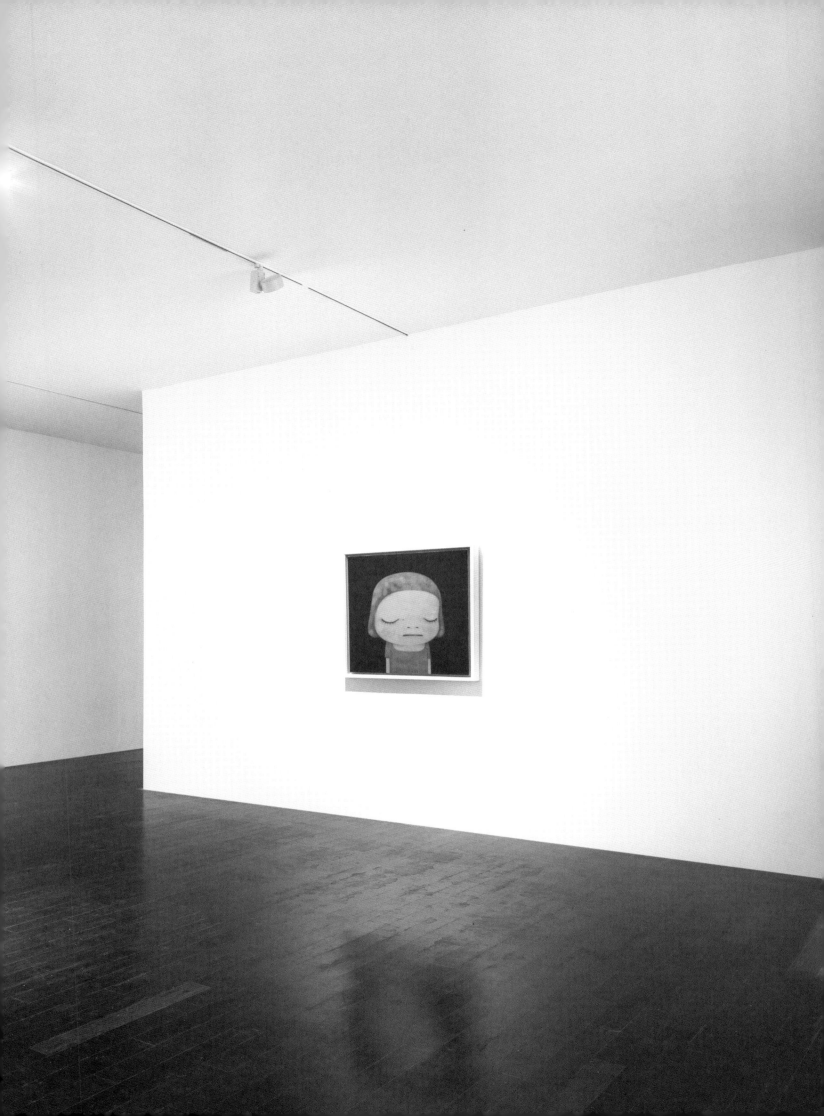

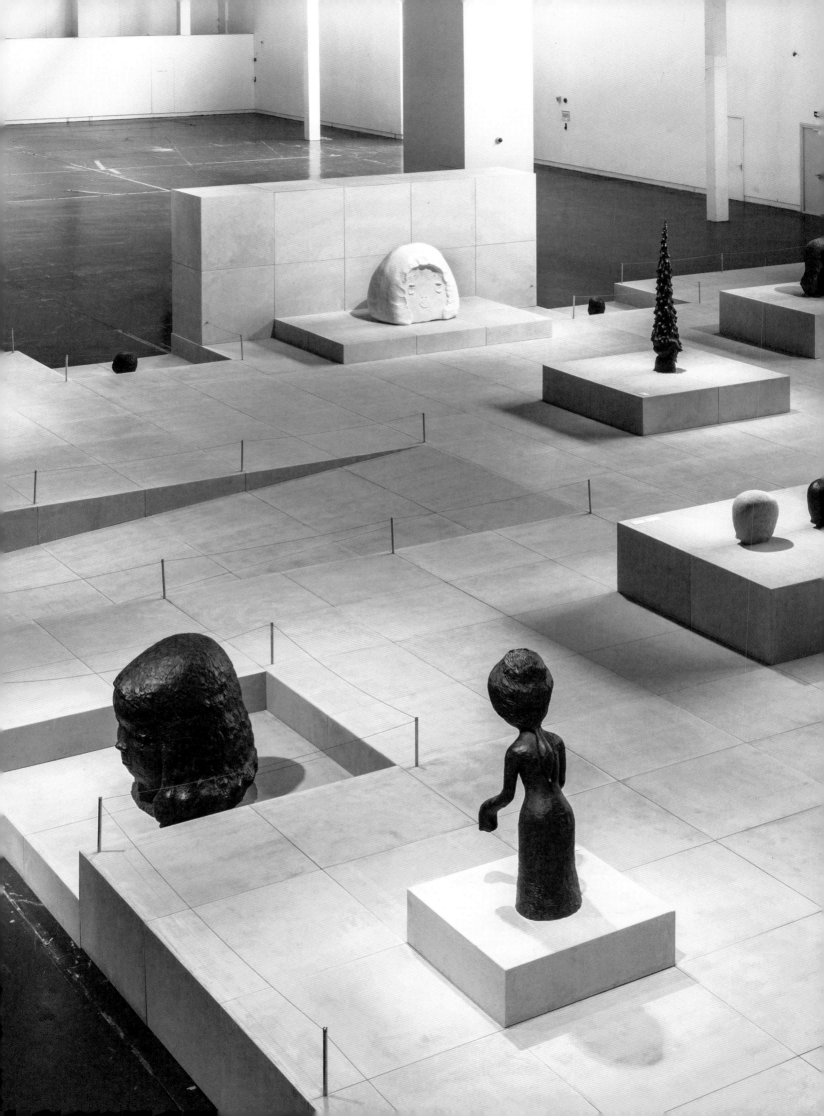

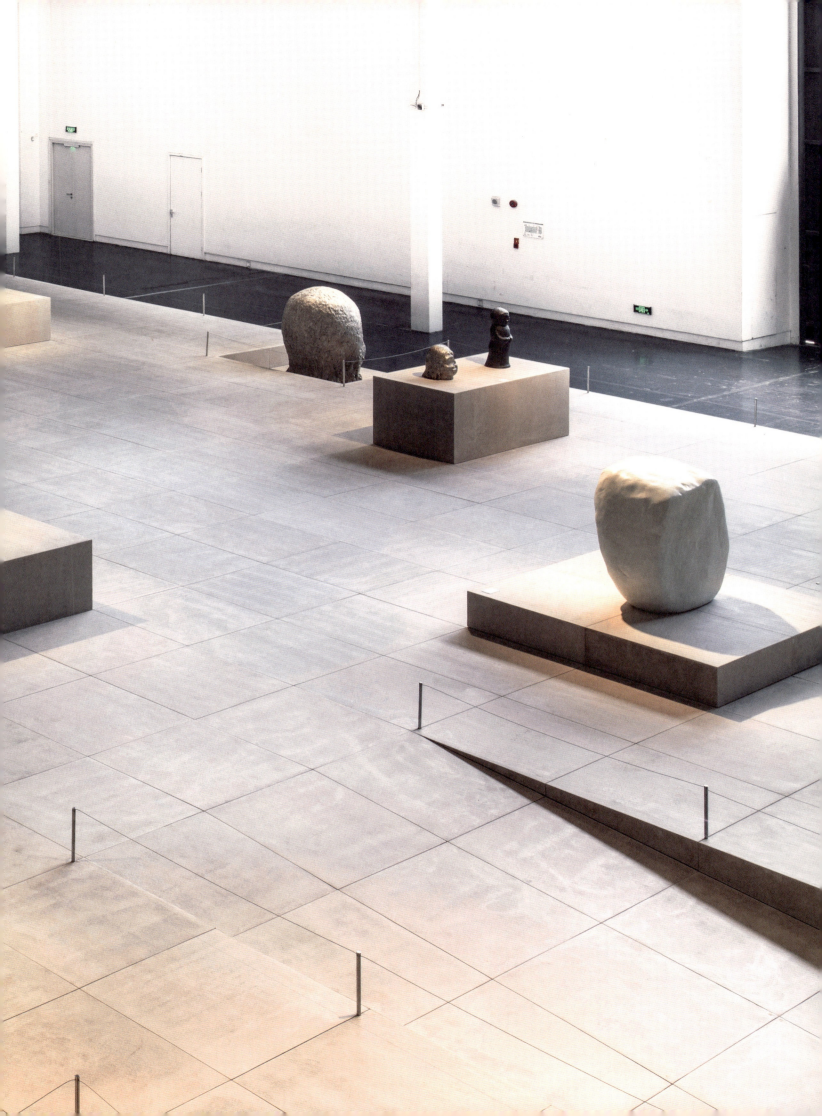

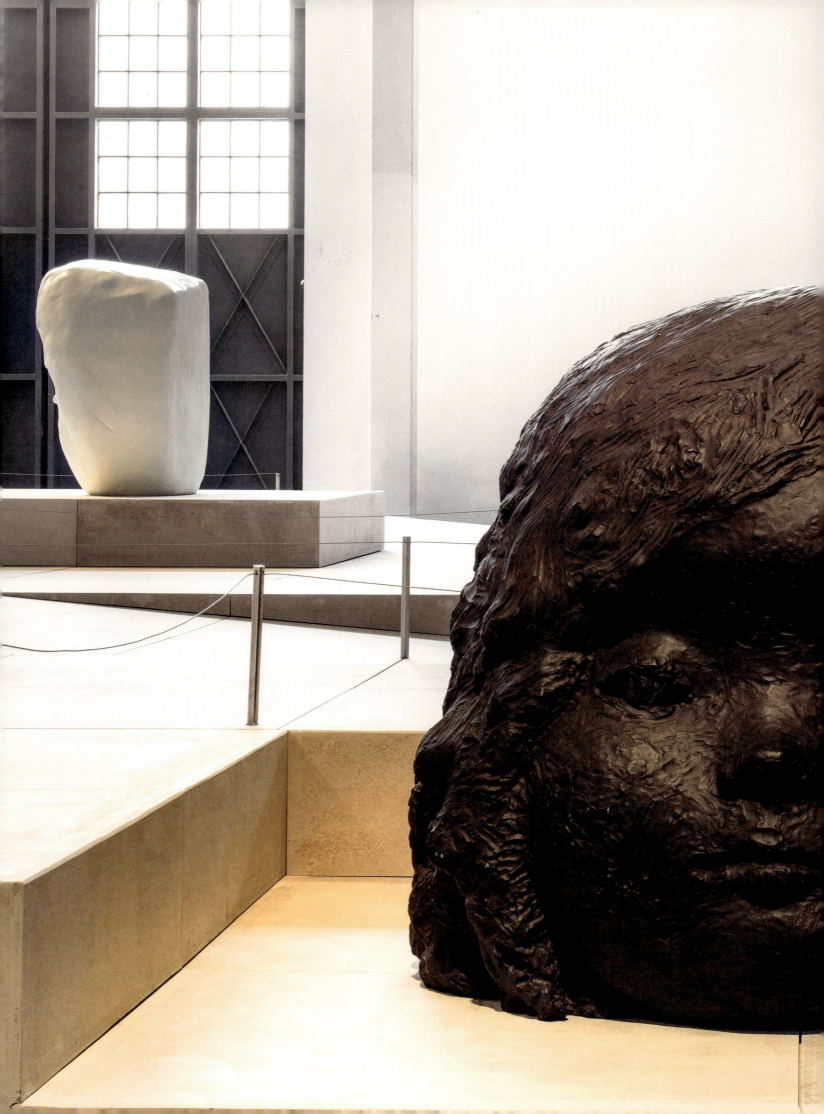

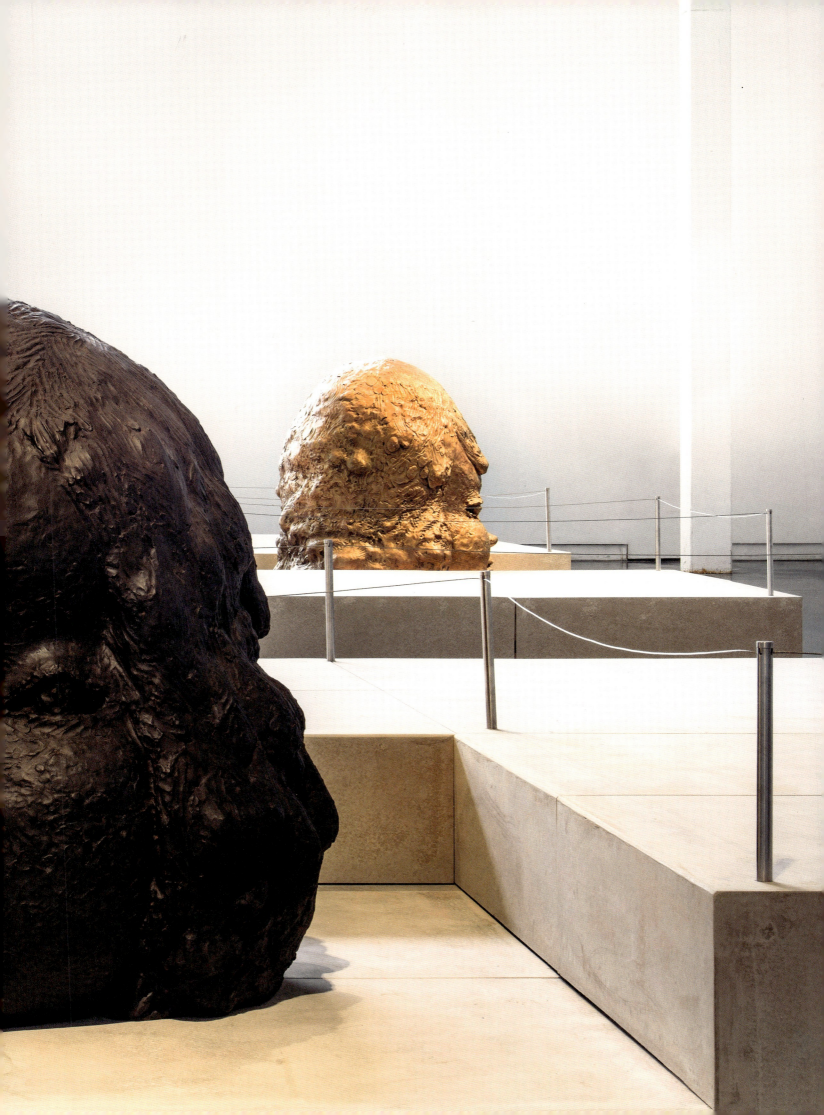

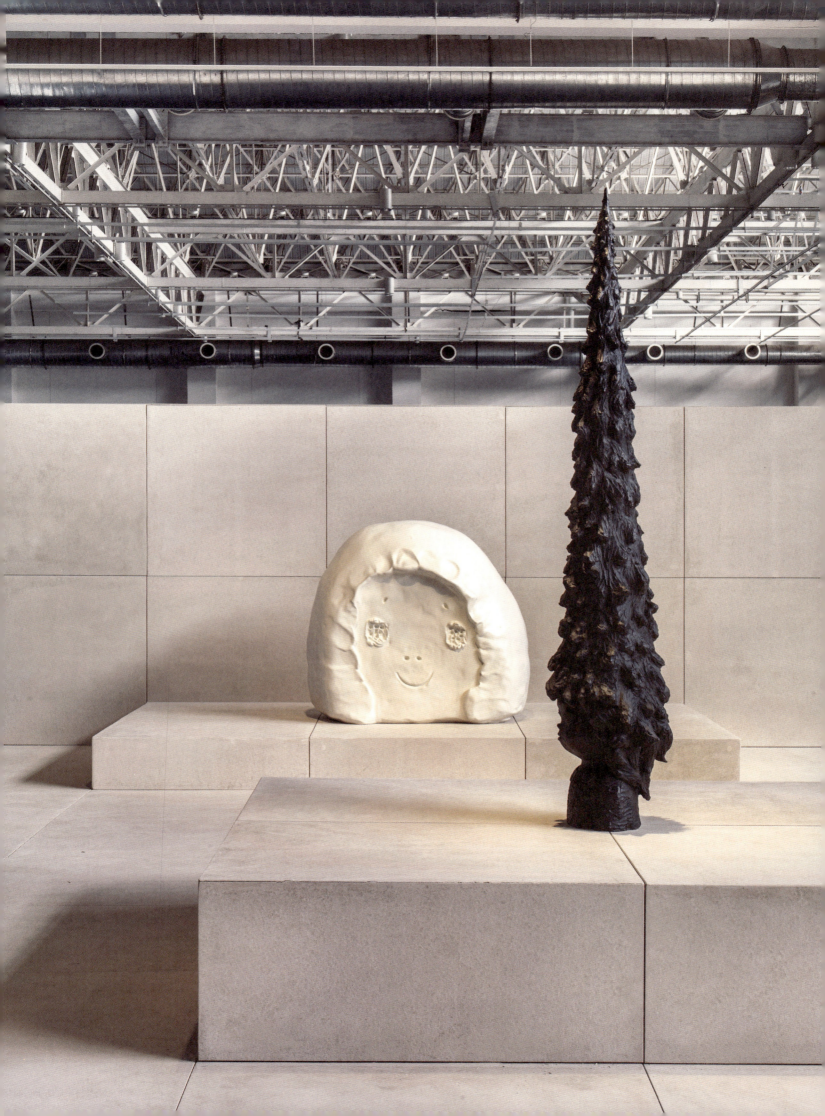

XV

附录

作品索引
借展人
图片版权信息

作品索引

所有作品出自奈良美智。
尺寸单位为厘米,测量顺序为高宽(深)。
标记星号的作品未在上海余德耀美术馆
"奈良美智"展览中展出。
所有信息更新至 2022 年 10 月 11 日。

腮腺炎
Mumps
1996 年
棉布上丙烯裱于画布
120 × 110 cm
青森县立美术馆
p. 18*

最后一根火柴
The Last Match
1996 年
棉布上丙烯裱于画布
120 × 110 cm
青森县立美术馆
p. 19*

最长的夜
The Longest Night
1995 年
布面丙烯
120 × 110 cm
大阪国立国际美术馆收藏
p. 20*

失眠夜(坐着)
Sleepless Night (Sitting)
1997 年
布面丙烯
120 × 110 cm
鲁贝尔家族收藏(Rubell Family Collection),迈阿密
p. 21*

手持小刀的女孩
The Girl with the Knife in Her Hand
1991 年
布面丙烯
150.5 × 140 cm
旧金山现代艺术博物馆,由洛根夫妇(Vicki and Kent Logan)部分惠赠
p. 22*

继续前行 I
Walk On I
1993 年
布面丙烯
100 × 75 cm
私人收藏
p. 23

在深深的水洼 II
In the Deepest Puddle II
1995 年
棉布上丙烯裱于画布
120 × 110 cm
高桥龙太郎私人收藏(Takahashi Ryutaro Collection)
封面; p. 24*

被遗弃的小狗
Abandoned Puppy
1995 年
棉布上丙烯裱于画布
120 × 110 cm
私人收藏,东京
p. 25

送花给你
Give You the Flower
1990 年
布面丙烯
111 × 92 cm
私人收藏
p. 26

跟随所造之路
Make the Road, Follow the Road
1990 年
布面丙烯
100 × 100 cm
青森县立美术馆
p. 27*

云上之人
People on the Cloud
1989 年
布面丙烯
100 × 100 cm
私人收藏,日本
封面; p. 28

无题 [覆绘之后]
Untitled [after overpainting]
1987–1997 年
纸、木板上丙烯
89 × 63 × 8.5 cm
私人收藏
p. 29

突发事件
Emergency
2013 年
木板上丙烯
211 × 186 × 9 cm
艺术家收藏
p. 30

浪漫的灾难
Romantic Catastrophe
1988 年
布面丙烯和彩铅
116.7 × 90.9 cm
私人收藏
p. 31*

无题
Untitled
1985–1988 年
塑料袋中纸上墨、彩铅
25.5 × 11.5 cm
艺术家收藏
p. 34(左)

无题
Untitled
1985–1988 年
塑料袋中纸上墨、彩铅
32.8 × 11.3 cm
艺术家收藏
p. 34(右)

无题
Untitled
1988 年
纸上墨、彩铅、丙烯
29.5 × 20.7 cm
艺术家收藏
p. 35（左上）

女孩身上的船
Ships in Girl
1992 年
纸上丙烯、彩铅
28 × 34 cm
艺术家收藏
p. 35（右上）

无题
Untitled
1988 年
纸上丙烯、墨
48 × 35.8 cm
艺术家收藏
p. 35（左下）

无题
Untitled
1988 年
纸上丙烯、墨
47.8 × 35.8 cm
艺术家收藏
p. 35（右下）

黑胶唱片
Schallplatten
2012 年
纸板上彩铅
31 × 31 cm
艺术家收藏
p. 36（左上）

无题
Untitled
2013 年
纸上彩铅
36.5 × 26 cm
艺术家收藏
p. 36（右上）

关于小星星的思考
Thinking about a Little Star
2014 年
纸板上彩铅
68.8 × 44.5 cm
艺术家收藏
p. 36（左下）

无题
Untitled
2013 年
纸上彩铅
32.1 × 22.8 cm
艺术家收藏
p. 36（右下）

无题
Untitled
2012 年
纸上彩铅
36.5 × 26 cm
艺术家收藏
p. 37（左上）

无题
Untitled
2013 年
纸上彩铅
33 × 24 cm
艺术家收藏
p. 37（右上）

无题
Untitled
2013 年
纸上彩铅
30.5 × 22.7 cm
艺术家收藏
p. 37（左下）

无题
Untitled
2013 年
纸上彩铅
27 × 38 cm
艺术家收藏
p. 37（右下）

无题
Untitled
2013 年
纸上彩铅
25 × 17.5 cm
艺术家收藏
p. 38（左上）

无题
Untitled
2011 年
纸上彩铅
33 × 24 cm
艺术家收藏
p. 38（右上）

我的头骨
My Skull
2013 年
纸上彩铅
27 × 18.5 cm
私人收藏
封面; p. 38（左下）*

摇滚!
Rock You!
2012 年
纸上彩铅
27 × 21 cm
艺术家收藏
p. 38（右下）

扎实的拳头
Solid Fist
2011 年
纸上彩铅
24 × 37 cm
艺术家收藏
p. 39（上）

无题
Untitled
1989 年
纸上丙烯、彩铅
48 × 36 cm
艺术家收藏
p. 39（下）

无题
Untitled
2010 年
纸上彩铅
38 × 27 cm
艺术家收藏
p. 40（上）

火
Fire
2010 年
纸上彩铅
32.3 × 22.8 cm
艺术家收藏
p. 40（左下）

无题
Untitled
2010 年
纸上彩铅
45 × 31.7 cm
艺术家收藏
p. 40（右下）

无题
Untitled
1989 年
纸上丙烯
49.5 × 34.7 cm
艺术家收藏
p. 41（左上）

无题
Untitled
1989 年
纸上丙烯
34 × 24 cm
艺术家收藏
p. 41（右上）

无题
Untitled
1989 年
纸上丙烯
34 × 24 cm
艺术家收藏
p. 41（左下）

无题
Untitled
1989 年
纸上丙烯
34 × 24 cm
艺术家收藏
p. 41（右下）

挥舞旗帜的女孩
Mädchen mit den Winkerflaggen
1996 年
纸上丙烯、彩铅
32 × 24 cm
私人收藏
p. 42*

无题
Untitled
1990 年
纸上丙烯
55.8 × 60.8 cm
艺术家收藏
p. 43（左上）

无题
Untitled
1991 年
纸上丙烯
17.5 × 24.5 cm
艺术家收藏
p. 43（右上）

无题
Untitled
1990 年
纸上丙烯
56.8 × 59 cm
艺术家收藏
p. 43（左下）

无题
Untitled
1991 年
纸板上丙烯
28 × 15 cm
艺术家收藏
p. 43（右下）

无题
Untitled
1991 年
纸上墨
20 × 10.5 cm
艺术家收藏
p. 44（左上）

无题
Untitled
1993 年
纸上墨、彩铅
21 × 14.6 cm
艺术家收藏
p. 44（右上）

无题
Untitled
1991 年
纸上墨
20.2 × 12.5 cm
艺术家收藏
p. 44（左下）

无题
Untitled
1991 年
纸上墨
20.2 × 12.5 cm
艺术家收藏
p. 44（右下）

无题
Untitled
1991 年
纸上墨
20.1 × 12.5 cm
艺术家收藏
p. 46（左上）

无题
Untitled
1993 年
纸上丙烯
40 × 30 cm
艺术家收藏
p. 46（右上）

无题
Untitled
1992 年
纸上丙烯、彩铅
28.5 × 20.5 cm
艺术家收藏
p. 46（左下）

无题
Untitled
1991 年
纸上墨、水
24.8 × 17.7 cm
艺术家收藏
p. 46（右下）

大雨
Hard Rain
2014 年
纸板上彩铅
77.3 × 56 cm
艺术家收藏
封面; p. 47

我的绘画小屋
My Drawing Room
2008 年
综合材料
301.5 × 375 × 380 cm
艺术家收藏
pp. 50–64*

在白色房间里
In the White Room
2003 年
纸上丙烯、彩铅
72 × 51.5 cm
私人收藏
p. 66

黑眼猫咪
Black Eyed Cat
2003 年
纸上丙烯、彩铅
72 × 51.5 cm
MoMo 画廊收藏，日本
p. 67

行踪不明—女孩遇见男孩—
Missing in Action—Girl Meets Boy—
2005 年
纸上丙烯、彩铅、水彩
150 × 137 cm
广岛市现代美术馆
p. 68*

瞌睡公主
Princess of Snooze
2001 年
布面丙烯
228.6 × 181.6 cm
私人收藏
封面; p. 69*

萌芽大使
Sprout the Ambassador
2001 年
布面丙烯
208.3 × 198.1 cm
私人收藏
p. 70*

白夜
White Night
2006 年
布面丙烯
162.5 × 130 cm
施俊兆 (Leo Shih) 收藏
p. 71*

酸雨过后
After the Acid Rain
2006 年
布面丙烯
227 × 182 cm
私人收藏
p. 72

浅水洼
Shallow Puddles
2006 年
棉布上丙烯裱于玻璃钢
95 × 95 × 15 cm
艺术家收藏
p. 73

伤员
Wounded
2014 年
布面丙烯、拼贴
120 × 110 cm
丹·阿洛尼（Dan Aloni）收藏，洛杉矶
p. 74*

玛格丽特小姐
Miss Margaret
2016 年
布面丙烯
194 × 162 cm
拉霍夫斯基收藏（The Rachofsky Collection）
p. 75*

夜深人静
Dead of Night
2016 年
布面丙烯
100.5 × 91 cm
私人收藏，日本
p. 76

不行就是不行
No Means No
2014 年
布面丙烯
131 × 97 cm
私人收藏，美国，弗拉姆 & 弗拉姆（Frahm & Frahm）惠允
p. 77

布兰奇
Blankey
2012 年
布面丙烯
194 × 162 cm
私人收藏
p. 78*

等不及夜幕降临
Can't Wait 'til the Night Comes
2012 年
布面丙烯
197 × 182.5 cm
私人收藏
p. 79*

在乳白色的湖中 / 思考的人
In the Milky Lake/Thinking One
2011 年
布面丙烯
259.2 × 181.8 cm
私人收藏，弗拉姆 & 弗拉姆惠允
p. 80*

无题
Untitled
2010 年
纸上铅笔
53.3 × 37.5 cm
艺术家收藏
p. 82（上）

无题
Untitled
2010 年
纸上铅笔
53.3 × 37.5 cm
艺术家收藏
p. 82（下）

X 公司
X Company
2010 年
纸上墨、彩铅
29.5 × 21 cm
艺术家收藏
p. 83

无题
Untitled
2010 年
纸上铅笔
53.3 × 37.5 cm
艺术家收藏
p. 84（上）

无题
Untitled
2010 年
纸上铅笔
53.3 × 37.5 cm
艺术家收藏
p. 84（下）

无题
Untitled
2010 年
纸上铅笔
53.3 × 37.5 cm
艺术家收藏
p. 85

无题
Untitled
2010 年
纸上墨、彩铅、丙烯
29.5 × 21 cm
艺术家收藏
p. 86

无题
Untitled
2010 年
纸上铅笔
53.3 × 37.5 cm
艺术家收藏
p. 87

阿拉伯船
Arabic Ship
1989 年
纸上水彩、铅笔
20.5 × 14.5 cm
青森县立美术馆
p. 90*

无题
Untitled
1990 年
纸上丙烯、彩铅
27.2 × 24.2 cm
艺术家收藏
p. 91

港口女孩
Girl at the Harbor
1989 年
纸上彩铅、铅笔、墨、水彩
20.5 × 14.5 cm
青森县立美术馆
p. 92*

搜寻
Searching
2011 年
纸上铅笔
65 × 50 cm
艺术家收藏
p. 93（上）

无题
Untitled
2011 年
纸上铅笔
65 × 50 cm
艺术家收藏
p. 93（下）

无题
Untitled
2010 年
纸上墨
29.5 × 21 cm
艺术家收藏
p. 94

大楼之上
On the Building
2015 年
纸上墨、彩铅
21 × 29.7 cm
艺术家收藏
p. 95*

头痛
Headache
2012 年
纸上铅笔
65 × 50 cm
艺术家收藏
p. 98

森林之子
Miss Forest
2010 年
陶瓷，以铂、金、银液体装饰
144 × 102 × 100 cm
三星美术馆
p. 99*

午夜真相
Midnight Truth
2017 年
布面丙烯
227.3 × 181.8 cm
华盛顿特区国家美术馆，塔南鲍姆夫妇 (Lisa and Steve Tananbaum) 惠赠
p. 100*

无题
Untitled
2008 年
纸上铅笔
65 × 50 cm
艺术家收藏
p. 101（上）

无题
Untitled
2008 年
纸上铅笔
65 × 50 cm
艺术家收藏
p. 101（下）

沉默中的小思想家
Little Thinker in Silence
2016 年
陶瓷
74 × 55 × 48 cm
私人收藏
p. 102

心如止水
Peace of Mind
2019 年
布面丙烯
220 × 195 cm
薛冰 (Andrew Xue) 收藏
p. 103

家园
HOME
2017 年
黄麻上丙烯裱于木板
180.5 × 160.5 × 4.8 cm
艺术家收藏
p. 104

从防空洞出来
FROM THE BOMB SHELTER
2017 年
黄麻上丙烯裱于木板
180.5 × 160.5 × 4.8 cm
艺术家收藏
p. 105

甜蜜家门
SWEET HOME GATE
2019 年
黄麻上丙烯裱于木板
180.5 × 160.5 × 4.8 cm
艺术家收藏
p. 106

和平女孩
PEACE GIRL
2019 年
黄麻上丙烯裱于木板
180.5 × 160.5 × 4.8 cm
艺术家收藏
p. 107

男孩！
Boy!
1992 年
纸上钢笔、彩铅
29.3 × 20.7 cm
艺术家收藏
p. 108

西方与东方，两只兔子
West and East, Two Rabbits
1989 年
纸上彩铅、铅笔
20.5 × 14.5 cm
青森县立美术馆
p. 109*

留在夜幕后的女孩
Girl Left Behind the Night
2019 年
布面丙烯
220 × 195 cm
fivesevennine579
p. 110

花园中的小思想家
Little Thinker in Garden
2016 年
陶瓷
52 × 38 × 35 cm
私人收藏
p. 111*

无趣！（"漂浮的世界"系列）
No Fun!
From the series *In the Floating World*
1999 年
纸上墨、彩铅、丙烯
42.2 × 33 cm
私人收藏
p. 130（上）*

朋克海老藏（"漂浮的世界"系列）
Punk Ebizo
From the series *In the Floating World*
1999 年
纸上丙烯、彩铅、钢笔
42.2 × 33 cm
私人收藏
p. 130（下）*

用小刀划开（"漂浮的世界"系列）
Slash with a Knife
From the series *In the Floating World*
1999 年
纸上丙烯、彩铅、铅笔
42.2 × 33 cm
私人收藏
p. 131*

去地狱再回来
To Hell and Back
2008 年
纸上铅笔
65 × 50 cm
贝丝·鲁丁·德伍迪 (Beth Rudin DeWoody) 收藏
p. 132*

无题
Untitled
2008 年
纸上铅笔
36.4 × 25.6 cm
艺术家收藏
p. 133

对不起
I'm Sorry
2007 年
纸上丙烯、彩铅
105 × 70 cm
三星美术馆
p. 134*

身着粉衣的傻瓜
The Fool Dressed in Pink
2006 年
纸上丙烯、彩铅
78.8 × 54.6 cm
私人收藏
p. 135*

头
Heads
1998 年
丙烯、漆、棉、玻璃钢
11 × 12 × 8 cm
青森县立美术馆
pp. 136–137*

无核家园
No Nukes
1998 年
纸上丙烯、彩铅
36 × 22.5 cm
长瀬雅之 (Masayuki Nagase) 收藏
p. 138*

春少女
Miss Spring
2012 年
布面丙烯
227 × 182 cm
横滨美术馆收藏
p. 139*

无核家园！（"漂浮的世界"系列）
No Nukes!
From the series *In the Floating World*
1999 年
纸上墨、彩铅、丙烯
33 × 42.2 cm
私人收藏
p. 140*

满月之夜（"漂浮的世界"系列）
Full Moon Night
From the series In the Floating World
1999 年
纸上墨、彩铅、丙烯
42.2 × 33 cm
私人收藏
p. 141*

爱是力量
Love Is the Power
1999 年
纸上丙烯、彩铅
42.2 × 33 cm
洛杉矶现代艺术博物馆，由布卢姆夫妇（Ruth and Jacob Bloom）助资购买
p. 142

浮世绘
UKIYO
1999 年
纸上墨、彩铅、丙烯
42.2 × 33 cm
杰克·布莱克
p. 143

请勿打扰！
Do Not Disturb!
1996 年
纸上丙烯、彩铅
32 × 24 cm
私人收藏
封面; p. 146（上）*

无题
Untitled
2003 年
纸上铅笔、彩铅
30 × 21 cm
艺术家收藏
p. 146（下）

无题
Untitled
2003 年
纸上铅笔
30 × 21 cm
艺术家收藏
p. 147

无题
Untitled
2003 年
纸上铅笔、彩铅
30 × 21 cm
艺术家收藏
p. 148（左上）

无题
Untitled
2003 年
纸上铅笔、彩铅
30 × 21 cm
艺术家收藏
p. 148（右上）

无题
Untitled
2003 年
纸上铅笔、彩铅
30 × 21 cm
艺术家收藏
p. 148（左下）

无题
Untitled
2003 年
纸上丙烯、彩铅、铅笔
30 × 21 cm
艺术家收藏
p. 148（右下）

无题
Untitled
2003 年
纸上铅笔、彩铅
30 × 21 cm
艺术家收藏
p. 149

无题
Untitled
2003 年
纸上铅笔
30 × 21 cm
艺术家收藏
p. 150

无题
Untitled
2003 年
纸上丙烯、彩铅、铅笔
30 × 21 cm
艺术家收藏
p. 151

无题
Untitled
2003 年
纸上铅笔、彩铅
30 × 21 cm
艺术家收藏
p. 152（上）

无题
Untitled
1985–1988 年
塑料袋中纸上彩铅、墨
18.5 × 10.3 cm
艺术家收藏
p. 152（下）*

无题
Untitled
1989 年
纸上丙烯
47.8 × 35.9 cm
艺术家收藏
p. 153（上）

无题
Untitled
1989 年
纸上丙烯、彩铅
47.8 × 35.9 cm
艺术家收藏
p. 153（下）

为"梦到梦"而作
Work for *Dream to Dream*
2001 年
纸上丙烯、彩铅
51.7 × 36.5 cm
艺术家收藏
p. 154

无题
Untitled
1989 年
纸上丙烯、墨
34.7 × 49.5 cm
艺术家收藏
p. 155*

为"梦到梦"而作
Work for *Dream to Dream*
2001 年
纸上丙烯、彩铅
47.7 × 36.6 cm
艺术家收藏
p. 156

无题
Untitled
1990 年
纸上彩铅、丙烯
21 × 29.5 cm
艺术家收藏
p. 157

无题
Untitled
1993 年
纸上丙烯
41 × 29 cm
艺术家收藏
p. 158（上）

无题
Untitled
1993 年
纸上丙烯
42 × 55.7 cm
艺术家收藏
p. 158（下）

寻找
Searching
2019 年
纸上丙烯、彩铅
75.1 × 42.9 cm
艺术家收藏
p. 159（上）

黑夜里受伤的猫
Wounded Cat in the Night
1993 年
纸上丙烯、彩铅
41.8 × 55.6 cm
艺术家收藏
p. 159（下）

无题
Untitled
1999 年
纸上彩铅
29.5 × 21.5 cm
艺术家收藏
p. 162

无题
Untitled
1998 年
纸上铅笔、彩铅
20.9 × 29.7 cm
艺术家收藏
p. 163（上）

无题
1998 年
纸上墨、彩铅
20 × 28.5 cm
艺术家收藏
p. 163（下）

Ahunrupar
* 阿伊努语中通往来世的入口之意
2018 年
纸上铅笔
65 × 50 cm
艺术家收藏
p. 164*

死亡或者荣誉
Death or Glory
2017 年
纸上铅笔
65 × 50 cm
艺术家收藏
p. 165

为"冷酷 / 不幸"而画
Drawing for Hard-boiled/Hard Luck
1999 年
纸上水蛋彩、丙烯、彩铅
艺术家收藏
26 × 18 cm
p. 166（上）

为"冷酷 / 不幸"而画
Drawing for Hard-boiled/Hard Luck
1999 年
纸上丙烯、彩铅
36 × 25.8 cm
艺术家收藏
p. 166（下）

为"梦到梦"而作
Work for *Dream to Dream*
2001 年
纸上彩铅、墨
40 × 30 cm
艺术家收藏
封底；p. 167

无题
Untitled
1994 年
纸上丙烯
34.5 × 48.6 cm
艺术家收藏
p. 168（上）

穆诺兹的婴孩
Muñoz's Babies
1995 年
纸上水彩记号笔、彩铅、墨水
13.5 × 18 cm
艺术家收藏
封面；p. 168（下）

无题
Untitled
1990 年代末
纸上墨、彩铅
11.5 × 5.5 cm
艺术家收藏
p. 169（上）

无人愚笨
Nobody's Fool
2010 年
纸上彩铅、钢笔
29.5 × 21 cm
艺术家收藏
p. 169（下）

无题
Untitled
2011 年
纸上铅笔
65 × 50 cm
艺术家收藏
p. 170*

无题
Untitled
2011 年
纸上铅笔
65 × 50 cm
艺术家收藏
p. 171

我是右翼，我是左翼，感觉有点向右，向左犹豫不决。
I AM Right Wing, I AM Left Wing, Feelings Are Leaning a Little to the Right, Wavering to the Left.
2011 年
纸板上铅笔、丙烯底涂料
76 × 48.5 cm
艺术家收藏
p. 172（上）

无题
Untitled
2008 年
纸上彩铅
42 × 29.8 cm
私人收藏，加利福尼亚
p. 172（下）*

火
Fire
2009 年
木板上丙烯
97.5 × 97.5 cm
川崎祐一（Yuichi Kawasaki）收藏，日本
p. 173

无题
Untitled
2011 年
纸上彩铅
36.5 × 26 cm
艺术家收藏
p. 174（上）

无题
Untitled
2013 年
纸上彩铅
26 × 19 cm
艺术家收藏
p. 174（下）

无题
Untitled
2011 年
纸上彩铅
36.5 × 26 cm
艺术家收藏
p. 175（上）

镜球炫舞
Mirror Ball Bon Dance
2012 年
纸板上彩铅
32 × 32 cm
艺术家收藏
p. 175（下）

无题
Untitled
2010 年
纸上彩铅
33 × 24 cm
艺术家收藏
p. 178（左上）

不要忘记。
DON'T FORGET IT.
2012 年
纸上彩铅
31 × 23 cm
艺术家收藏
p. 178（右上）

噪声
NOISE
2010 年
纸上彩铅
27 × 21 cm
艺术家收藏
p. 178（下）*

无题
Untitled
2010 年
纸上彩铅
30.5 × 23 cm
艺术家收藏
p. 179（上）

愤怒的年轻女孩
Angry Young Girl
2013 年
纸上彩铅
30.5 × 26 cm
艺术家收藏
p. 179（下）

E.S.P
2010 年
纸上彩铅
26.5 × 22.5 cm
艺术家收藏
p. 180（上）

痛苦的天使
GRIEVOUS ANGEL
2012 年
纸上彩铅
22.5 × 30 cm
艺术家收藏
p. 180（下）

不不不
No No No
2019 年
木板上丙烯、彩铅
71.5 × 67 × 0.3 cm
艺术家收藏
p. 181

我说不出为什么眼泪马上就要从我的眼里落下
I Couldn't Say the Reason Why Tears Fall from the Eyes Now
1988 年
纸上铅笔、彩铅
29.5 × 21 cm
中野裕通（Hiromichi Nakano），日本
p. 182

为"冷酷 / 不幸"而画
Drawing for Hard-boiled/Hard Luck
1999 年
纸上丙烯、彩铅
36 × 25.8 cm
艺术家收藏
p. 183

渐入佳境
One Foot in the Groove
2012 年
木板上丙烯
187.5 × 310 × 8.5 cm
私人收藏
pp. 184–185*

无题
Untitled
2004 年
纸上彩铅、丙烯
31.8 × 23.9 cm
私人收藏
p. 186

森林之子 / 奶油般的雪
Miss Forest/Creamy Snow
2016 年
青铜上聚氨酯
239 × 74.6 × 64 cm
私人收藏
封面；p. 187*

草裙舞
Hula Hula Dancing
1998 年
布面丙烯
190 × 180 cm
角川文化振兴财团（Kadokawa Culture Promotional Foundation），日本
p. 188*

行踪不明
Missing in Action
1999 年
布面丙烯
180 × 145 cm
塔维勒夫妇（Sally and Ralph Tawil），佩斯画廊惠允
p. 189*

无害的猫咪
Harmless Kitty
1994 年
布面丙烯
150 × 140 cm
东京国立近代美术馆
p. 190

空想家
Daydreamer
2003 年
纸上丙烯、彩铅
157.5 × 137 cm
陈保合先生收藏
p. 191

生命之泉
Fountain of Life
2001/2014 年
玻璃钢、清漆、聚氨酯涂层、马达、水
175 × 180 × 180 cm
阿拉亚·陈（Alaia Chen）收藏
p. 192*

无题
Untitled
2004 年
纸上彩铅
16 × 22.5 cm
艺术家收藏
p. 194

无题
Untitled
2003 年
纸上彩铅
26.5 × 12 cm
艺术家收藏
p. 195（上）

无题
Untitled
2005
纸上彩铅
23 × 15.3 cm
艺术家收藏
p. 195（下）*

无题
Untitled
2005 年
纸上彩铅
23 × 16.3 cm
艺术家收藏
p. 196（上）

无题
Untitled
2005 年
纸上彩铅
33.5 × 24 cm
艺术家收藏
p. 196（下）

无题
Untitled
2004 年
纸上彩铅
24 × 19 cm
艺术家收藏
p. 197

你真的想永远嬉皮吗？
Willst du wirklich immer Hippie bleiben?
2006 年
纸上彩铅
42 × 29.7 cm
艺术家收藏
p. 198

我想长眠。把我放在坟墓里。
Für immer tot möchte ich sein. Leg mich in das Grab hinein.
2006 年
纸上彩铅
42 × 29.7 cm
艺术家收藏
p. 199

无题
Untitled
2006 年
纸上彩铅
31.5 × 24 cm
艺术家收藏
p. 200（上）

无题
Untitled
2006 年
纸上彩铅
21 × 21.3 cm
艺术家收藏
p. 200（下）

无题
Untitled
2005 年
纸上墨、彩铅
21 × 29.7 cm
艺术家收藏
p. 201

梦中时间
Dream Time
2011 年
纸上彩铅
42 × 29.5 cm
私人收藏
p. 202*

无题
Untitled
2007 年
纸上彩铅
19.3 × 15 cm
艺术家收藏
p. 203（上）

无题
Untitled
2008 年
纸上彩铅
32.5 × 22.9 cm
艺术家收藏
p. 203（下）

失眠夜，老师的梦
Sleepless Night, Dream of Teacher
1989 年
纸上彩铅、铅笔、墨、水彩
20.5 × 14.5 cm
青森县立美术馆
p. 204*

无题
Untitled
1988 年
纸上丙烯、彩铅、铅笔
29.5 × 21 cm
中野裕通，日本
p. 205

无题
Untitled
2002 年
纸上丙烯、彩铅
72.6 × 51.6 cm
艺术家收藏
p. 206

无题
Untitled
2002 年
纸上彩铅、墨
27.4 × 15.8 cm
艺术家收藏
p. 207（上）

无题
Untitled
2002 年
纸上彩铅
23.8 × 33.7 cm
艺术家收藏
p. 207（下）

祈祷
Pray
1991 年
纸浆上丙烯、布面拼贴
高 68 cm
艺术家收藏
p. 210（中）

渐入佳境（致唐尼·弗里茨）
One Foot in the Groove (For Donnie Fritts)
2010 年
木板上丙烯
222 × 352.5 × 9 cm
亚历山大·特查（Alexander Tedja）收藏
pp. 212–213（上）

生命之泉
Fountain of Life
2001 年
玻璃钢上漆和聚氨酯涂层
175 × 180 × 180 cm
艺术家收藏
pp. 216–217

日惹迷你星屋
Yogya Bintang House Mini
2008 年
综合材料
340 × 390 × 420 cm
余德耀基金会收藏
pp. 220–221

小思想家茱莉
Jolie the Little Thinker
2011 年
布面丙烯
194.3 × 130.3 cm
余德耀基金会收藏
pp. 222–223（左）

正午朦胧
Misty Noon
2018 年
布面丙烯
194 × 162 cm
费尔法克斯·多恩（Fairfax Dorn）与马克·格利姆彻（Marc Glimcher）赠予蓬皮杜艺术中心美国之友基金会
pp. 222–223（中）

**pp. 224–225
陶瓷（从左至右）**

无题
Untitled
2018 年
陶瓷
20 × 24 × 24 cm
佩奇·奥沙他努格拉（Petch Osathanugrah）收藏

无处似家
No Place Like Home
2018 年
陶瓷
34 × 22 × 22 cm
艺术家收藏

耳朵
Ears
2018 年
陶瓷
41.9 × 25.4 × 25.4 cm
川崎祐一收藏，日本

风中哭泣
Crying in the Wind
2018 年
陶瓷
35 × 19.5 × 19.5 cm
艺术家收藏

思想家
Thinker
2018 年
陶瓷
30 × 20 × 20 cm
艺术家收藏

头中头
Head in Head
2018 年
陶瓷
38.1 × 25.4 × 25.4 cm
私人收藏，北京

科梅塔吉
Kometagi
2018 年
陶瓷
30 × 23 × 23 cm
艺术家与博伦坡画廊（洛杉矶 / 纽约 / 东京）惠允

和平之夜
Peaceful Night
2018 年
陶瓷
29 × 18 × 18 cm
艺术家收藏

耳朵上的轮子
Wheels on the Ears
2018 年
陶瓷
32 × 19 × 19 cm
Jason Jiang 收藏

从动物园站来的孩子
Wir Kinder vom Bahnhof Zoo
2018 年
陶瓷
90 × 46 × 46 cm
Andy Song 收藏

故我在
Therefore I am
2018 年
陶瓷
44 × 24 × 24 cm
私人收藏

低烧
Slight Fever
2021 年
布面丙烯、拼贴
120 × 110 cm
艺术家收藏
p. 226（左）

朦胧潮湿的一天
Hazy Humid Day
2021 年
布面丙烯
220 × 195 cm
艺术家收藏
p. 226（右）

轻霾之日 / 练习
Light Haze Days / Study
2020 年
布面丙烯
220 × 195 cm
私人收藏，洛杉矶
p. 227

和平之首
Peace Head
2020 年
青铜着聚氨酯涂层
126 × 137 × 119 cm
艺术家收藏
p. 234（左）

冷杉小姐
Miss Tannen
2012 年
青铜着黑铜色
213 × 52 × 42.5 cm
艺术家收藏
p. 234（右）

pp. 230–234
奈良美智雕塑公园，由阿德里安·卡迪工作室（Studio Adrien Gardère）设计，上海余德耀美术馆"奈良美智"展览现场，2022 年

露西
Lucy
2012 年
青铜着黑铜色
142 × 155 × 150 cm
朱水金（Mr. David Chu）收藏，台北
pp. 232–233

借展人

按英文姓氏首字母排序。

丹·阿洛尼 Dan Aloni
青森县立美术馆 Aomori Museum of Art
杰克·布莱克 Jack Black
阿拉亚·陈 Alaia Chen
陈保合先生 Mr. Chen Pao-Ho
朱水金先生 Mr. David Chu
贝丝·鲁丁·德伍迪 Beth Rudin DeWoody
fivesevennine579
夏洛特·芬·福特收藏 Charlotte Feng Ford Collection
日本MoMo画廊 GALLERY MoMo, Japan
广岛市现代美术馆 Hiroshima City Museum of Contemporary Art
Jason Jiang 先生
日本角川文化振兴财团 Kadokawa Culture Promotion Foundation, Japan
日本川崎祐一收藏 YUICHI KAWASAKI Collection Japan
三星美术馆 Leeum Museum of Art
洛根夫妇 Vicki and Kent Logan
洛杉矶当代艺术博物馆 The Museum of Contemporary Art, Los Angeles
长濑雅之 Masayuki Nagase
中野裕通 Hiromichi Nakano
奈良美智 Yoshitomo Nara
华盛顿特区国家美术馆 National Gallery of Art, Washington, DC
大阪国立国际美术馆 The National Museum of Art, Osaka
东京国立近代美术馆 The National Museum of Modern Art, Tokyo
佩奇·奥沙他努格拉 Petch Osathanugrah
佩斯画廊 Pace Gallery
蓬皮杜艺术中心美国之友基金会 American Friends of the Centre Pompidou
拉霍夫斯基私人收藏 The Rachofsky Collection
鲁贝尔家族收藏 Rubell Family Collection
施俊兆 Leo Shih
Andy Song 先生
高桥龙太郎私人收藏 Takahashi Ryutaro Collection
塔维勒夫妇 Sally and Ralph Tawil
亚历山大·特查 Alexander Tedja
薛冰 Andrew Xue
横滨美术馆 Yokohama Museum of Art
余德耀基金会 Yuz Foundation
周艟 Chong Zhou

以及其他不愿透露姓名的藏家们

图片版权信息

奈良美智的所有作品 © 2022 Yoshitomo Nara。除另行注明,所有图像由艺术家惠允。作品及其照片由该作的创作者和出借人惠允得以复制;以下画册页码所关联的图像另行或单独注明来源。

封面,从左上顺时针方向:
森岛夕贵(Yuki Morishima [D-CORD])摄影;木奥惠三(Keizo Kioku)摄影;艺术家惠允;内田芳孝(Yoshitaka Uchida)摄影;木奥惠三摄影;木奥惠三摄影;上野则宏(Norihiro Ueno)摄影;上野则宏摄影

Pp. 18, 19, 24, 30, 36左上, 36左下, 38左下, 38右下, 39左上, 47下, 73, 74, 75, 76, 77, 78, 79, 80, 98, 99, 100, 102, 103, 104, 105, 106, 107, 110, 111, 139, 164, 165, 175下, 178右上, 178下, 179上, 180下, 184–185, 189, 190: 木奥惠三摄影; pp. 20, 23, 25, 28, 42, 138, 146左上, 159下, 173: 上野则宏摄影; pp. 21, 34左, 35左上, 39右下, 41右上, 41左下, 41右下, 44左上, 46左下, 47左上, 47右上, 67, 68, 71, 72, 153, 154, 155, 157, 158右上, 166, 167, 168下, 169左上, 182, 183, 188, 205, 206: 内田芳孝摄影; pp. 22, 35左下, 35右下, 41上, 101, 132, 186, 195右下, 196, 198, 199, 200右上, 207: 渡边郁弘(Ikuhiro Watanabe)摄影; pp. 27, 90, 92, 109, 136–137, 204: 照片由青森县立美术馆惠允; p. 29: 额田宣彦(Nobuhiko Nukata)摄影; pp. 34右, 40, 43右上, 43右下, 44右上, 46右上, 82, 83, 84, 85, 86, 87, 94, 152右下, 162, 163左上, 169右下, 172右下, 178左上, 180上, 194, 195左上, 197, 200下, 201, 202, 203: 冈野圭(Kei Okano)摄影; pp. 35右上, 36右上, 37, 38左上, 38右上, 142: 照片由艺术家与博伦坡画廊(洛杉矶/纽约/东京)惠允; pp.43左上, 43左下, 44左下, 44右下, 46左上, 46右下, 156, 158左下, 168上, 174上, 175上: 萨姆·卡恩(Sam Kahn)摄影,照片由艺术家与博伦坡画廊(洛杉矶/纽约/东京)惠允; pp. 50–51, 52–53, 54–55, 56–57, 58–59, 60–61, 62–63, 64, 192: 森本美绘(Mie Morimoto)摄影; pp. 116上, 117上: 萨拉·伯内特(Sarah Burnett)作品,照片由《美术手帖》惠允; pp. 116中上, 116中下, 117中上, 117中下: 琼尼·米歇尔作品,照片由《美术手帖》惠允; pp.116下, 117下: 吉姆·博金(Jim Bogin)摄影,封面由米尔顿·格拉泽(Milton Glaser)设计,《美术手帖》惠允; pp. 118上, 118中, 119上: 格雷格·戈尔曼(Greg Gorman)摄影,封面由约翰·卡萨多&芭芭拉·卡萨多(John & Barbara Casado)设计,照片由《美术手帖》惠允; p. 118下: 鲍勃·凯托(Bob Cato)作品,照片由《美术手帖》惠允; p. 119下: 米尔顿·格拉泽作品,照片由《美术手帖》惠允; pp. 120上, 120中上: 迈克尔·赫尔利(Michael Hurley)作品,照片由《美术手帖》惠允; pp. 120中下, 121上: 菲尔·特拉弗斯(Phil Travers)作品,照片由《美术手帖》惠允; pp. 120下, 121下: 迈克尔·特里维西克(Michael Trevithick)作品,照片由《美术手帖》惠允; pp. 122上, 122中上, 123上, 123中上: 桑德斯·尼科尔森(Sanders Nicholson)摄影,照片由《美术手帖》惠允; pp. 122中下, 123下: 安妮作品,照片由《美术手帖》惠允; p. 122下: 长冈秀星(Shusei Nagaoka)作品,照片由《美术手帖》惠允; pp. 124上, 125上: 马库斯·基夫(Marcus Keef)摄影,照片由《美术手帖》惠允; pp. 124下, 125下: 阿卜杜勒·马蒂·克拉魏因(Abdul Mati Klarwein)作品,照片由《美术手帖》惠允; pp. 126, 127: 林静一(Seiichi Hayashi)作品,标题文字由赤濑川原平(Genpei Akasegawa)设计,照片由《美术手帖》惠允; pp. 130, 131, 140, 141, 143: 希瑟·拉斯穆森(Heather Rasmussen)摄影,照片由艺术家与博伦坡画廊(洛杉矶/纽约/东京)惠允; p. 135: 照片由斯蒂芬·弗里德曼画廊(Stephen Friedman Gallery, 伦敦)惠允; pp. 146右下, 147, 148, 149, 150, 151, 152左上: 希瑟·拉斯穆森摄影,照片由佩斯画廊与博伦坡画廊(洛杉矶/纽约/东京)惠允; p. 172左上: 表恒匡(Nobutada Omote)摄影; p. 187: 森岛夕贵摄影; pp. 210–234: JJYPHOTO摄影,照片由余德耀美术馆惠允。

pp. 114–127包含的所有文章原文最初以日语发表于《美术手帖》杂志。奈良美智,《青少年时代,唱片封面就是我的艺术启蒙》(10代の頃、僕はレコードジャケットで美術を学んだ。),《美术手帖》,2013年1月–2015年6月。

致谢

展览"奈良美智"的举办绝对堪称一大壮举。这是奈良的第一场大型国际回顾展，也是LACMA历史上为一位在世的亚洲艺术家举办的规模最大的展览，展出了他自1984年以来创作的100件重要作品，以及700多件纸上作品和手稿。奈良的标志性肖像画具有捕捉复杂情感的独特能力，反映了他这一代人的文化心理。20世纪六七十年代的民谣和摇滚音乐启发了他的创作并贯穿于其艺术实践之中。本次展览在全球当代背景下重新审视了奈良的艺术创作。

奈良美智以谨慎而坚定的态度指导了整个展览过程，能够与他合作，我倍感荣幸。奈良的助理滨田智子也给予严谨细致的监督把关，令此次展览获益良多。我十分感激智子，以及奈良的代理画廊，他们是本次展览不可或缺的一部分。我要感谢博伦坡画廊（Blum & Poe）的蒂姆·布卢姆（Tim Blum）和杰夫·坡（Jeff Poe），他们在过去的25年里陪伴奈良一起成长，还要感谢萨姆·卡恩（Sam Kahn）娴熟细致的协调工作，感谢今井麻里绘（Marie Imai Kobayashi）在日本协助翻译和借展工作，感谢西村雄介（Yusuke Nishimura）准备展览模型和布展手册，并协助安装。我还要感谢佩斯画廊（Pace Gallery）的格利姆彻父子（Arne and Marc Glimcher），特别是约瑟夫·巴普蒂斯塔（Joseph Baptista）和他的助手廖汉斯（Hansi Liao），感谢他们自始至终的重要支持和指导。我对欧阳（Melanie Lum）也满怀感激，感谢她自项目初期以来的大力支持和热切关注。

我谨代表艺术家，感谢LACMA首席执行官兼馆长迈克尔·高文邀请我策划此次展览，并在LACMA百科全书式馆藏的背景之下，将奈良美智的艺术实践带入全球对话中。我十分感激当代艺术部门策展人丽塔·冈萨雷斯（Rita Gonzalez）在整个过程中给予我精神上的支持；同时也非常感谢策展助理梅根·多尔蒂（Meghan Doherty），她凭借出色的组织专长和勤奋肯干的精神，完成展览中大量的作品清单筹备工作。项目伊始，我便与策展规划副总监佐伊·卡尔（Zoe Kahr）和展览经理卡罗琳·奥克斯（Carolyn Oakes）密切合作，她们协同资深助理典藏员伊丽莎白·帕蒂安（Elspeth Patient）处理复杂的展览预算和运输工作，并与亚洲和欧洲的巡展场馆协调展品清单，感谢她们的专业精神和指导。我还要感谢主管典藏员埃丽卡·弗劳奈克（Erika Franek），以及保险和风险管理部门的马娅·诺文贝尔（Maia November）和德尔芬·玛格潘塔伊（Delfin Magpantay），感谢他们在落实保护条款过程中的不懈努力。奈良密切参与了展览布局设计，我很感谢展览项目团队的马丁·斯迪克（Martin Sztyk）和维多利亚·本纳（Victoria Benhner），帮助艺术家完美地呈现了他的设想。感谢执行编辑埃丽卡·赖特森（Erica Wrightson）编辑本次展览的文本。艺术品准备和安装主管朱莉娅·拉塔内（Julia Latane）发挥了重要作用，与工程师们一同努力，在威尔夏大道（Wilshire Boulevard）上安装了奈良8米高的户外雕塑《森林之子》。同时，我也代表艺术家，感谢在布展过程中付出辛苦努力的青木一将（Kazumasa Aoki）和立花博司（Hiroshi Tachibana）。

我有幸与LACMA的出版人莉萨·加布里埃尔·马克合作出版第三本书。这是我俩第一次为展览画册制作唱片，若没有莉萨的远见卓识和慷慨的精神，是不可能完成的。这张专辑诞生于奈良和优拉糖果乐队成员艾拉·卡普兰、乔治娅·赫布利和詹姆斯·麦克纽三人长久以来的友谊，他们不仅录制了几首优美动听的翻唱歌曲，还特别为这张专辑创作了一首新歌。此外，他们还监督了唱片的母带制作过程。除了优拉糖果乐队，恐怕没有其他人能够以声音形式，捕捉奈良的艺术创作精髓。精装版和普通版画册均由布赖恩·勒廷格（Brian Roettinger）巧妙设计，他在专辑制作和画册设计方面拥有过人天赋，从一开始就赢得了奈良的信赖。编辑克莱尔·克莱顿（Claire Crighton）对文本精雕细琢，同时兼顾艺术家丰富的履历信息。非常感谢版权和复制团队，尤其是迈克·特兰（Mike Tran）在获取图片许可和图注方面的不懈努力，感谢他辛勤地与唱片公司联系，为专辑获得版权许可。我还要感谢Abeism团队的日隈永之（Nagayuki Higuma）、吉冈秀人（Hideto Yoshioka），他们在日本与奈良工作室密切合作，按照奈良的具体要求编制图像文件。深深感谢译者宇野千里（Chisato Uno）让更多人听到奈良的声音。

公关经理杰茜卡·尹（Jessica Youn）和编辑金知暎（Chi-Young Kim）以出色的策略和极大的热情推广了奈良的作品，教育和公共项目副总裁奈马·基思（Naima Keith）和教育副总裁助理孔苏埃洛·蒙托亚（Consuelo Montoya）致力于为不同的受众开发活动。感谢LACMA卓越的开发团队娴熟巧妙地处理好与展览支持者之间的关系。感谢网络和数字媒体团队的托马斯·加西亚（Tomas Garcia）和阿格尼丝·斯陶贝尔（Agnes Stauber），他们打造了富有创意和创新力的多媒体内容，感谢LACMA商店的格兰特·布雷丁（Grant Breding）和赞德拉·范·巴滕堡（Zandra Van Batenburg）设计了别出心裁的周边产品。非常感谢音乐节目总监米奇·格利克曼（Mitch Glickman）统筹安排了一场盛大的展览开幕式活动。

本次展览得到了瓦尔加夫妇（Zoltan and Tamara Varga）、薛冰（Andrew Xue）、博伦坡画廊、佩斯画廊、塔维勒夫妇（Sally and Ralph Tawil）以及日本国际交流基金会（Japan Foundation）的慷慨资助。许多机构、公共收藏和私人藏家将其重要藏品出借给此次展览。我要特别感谢青森县立美术馆的高桥重美（Shigemi Takahashi）、广岛市现代美术馆的角奈绪子（Naoko Sumi）、三星美术馆的吴真瑛（Jinyoung Oh）、大阪国立国际美术馆的小川绚子（Ayako Ogawa）、东京国立近代美术馆的保坂健二郎（Kenjirō Hosaka）、丰田市美术馆铃木俊晴（Toshiharu Suzuki）以及横滨美术馆的坂本恭子（Kyoko Sakamoto）。特别感谢旧金山现代艺术博物馆

的洛根夫妇（Vicki and Kent Logan）、尼尔·贝内兹拉（Neal Benezra）以及加里·加雷尔斯（Gary Garrels），感谢他们的大力支持，帮助LACMA得以展出一件至关重要的藏品。同时还要感谢日本MoMo画廊、日本角川文化振兴财团、华盛顿特区国家美术馆、洛杉矶当代艺术博物馆、佩斯画廊、蓬皮杜艺术中心美国之友基金会和余德耀基金会，以及所有为实现本次展览贡献力量的私人藏家，包括丹·阿洛尼（Dan Aloni）、杰克·布莱克（Jack Black）、阿拉亚·陈（Alaia Chen）、贝丝·鲁丁·德伍迪（Beth Rudin DeWoody）、fivesevennine579、夏洛特·芬·福特收藏（Charlotte Feng Ford Collection）、Jason Jiang、弗拉姆私人收藏（Frahm Collection）、日本川崎祐一收藏（YUICHI KAWASAKI Collection Japan）、长濑雅之（Masayuki Nagase）、中野裕通（Hiromichi Nakano）、佩奇·奥沙他努格拉（Petch Osathanugrah）、陈保合先生（Mr. Chen Pao-Ho）、拉霍夫斯基私人收藏（The Rachofsky Collection）、鲁贝尔家族收藏（Rubell Family Collection）、施俊兆（Leo Shih）、Andy Song、高桥龙太郎私人收藏（Takahashi Ryutaro Collection）、塔维勒夫妇、亚历山大·特查（Alexander Tedja）、薛冰、周艟、朱水金（Mr. David Chu）和许多其他不愿透露姓名的私人藏家。

最后，我要向美国和亚洲的巡展伙伴致谢，感谢他们在当地为我们呈现"奈良美智"这个展览，包括LACMA的重要合作伙伴余德耀先生，以及上海余德耀美术馆的余至柔（Justine Alexandria Tek）、施雯、兰珏铉和冯林林。

吉竹美香
策展人

奈良美智
余德耀美术馆
2022年3月4日—2023年1月2日

余德耀美术馆展览与洛杉矶郡立艺术博物馆和卡塔尔博物馆群联合呈现

LACMA

متاحف قطر
QATAR MUSEUMS

展览"奈良美智"由余德耀美术馆与洛杉矶郡立艺术博物馆策划

巡展日程
洛杉矶郡立艺术博物馆
2020年4月5日—2022年1月2日

上海余德耀美术馆
2022年3月4日—2023年1月2日

由余德耀基金会倾力支持

瓦尔加夫妇（Zoltan and Tamara Varga，伦敦）、薛冰先生（Andrew Xue，新加坡）、博伦坡画廊（Blum & Poe）、佩斯画廊（Pace Gallery）为此次展览提供了主要支持。

阿佐夫夫妇（Rochelle and Irving Azoff）、安德烈·沙克汉先生（Andre Sakhai）为此次展览提供了大力支持。

余德耀美术馆向艺术家及其工作室、策展人、借展方及支持和帮助本次展览的所有个人、机构致以最诚挚的感谢，同时感谢所有参与此次展览制作的公司及工作人员。

展览策划

策展人
吉竹美香（Mika Yoshitake）

展陈设计
奈良美智、吉竹美香、余德耀美术馆展览部
奈良美智雕塑公园由阿德里安·卡迪工作室（Studio Adrien Gardère）设计

展览制作
余德耀美术馆展览部

展览运输
上海智龙国际货运代理有限公司

展览布展
上海华协珍品国际货运代理有限公司

展品检视
J.A 艺术品保护与修复

展览搭建
艺向（上海）展览展示服务有限公司、上海欣耀文化传播有限公司

灯光设计
上海驭韶照明设计有限公司

保险
中怡保险经纪

翻译
上海唐能翻译咨询有限公司

展览主办

余德耀美术馆
余德耀（创始人兼主席）、刘欣芳（共同创始人）、余至柔（Justine Alexandria Tek，馆长兼行政部主管）

行政部
薛宸、葛亚楠、刘铁铮、闻胜利

展览部
施雯（副总监兼部门主管）、兰珏铉

公共教育部
冯林林

宣传及商务拓展部
孙元辰（总监兼部门主管）、洪艺晋、林璐、林俊、宋佳鸣

财务部
马震宇

以及美术馆所有实习生和志愿者

展览支持

余德耀基金会
余至柔（总监）、谢思维（总监）、王璐琦（助理总监）

《奈良美智》（中文版）画册
为配合展览"奈良美智"出版，由余德耀美术馆与洛杉矶郡立艺术博物馆策划，根据《Yoshitomo Nara》（英文版）画册编译，由余德耀美术馆于2022年出版

余德耀美术馆
中国上海徐汇区丰谷路35号 200232
www.yuzmshanghai.org
微信公众号：余德耀美术馆

洛杉矶郡立艺术博物馆（LACMA）
5905 Wilshire Boulevard
Los Angeles, California 90036, USA
lacma.org

版权所有。未经上海余德耀美术馆和洛杉矶郡立艺术博物馆事先书面许可，不得以任何形式，包括电子、机械、扫描、录影等形式将本画册复制、传播或存于系统中。

封面图片，从左上顺时针方向依序为：
Miss Forest/Creamy Snow (detail), 2016
My Skull (detail), 2013
Princess of Snooze (detail), 2001
Muñoz's Babies (detail), 1995
In the Deepest Puddle II (detail), 1995
Hard Rain (detail), 2014
Do Not Disturb! (detail), 1996
People on the Cloud (detail), 1989

洛杉矶郡立艺术博物馆 ｜ 上海余德耀美术馆
LOS ANGELES COUNTY MUSEUM OF ART ｜ YUZ MUSEUM SHANGHAI

图书在版编目(CIP)数据

奈良美智 / 美国洛杉矶郡立艺术博物馆,上海余德耀美术馆主编. —— 上海:上海交通大学出版社,2022.12
ISBN 978-7-313-27964-4

I. ①奈⋯ II. ①美⋯ ②上⋯ III. ①艺术—作品综合集—日本—现代 IV. ①J131.31

中国版本图书馆CIP数据核字(2022)第221216号

奈良美智
YOSHITOMO NARA

主　　编：	洛杉矶郡立艺术博物馆、上海余德耀美术馆
出版发行：	上海交通大学出版社
地　　址：	上海市番禺路951号
邮政编码：	200030
电　　话：	021-64071208
经　　销：	全国新华书店
印　　制：	上海中华商务联合印刷有限公司
开　　本：	787mm×1092mm　1/8
印　　张：	31.5
字　　数：	84 千字
版　　次：	2022年12月第1版
印　　次：	2022年12月第1次印刷
书　　号：	ISBN 978-7-313-27964-4
定　　价：	480.00元

版权所有　侵权必究
告读者:如发现本书有印装质量问题请与印刷厂质量科联系
联系电话:021-59226000